臺灣美術全集
TAIWAN FINE ARTS SERIES
林惺嶽

37

臺灣美術全集 37
TAIWAN FINE ARTS SERIES

林惺嶽
LIN HSIN-YUEH

藝術家出版社印行
ARTIST PUBLISHING CO.

林懷嵐、

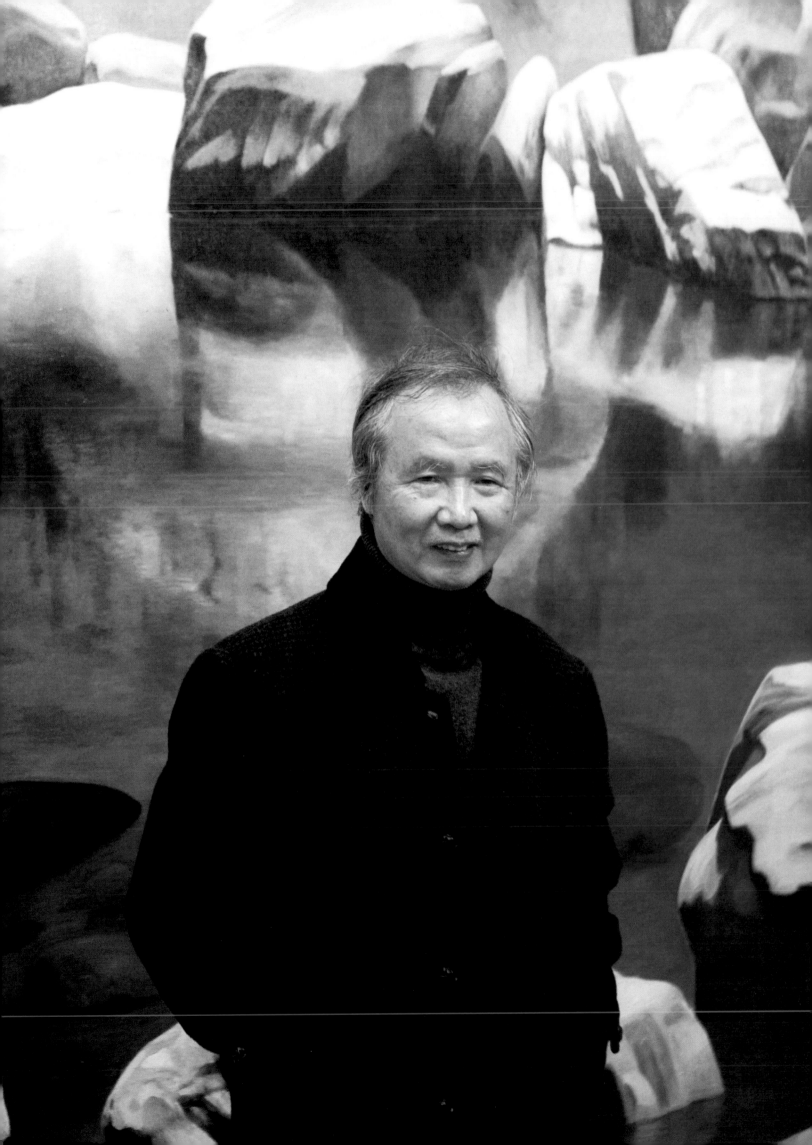

編輯委員

王秀雄　王耀庭　石守謙　何肇衢　何懷碩　林柏亭
林保堯　林惺嶽　顏娟英　（依姓氏筆劃序）

編輯顧問

李鑄晉　李葉霜　李遠哲　李義弘　宋龍飛　林良一
林明哲　張添根　陳奇祿　陳癸淼　陳康順　陳英德
陳重光　黃天橫　黃光男　黃才郎　莊伯和　廖述文
鄭世璠　劉其偉　劉萬航　劉欓河　劉煥獻　陳昭陽

本卷著者／張瓊慧
總 編 輯／何政廣
執行製作／藝術家出版社
執行主編／王庭玫
美術編輯／吳心如　張娟如
文字編輯／王郁棋　史千容
英文摘譯／Jeremy Matthew Peck
日文摘譯／潘　襎
圖版說明／張瓊慧
林惺嶽年表及生平參考圖版／林惺嶽提供
國內外藝壇記事、一般記事年表／顏娟英　林惺嶽　黃寶萍　陸蓉之　蔣嘉惠
（依製作年代序）
圖說英譯／史千容
索引整理／謝汝萱
刊頭圖版／林惺嶽提供
圖版提供／林惺嶽

凡例

1. 本集以崛起於日據時代的臺灣美術家之藝術表現及活動為主要內容，將分卷發表，每卷介紹一至二位美術家，各成一專冊，合為「臺灣美術全集」。
2. 本集所用之年代以西元為主，中國歷代紀元、日本紀元為輔，必要時三者對照，以俾查證。
3. 本集使用之美術專有名詞、專業術語及人名翻譯以通常習見者為準，詳見各專冊內文索引。
4. 每專冊論文皆附英、日文摘譯，作品圖說附英文翻譯。
5. 參考資料來源詳見各專冊論文附註。
6. 每專冊內容分：一、論文（評傳）、二、作品圖版、三、圖版說明、四、圖版索引、五、生平參考圖版、六、作品參考圖版或寫生手稿、七、畫家年表、八、國內外藝壇記事年表、九、國內外一般記事年表、十、內文索引等主要部分。
7. 論文（評傳）內容分：前言、生平、文化背景、影響力與貢獻、作品評論、結語、附錄及插圖等，約兩萬至四萬字。
8. 每專冊約一百五十幅彩色作品圖版，附中英文圖說，每幅作品有二百字左右的說明，俾供賞析研究參考。
9. 作品圖說順序採：作品名稱／製作年代／材質／收藏者（地點）／資料備註／作品英譯／材質英譯／尺寸（cm・公分）為原則。
10. 作品收藏者（地點）一欄，註明作品持有人姓名或收藏地點；持有人未同意公開姓名者註明私人收藏。
11. 生平參考圖版分生平各階段重要照片及相關圖片資料。
12. 作品參考圖版分已佚作品圖片或寫生手稿等。

目　錄

8 ◉ 編輯委員、顧問、編輯群名單

9 ◉ 凡例

10 ◉ 目錄

11 ◉ 目錄（英譯）

12 ◉ 林惺嶽圖版目錄

16 ◉ 論文

17 ◉ 一等國民──林惺嶽的藝術人生……張瓊慧

34 ◉ 一等國民──林惺嶽的藝術人生（英文摘譯）

35 ◉ 一等國民──林惺嶽的藝術人生（日文摘譯）

36 ◉ 林惺嶽油畫作品彩色圖版

179 ◉ 林惺嶽水彩作品彩色圖版

193 ◉ 參考圖版

194 ◉ 林惺嶽生平參考圖版

201 ◉ 林惺嶽作品圖版文字解說

216 ◉ 林惺嶽年表及國內外藝壇記事、國內外一般記事年表

226 ◉ 索引

231 ◉ 論文作者簡介

Contents

Contributors ◉ 8

Introduction ◉ 9

Table of Contents ◉ 10

Table of Contents（English Translation） ◉ 11

List of Color Plates ◉ 12

Oeuvre ◉ 16

Model Citizen A Summary of Lin Hsin-Yueh's Life and Art ◉ 17
— Chang Chiung-Huei

Model Citizen A Summary of Lin Hsin-Yueh's Life and Art ◉ 34
（English Translation）

Model Citizen A Summary of Lin Hsin-Yueh's Life and Art ◉ 35
（Japanese Translation）

Lin Hsin-Yueh's Color Plates ◉ 36

Watercolor Works ◉ 179

Supplementary Plates ◉ 193

Photographs and Documentary Plates ◉ 194

Catalog of Lin Hsin-Yueh's Paintings ◉ 201

Chronology Tables ◉ 216

Index ◉ 226

About the Author ◉ 231

圖版目錄
List of Color Plates

37	圖1	吟月 1969 油彩‧畫布
38	圖2	幽林 1969 油彩‧畫布
39	圖3	神祕的森林 1969 油彩‧畫布
40	圖4	祭 1969 油彩‧畫布
41	圖5	殘月 1969 油彩‧畫布
42	圖6	樹塔 1969 油彩‧畫布
43	圖7	律動的山水 1970 油彩‧畫布
44	圖8	流動的山脈 1970 油彩‧畫布
45	圖9	憤怒的山 1970 油彩‧畫布
46	圖10	激流 1970 油彩‧畫布
47	圖11	風信儀 1970 油彩‧畫布
48	圖12	海邊殘夢 1972 油彩‧畫布
49	圖13	森林之夜 1972 油彩‧畫布
50	圖14	冬祭的舞臺 1973 油彩‧畫布 高雄市立美術館收藏
51	圖15	白牛的世界 1973 油彩‧畫布
52	圖16	浮游山水 1973 油彩‧畫布
53	圖17	草舟渡重洋 1973 油彩‧畫布
54	圖18	孵 1973 油彩‧畫布
55	圖19	漂浮的山水 1973 油彩‧畫布
56	圖20	綠山與白牛 1973 油彩‧畫布
57	圖21	禪夢 1973 油彩‧畫布
58	圖22	鐘樓 1974 油彩‧畫布
59	圖23	島 1974 油彩‧畫布
60	圖24	白樹叢 1975 油彩‧畫布
61	圖25	舞臺 1975 油彩‧畫布
62	圖26	撲月 1975 油彩‧畫布
63	圖27	化石林 1977 油彩‧畫布
64	圖28	古典之追憶 1977 油彩‧畫布
65	圖29	古典階梯 1977 油彩‧畫布
66	圖30	古劇場 1977 油彩‧畫布
67	圖31	教堂 1978 油彩‧畫布
68	圖32	古典之祭 1982 油彩‧畫布
69	圖33	雙牛 1982 油彩‧畫布
70	圖34	白牛的幻境 1983 油彩‧畫布
71	圖35	神話 1983 油彩‧畫布
72	圖36	幽靜 1986 油彩‧畫布 私人收藏
73	圖37	夢境中的白馬 1986 油彩‧畫布

74 圖38 濁水溪 1986 油彩・畫布 國立臺灣美術館收藏
75 圖39 邁向顛峰 1986 油彩・畫布 私人收藏
76 圖40 山 1988 油彩・畫布
77 圖41 水 1988 油彩・畫布 私人收藏
78 圖42 濁水溪 1988 油彩・畫布 私人收藏
79 圖43 芒果林 1989 油彩・畫布
80 圖44 黑日 1989 油彩・畫布 臺北市立美術館收藏
81 圖45 臺中公園憶象 1990 油彩・畫布
82 圖46 黃昏 1990 油彩・畫布 私人收藏
83 圖47 山谷 1991 油彩・畫布 國立臺灣美術館收藏
84 圖48 投閒置散 1992 油彩・畫布 私人收藏
85 圖49 東北角海岸 1992 油彩・畫布 私人收藏
86 圖50 幽谷 1992 油彩・畫布 私人收藏
87 圖51 濁水溪 1992 油彩・畫布
88 圖52 清溪 1993 油彩・畫布 私人收藏
89 圖53 田園之秋 1993 油彩・畫布
90 圖54 十分瀑布 1994 油彩・畫布 私人收藏
91 圖55 阿根廷公園 1994 油彩・畫布 私人收藏
92 圖56 埔里之春 1994 油彩・畫布 私人收藏
93 圖57 蓮蕉花 1994 油彩・畫布 私人收藏
94 圖58 激流 1994 油彩・畫布 國立臺灣美術館收藏
95 圖59 親水 1995 油彩・畫布 私人收藏
96 圖60 水落石出（二） 1996 油彩・畫布 私人收藏
97 圖61 臺灣戒嚴統治 1996 油彩・畫布 臺北市立美術館收藏
98 圖62 秀姑巒溪出海口 1996 油彩・畫布 私人收藏
99 圖63 遠眺火燒島 1996 油彩・畫布 順益臺灣原住民博物館收藏
100 圖64 濁水溪的石頭族 1997 油彩・畫布
101 圖65 牛車的黃昏 1997 油彩・畫布
102 圖66 雨後天晴龜山島 1997 油彩・畫布 私人收藏
103 圖67 春瀑 1997 油彩・畫布 私人收藏
104 圖68 蓮霧的季節 1997 油彩・畫布 順益臺灣原住民博物館收藏
105 圖69 澎湖之秋 1998 油彩・畫布
106 圖70 山野秋色 1998 油彩・畫布
107 圖71 橫臥大地 1998 油彩・畫布
108 圖72 歸鄉 1998 油彩・畫布 臺北市立美術館收藏
109 圖73 高山姑娘 1999 油彩・畫布
110 圖74 木瓜紅的季節 2003 油彩・畫布 私人收藏
111 圖75 果實纍纍 2003 油彩・畫布 私人收藏
112 圖76 晨光溪影 2003 油彩・畫布 私人收藏
113 圖77 深山幽溪 2005 油彩・畫布 私人收藏
114 圖78 溪谷 2005 油彩・畫布
115 圖79 一棵木瓜樹 2006 油彩・畫布
116 圖80 有幽靈穿梭的枯樹林 2006 油彩・畫布 國立臺灣美術館收藏

117 圖81 旱季的金門 2006 油彩‧畫布
118 圖82 春暖山花開 2006 油彩‧畫布 私人收藏
119 圖83 深山溪谷 2006 油彩‧畫布
120 圖84 深谷清溪游魚 2006 油彩‧畫布
121 圖85 第一道金光 2006 油彩‧畫布 私人收藏
122 圖86 野木瓜 2006 油彩‧畫布 臺北市立美術館收藏
123 圖87 森林受難紀念碑 2006 油彩‧畫布 國立臺灣美術館收藏
124 圖88 木瓜觀音 2007 油彩‧畫布 國立臺灣美術館收藏
125 圖89 先知駕到 2007 油彩‧畫布
126 圖90 似鏡靜溪的山石 2007 油彩‧畫布
127 圖91 奈良之鐘 2007 油彩‧畫布
128 圖92 桐花季 2007 油彩‧畫布 私人收藏
129 圖93 寂靜的穹蒼 2007 油彩‧畫布 私人收藏
130 圖94 豐收季 2007 油彩‧畫布 私人收藏
131 圖95 晨曦的重山峻嶺 2009 油彩‧畫布 私人收藏
132 圖96 寧靜的山谷 2009 油彩‧畫布 高雄市立美術館收藏
133 圖97 光影交輝芳香四溢的木瓜季 2010 油彩‧畫布
134 圖98 蓮霧成熟的風韻 2010 油彩‧畫布
135 圖99 天祐花蓮 2010 油彩‧畫布
136 圖100 在欉紅香蕉 2010 油彩‧畫布
137 圖101 國寶魚巡禮 2011 油彩‧畫布
138 圖102 愛文種芒果豐收季 2011 油彩‧畫布
139 圖103 靈山幽居 2011 油彩‧畫布
140 圖104 臺灣女兒獻上世界第一美味的愛文種芒果 2012 油彩‧畫布 私人收藏
141 圖105 臺灣神木林的風雲歲月 2012 油彩‧畫布 國立臺灣美術館收藏
142 圖106 幽谷居士 2012 油彩‧畫布
143 圖107 國鳥駕到 2012 油彩‧畫布
144 圖108 清溪幽谷 2014 油彩‧畫布 私人收藏
145 圖109 野蓮霧 2014 油彩‧畫布
146 圖110 南國芭蕉王 2015 油彩‧畫布
147 圖111 幽寂的山徑 2015 油彩‧畫布 臺灣創價學會收藏
148 圖112 逆光色感律動中的木瓜樹 2015 油彩‧畫布
149 圖113 閃爍奇光異彩的溪石 2015 油彩‧畫布 私人收藏
150 圖114 深山野宴 2015 油彩‧畫布
151 圖115 湖中孤客 2015 油彩‧畫布
152 圖116 木瓜 2016 油彩‧畫布
153 圖117 抱貓的歐瑪 2016 油彩‧畫布
154 圖118 波光瀲瀲紋身溪床 2016 油彩‧畫布
155 圖119 靜然的溪谷 2016 油彩‧畫布
156 圖120 豔陽高照 2016 油彩‧畫布
157 圖121 三朵大香花 2017 油彩‧畫布
158 圖122 月光的幽客 2017 油彩‧畫布
159 圖123 白鷺鷥 2017 油彩‧畫布
160 圖124 青天白日下的木瓜 2017 油彩‧畫布

161　圖125　幽徑獨行　2017　油彩・畫布

162　圖126　晨曦山景　2017　油彩・畫布

163　圖127　黃琬玲　2017　油彩・畫布

164　圖128　溪石潤的泉湧（一）　2017　油彩・畫布

165　圖129　溪石潤的泉湧（二）　2017　油彩・畫布

166　圖130　激流　2017　油彩・畫布

167　圖131　獨行風韻　2017　油彩・畫布

168　圖132　鷹棲古木　2017　油彩・畫布

169　圖133　一條清水溪的故事　2018　油彩・畫布

170　圖134　受大地祝福的山　2018　油彩・畫布　高雄市立美術館收藏

171　圖135　逆流衝刺的鮭魚　2018　油彩・畫布

172　圖136　金秋森林　2019　油彩・畫布　私人收藏

173　圖137　炎夏山景　2019　油彩・畫布

174　圖138　山泉　2020　油彩・畫布

175　圖139　木瓜葉爭艷　2020　油彩・畫布

176　圖140　炎陽高照的木瓜光影　2020　油彩・畫布

177　圖141　綠葉共擁孤芳自賞的紅花...　2020　油彩・畫布

178　圖142　魔法森林　2020　油彩・畫布

180　圖143　善導寺　1964　水彩・紙　55x78cm　私人收藏

180　圖144　道　1968　水彩・紙　55x78cm　私人收藏

180　圖145　夢境中的白馬 II　1981　水彩・紙　68x100cm

181　圖146　樹蔭下　1981　水彩・紙　79x109cm

181　圖147　西班牙晨霧　1981　水彩・紙　100x68cm

182　圖148　老樹　1983　水彩・紙　76x104cm　私人收藏

182　圖149　晨霧　1983　水彩・紙　55x78cm　私人收藏

183　圖150　透光的樹林　1983　水彩・紙　79x109cm　私人收藏

183　圖151　黃葉林　1983　水彩・紙　109x79cm　私人收藏

184　圖152　鳳凰花開的季節　1983　水彩・紙　109.5x79.5cm　私人收藏

184　圖153　幽徑　1984　水彩・紙　79.5x109.5cm

185　圖154　深秋　1984　水彩・紙　79x109cm

186　圖155　池邊老樹　1984　水彩・紙　79x109cm

186　圖156　溪畔　1985　水彩・紙　79x109cm

186　圖157　林蔭山徑　1985　水彩・紙　109x79cm

187　圖158　夏日叢林　1985　水彩・紙　109x79cm　私人收藏

187　圖159　枝葉扶疏　1985　水彩・紙　79x109cm　私人收藏

188　圖160　獨姿　1985　水彩・紙　79x109cm

188　圖161　郊遊　1986　水彩・紙　60.6x72.7cm　私人收藏

189　圖162　山路　1986　水彩・紙　109.5x79.5cm　私人收藏

190　圖163　密林光影　1986　水彩・紙　55x77cm　私人收藏

190　圖164　蔭　1986　水彩・紙　79x109cm

191　圖165　阿根廷牧人　1987　水彩　紙　27.2x39.5cm　私人收藏

191　圖166　勁草　1988　水彩・紙　109x79cm　私人收藏

192　圖167　逆游　2001　水彩・紙　55x78cm

192　圖168　石斑魚　2003　水彩・紙　55x78cm

16

論 文
Oeuvre

論 文
Oeuvre

一等國民

——林惺嶽的藝術人生

張瓊慧

壹、前言

被林惺嶽老師與何政廣先生欽點撰寫本文，真是莫大榮幸，關於林惺嶽的研究論述與專輯畫冊很多，他自己的文字著作也質量驚人，不知道我還能寫些什麼？加上他的藝術、他的生平、他的寫作，關於他的種種，數十年來一直是藝術界的焦點之一，思之不免惶恐。但《臺灣美術全集》的編寫出版，可以說是我與林老師、何先生緣分的紐帶，而且於公於私都是某種重要里程的起點，因此特別珍惜這個難得的機會，且隨順因緣，盡力試寫出一個更多元、更生活化的林惺嶽。

一九九〇年，「藝術家出版社」發行人何政廣先生囑咐我主持《臺灣美術全集》的編務，林惺嶽老師擔任編輯委員，並負責〈廖繼春〉專卷的撰寫，我們經常一起拜訪老畫家，有了更深入的接觸。

其實，我認識林惺嶽更早，早在一九七八年，我還是立志報考美術系的中學生，已經慕名瞻仰了由林惺嶽策動，「藝術家雜誌社」及「國泰美術館」合作主辦的「西班牙20世紀名家畫展」，此展從西班牙借展一百多幅二十世紀名作到臺北展出，也就是在接洽這個展覽的過程中，發生了韓航客機誤闖蘇俄領空，被俄軍攔截射擊迫降的國際事件，林惺嶽搭上這班恐怖班機，歷險歸來，轟動一時。當時我不但忍痛花零用錢購票進場，還買了《藝術家》第38期特輯，而完全沒有想到有一天會認識林惺嶽本尊，甚至於能夠在「藝術家出版社」主持空前投資的出版計畫，又承蒙兩位前輩長期器重。

緣分的確不可思議，我從學校畢業開始工作不久，一九八六年，負責執行林惺嶽在「雄獅畫廊」舉辦的第十二次的個人畫展。一九八八年，林惺嶽為《藝術家》雜誌與大陸《美術》雜誌交換編輯撰稿，是年我第一次到大陸訪問，於是奉命大包小包帶回許多資料，供他參考，後來林惺嶽完成鉅著《中國油畫百年史》，竟然邀我單獨作序，如此榮寵令人意外。雖然我無意攀附，但後來林惺嶽總不時找我為他的畫冊寫篇序，或在他的重要活動中分飾一角。這份知遇之情，對一個晚輩來說，不只是鞭策也是無形的保護，一直萬分珍惜。

林惺嶽原載於一九九二年《藝術家》雜誌八月號的專論〈《臺灣美術全集》推出的感慨與憧憬——美術全集一小步，美術歷史一大步〉一文中提到：

「……重整歷史是建立命運共同體自立自尊的奠基工作，而研究與整理臺灣美術則是重整臺灣歷史的一個重要環節。由此看來，《臺灣美術全集》的產生，不只是美術界的事，也是全體臺灣人民的事，

值得大家共同關注。」①

又及，由「藝術家出版社」籌劃此全集是歷史的必然：

「此雜誌社既已創刊十七年，累積豐富的經驗，掌握可觀的人脈，擁有了四通八達的美術資訊網，以及必須的資料庫，絕對值得整合實力放手一搏，尤其主持人何政廣更是一位對市場具有透視能力的人，良機豈可錯過。決心立下以後，就需要一位專門負責的適當人選來統籌執行。於是乎張瓊慧的出現，是應時的際會。她是八○年代投入的美術工作者……。如此豐富的歷練是六○年代或七○年代的美術工作者難以享有的。使她在可塑而充滿朝氣的年紀，即能接觸到臺灣美術生態的各種領域，適合來扮演擔當執行主編工作。

因為《臺灣美術全集》的編輯出版，會像強大磁鐵般的吸引著相關的人才、資源、史料、技術、傳播及人際溝通等等因素。執行主編務必要有能力將這些必要的因素串連集中加以整合，這是一種特殊的文化觸媒的智慧。

另外，張瓊慧出身淡水商紳之家，從小耳濡目染，對本土的風俗、人情、世故有相當的認識，加上對本土美術的廣泛閱歷，使她具備了與各界，特別是上一代人物溝通的極佳條件。」②

林惺嶽的過譽甚至謬讚早在順利出版之前，他總是當著聲勢正如日中天的老畫家面前不厭其煩地為這個初擔重任的「小女生」美言，明知言過其實，效果卻猶如點石成金，加上何政廣充分授權，兩者的加持之力，頓時化為責無旁貸的勇氣，讓我能一路克服各種如今回想起來仍覺不可思議的考驗，當時的政治生態已有明顯變化，同時藝術市場方興未艾，在未來大環境看似充滿希望的氛圍裡，許多前輩畫家心中「昨日之我」與「今日之我」的矛盾卻有增無減，加上對私人出版單位的既定印象，面對來者提出的大型出版計畫與隆重邀請，不僅難以置信更報之以更多疑問。許多訪問是林惺嶽帶著我一同登門拜訪，在他親自叩關的盛情下，幾位關鍵性的老畫家態度終於開放，繼之各路高人逐漸加入，多年下來個人總算不負所托，完成了一至十六卷階段性的任務，之後《臺灣美術全集》廣受注目，出版工作持續不輟。

三十多年過去，如今《臺灣美術全集》即將隆重出版〈林惺嶽〉專卷，心中百感交集。為籌寫本書與林惺嶽進行了十幾次訪談，每次大約兩三小時，包括閒話家常、臧否古今……。他病中的精神狀態時有起伏，但依然持續創作，多次如約上午來到畫室，他已經在升降機上作畫多時了，令人驚奇的意志力支撐著他的身體，也還常有興致外出到喜歡的餐廳午餐。此時林惺嶽出門的陣仗不小，至少需要一名男助理與司機隨身收放輪椅、開車，另有兩位女助理負責打點畫室所需。某日飯後他心情甚佳，聊著聊著忽然以激昂的語氣又提起那些「老畫家」如何如何，還沒等他講過癮，我已忍不住打岔：「現在您是『老畫家』了！」他頓了一會兒無言，……復抬頭大笑。

貳、一等國民

二○二○年底，我跟林惺嶽同赴一場以他為主題的講座，其實是他唯

恐體力不濟，邀我代講半場。題目定為「一等國民──林惺嶽的彩繪人生」，「一等國民」一詞讓主辦單位愕然，但他堅持不改。

準備演講資料之際，他再三強調必須堅持到底的理由，語氣迫切，又情緒激動以致思路跳躍，聲音也逐漸微弱，只聽到頻頻出現戴高樂、畢卡索和他父親的名字⋯⋯，我依然如墜五里霧。當面交談無果，過幾天再訪，無意中在他的書桌上發現一張手稿，上面沾了水漬，可能是信手拈來，還沒寫完就擱筆。林惺嶽近期因帕金森氏症影響寫字已不能流暢自如，連在畫冊上簽名都顯得吃力，紙上標題「第一等國民」還算清楚，接著以歪歪斜斜的筆跡寫道：

> 「第二次世界大戰結束後產生號稱四強的戰勝國，分別是美、蘇、英、法，當這四強的領導者們正在享受勝利的榮耀時，只有法國的戴高樂顯得寂寞沉重，這不只是由於法國的綜合國力最弱，較難突出其在戰爭中的實力及對勝（利）的貢獻，因對法國人來說，最後勝利的喜悅只是曇花一現。⋯⋯」（插圖1）

此時謎底好像呼之欲出？後來整理錄音資料，計算一下，才發現林惺嶽隨興談到戴高樂的時間斷斷續續將近十個小時，這個名字竟像他心中的回聲，外界無從尋繹。

見林惺嶽如此執著，一等國民之謎，讓我花了許多時間拆解，先是拼圖似的擷取錄音中提到的關鍵字，再從他的身世、成長和影響等入手，點點滴滴探索其間關聯，才把整理結果請他過目，沒想到竟然獲得連連點頭

認可，本文也將敘及梗概於後。

一、一位雕塑家的遺腹子

很多人知道林惺嶽是孤兒，也聽過他英年早逝的父親——雕塑家林坤明（1913-1939），但他很少公開談及寄人籬下的童年，在很長的時間裡回憶或是不可碰觸的蝕骨噬心之痛，而且傷口似乎從未彌合。多年以前，某次林惺嶽請我到臺北一家以精緻聞名的日本料理店餐敘，他一直說：「點你喜歡吃的，盡量點！」語氣不無慈愛，讓我想調侃他一下：「您那麼有錢，當然不會客氣。」當我們品嚐著如畫的美食，喝著小酒，林惺嶽忽然幽幽地說：「小時候在飯桌上挾菜，要先看大人臉色……。」此時的他，正處於人生經歷高潮迭起之後的巔峰，恰是人稱「畫壇斯巴達」時期，名利雙收，自負有理！忽然流露如此黯然的一面，讓我印象深刻。

一九三九年，林惺嶽出生於臺中市，之前父親林坤明已因傷寒病逝，年僅二十六歲，留下他這個遺腹子。時值戰爭期間，民生慘澹，失去丈夫依恃的寡婦葉彩雲不見容於夫家，於是帶著巨嶽、惺嶽二子回娘家定居，承外祖父庇蔭，母子在大家族裡過著堪稱溫馨的生活。後來為躲避美軍轟炸，外祖父安排家小到山中暫避，母親卻在山區感染惡性瘧疾終至不治。林惺嶽回憶，當時懵懂無知，一直到喪禮過後，一個人在外面閒蕩時摔倒，被尖銳的碎石頭刺破了膝蓋，痛得他大叫「媽媽」那一刻，他才恍然明白媽媽已經不在了，這時候他剛滿五歲，童年似乎戛然而止。此後數年幾番輾轉流離，一路跌跌撞撞到十二歲，林惺嶽進入美國基督教教會所創辦的孤兒院生活，他自言這是近於自力救濟的決定，畢竟孤兒院是當時唯一能夠繼續接受教育的選擇。孤獨的夜晚，看著父親的照片，他不禁質問命運：「如果我有爸爸，不會過得這麼悲慘吧？」而最痛苦的一點是，他對爸爸連一點印象都沒有。（插圖2、3）

就讀臺中一中時期，林惺嶽開始讀《貝多芬傳》、《隆美爾傳》、《約翰‧克利斯多夫》等名著，閱讀適時浸潤了他心中憤怒的焦土。高中畢業次年，他如願考上省立臺灣師範大學藝術系（今國立臺灣師範大學美術學系），當時就對自己發誓一定要成為最成功的藝術家！從書本裡獲得的英雄主義式的崇高價值，對林惺嶽的人格塑造產生了至為關鍵的影響，他羨慕那些偉大的心靈，渴求擁有自由、尊嚴及非凡成就的高貴人生，與他後來以一等國民為終極自我評價，都是一念。（插圖4）

成為畫家之後的林惺嶽，某天遇到前輩雕塑家陳夏雨（1917-2000），恰好是父親林坤明留日時期的同學，陳夏雨為故人遺孤描述：「你爸爸長得又帥，口才又好，雕塑能力又很優秀。」讓林惺嶽從內心發出「不愧是我爸爸」的慨嘆。林惺嶽又憶及外祖父曾經說起，父親的脾氣不好，有次輾轉聽到曾委託他塑像的有錢業主撂風涼話：「捏尪仔足好賺！」立刻怒吼：「早知對方是這種人，把鈔票疊到跟我一樣高，我也不給他做……！」這些間接累積的父親形象，逐漸籠罩上一層英雄氣概。③

後來，功成名就的林惺嶽對自己又追加一項要求：他要成為一位讓收藏家向他說謝謝的畫家。或許這正是林惺嶽對父親短暫星隕的藝術生命致敬？④

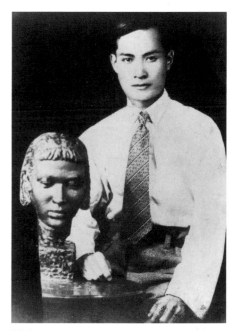

插圖2
林惺嶽從未謀面的父親雕塑家林坤明先生與作品。

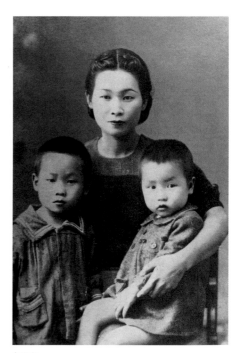

插圖3
林惺嶽兄弟與母親合影。

插圖4
少年林惺嶽。

二、英雄主義與使命意識

　　人間的苦難，經常是戰爭引起的，林惺嶽對戰爭的議題幾乎跟藝術一樣著迷，不但畫了不少隱喻戰爭的作品，也寫過許多探討戰爭與藝術的文章。他在《戰火淬煉下的藝術——戰爭與藝術的一頁滄桑史》一書的自序寫道：「……反應戰爭的藝術，之所以能深入人心，不是由於對戰爭的歌頌，而是基於對戰爭的控訴。」⑤

　　在控訴戰爭的藝術作品之中，讓他最為佩服的莫過於畢卡索（1881-1973）的〈格爾尼卡〉，他曾發表過一篇熱情洋溢的〈西班牙內戰與「格列尼卡」〉，摘要如下：

　　「1937年4月26日，希特勒派往西班牙協助佛朗哥的『神鷹空軍志願軍』，駕駛一批轟炸機與戰鬥機，咆哮飛至西班牙北部巴斯克省的格列尼卡鎮，發動毀滅性的轟炸攻擊，不到四個小時，即把該古老文化城鎮夷為平地。這是人類戰爭史上第一次地毯式轟炸的施為，意圖在摧毀共和政府的戰爭意志，不但震撼了陷於水深火熱的西班牙人民，也激怒了畢卡索。當時他正接受內戰時西班牙共和政府的委託，創作一幅畫來當作行將在巴黎舉行的萬國博覽會西班牙館的標誌。格列尼卡鎮的慘劇猶如晴天霹靂，激起畢卡索滿腔悲憤的創作動機，立即以此戰爭悲劇為題材，日以繼夜的發奮作畫。

　　1937年5月10日，完成了一系列素描原稿，繼而在6月中旬完成了傑作『格列尼卡』（格爾尼卡）。這幅畫是畢卡索用獨創的立體派手法——分割客觀物體加以主觀重組。整個畫面以灰、白、黑為主調，造成強烈對比的節奏來掌握出閃電般的驚悸效果。……抱著死嬰而悲泣的母親，握著斷劍而身首異處的戰士，由外伸進的女人頭部及一隻握著盞燈的手，一個倉皇而驚逃的女人，一個舉雙手仰天呼號的女人，另外還有猙獰的公牛及跪地嘶叫的馬。這些立體派手法營造的形體，充滿了畢卡索生長歲月中所累積的西班牙式經驗，透過他別出心裁的布局，連環緊扣地展現出史詩般雷霆萬鈞的劇力，並發出戰火的暴力下，生靈飽受摧殘的掙扎與吶喊。」⑥（插圖5）

　　一九七九年，中美斷交造成人心惶惶，林惺嶽特別赴法國諾曼地，考察二次大戰的舊戰場與博物館搜集資料，為文撰寫〈歷史上最困難的戰爭——諾曼地登陸戰後的啟示錄〉，這篇以古鑑今的文章在聯合報以

插圖5
畢卡索　格爾尼卡　1937　油彩畫布
349.3x776.6cm　馬德里索菲亞藝術中心藏

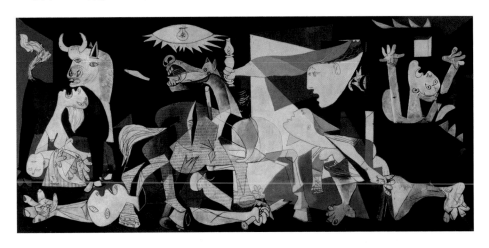

全版篇幅連載三天。結束法國之旅後他轉道美國，前往紐約現代美術館拜觀正在展出畢卡索的〈格爾尼卡〉真跡，他曾說：「藝術家是時代的敏銳目擊者，他的目擊所激發的創作，可能成為時代不朽的見證。」⑦ 戰爭與藝術的一頁滄桑史，成全了他與名畫的邂逅。

在林惺嶽心目中，畢卡索是為歷史留下不朽見證的偉大藝術家，也是為民族正義發聲的一等國民之典範，但他認定的一等國民首席必然是被譽為法國現代救星的戴高樂（1890-1970）。他對戴高樂的出生入死如數家珍，特別是談到戰後戴高樂堅持拒絕美、蘇勢力入侵，為法國在國際舞臺上爭取到一席之地的相關片段，他簡直眉飛色舞，恨不能插翅穿越到歷史現場。戴高樂的形象在他心中如此高大，每談及戴高樂，林惺嶽欽慕雀躍猶如赤子。

二〇〇七年，林惺嶽少數的好友——畫家暨評論家劉昌漢在《歸鄉——林惺嶽創作回顧展》專輯對他有一段關於英雄主義的評論：

「大凡英雄的崇拜者本身往往具有潛在的英雄主義的使命意識，林惺嶽曾去維也納貝多芬墓獻花，醉心最易產製英雄時境的戰史，以及在臺灣藝壇希望以隻手之力改造環境的奮戰不懈和尋求藝術恆久的信念，他崇拜英雄，也把自己的藝術當作英雄志業從事。」⑧

誠為知己之見，謹錄於此。

三、以藝術家之名

林惺嶽曾在〈論藝術家的頭銜〉一文寫下：

「最偉大的人物的最高頭銜，就是沒有頭銜的頭銜——自己的名字。把自己的名字刻在歷史上，乃是古往今來最傑出的人物的最出眾本事，他們不需要任何身外的頭銜來裝腔作勢。因為他們的名字就是各種行業最高成就的一種象徵。……這些豐業偉績所堆築的桂冠，就是藝術家自己的名字。」⑨

以上文字，對照林惺嶽畫室書房的案頭，數十年來一直放著他父親林坤明的作品，一個像耶穌降生馬槽般的嬰兒雕像，彷彿在宣告神蹟的存在。嬰兒原型是林惺嶽的兄長林巨嶽，林坤明初為人父的欣喜展露無疑；林惺嶽作為一個與父親從未謀面的遺腹子，面對雕像，他孺慕父親、羨慕兄長的複雜心緒，分外令人同情，把雕像擺在案頭，也許沒有特殊動機，但我相信那是他能堅忍著「英雄征途，唯有自己」的信念，逐步實現成為一個傑出藝術家的重要見證。

評論家劉昌漢指出：

「林惺嶽是臺灣當代極重要的畫家和藝術理論論述者，同時他也積極介入臺灣文化建構的行動。如果說從現代主義至後現代的藝術現象是從邊緣走向中心的過渡，而創作、理論與行動分別在其中發釋不同促成能量，那麼林惺嶽對臺灣藝術的貢獻，正是在歷史轉型的時代，以一人之力擔當了全方位的參與。」⑩

林惺嶽已然成為臺灣藝術譜系裡的巔峰人物，也是臺灣文化行動的標竿領袖之一。

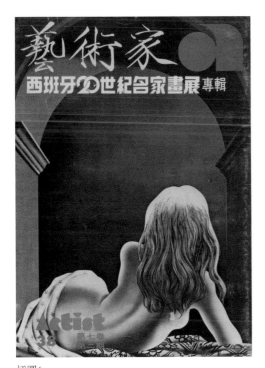

插圖6
藝術家38期「西班牙20世紀名家畫展」專輯封面。

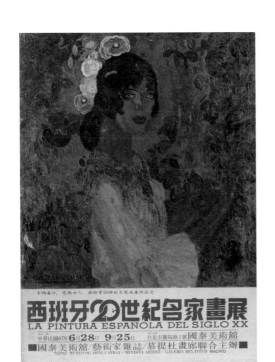

插圖7
「西班牙20世紀名畫家畫展」廣告頁。

參、臺灣美術風雲人物

一九七八年，無疑是林惺嶽人生重大的轉捩點。根據他的記述，自一九七五年到西班牙遊學，他開始大量閱讀早前在臺灣無法接觸到的歷史書籍，加上目睹法西斯政權佛朗哥垮臺後，左右翼交鋒引起的社會動盪，讓他對自己的家鄉產生了許多思考，歐遊的閱歷同時放大他的藝術視野，伴隨滋長出藝術家如何改變社會的雄心。

因緣際會之下，他在一九七八年得以著手策劃一項引進西班牙二十世紀名家作品到臺灣展出的構想。卻在自西班牙返臺之時遇上空中浩劫，他所搭乘的韓航客機遭俄軍攻擊迫降冰原，機上旅客被扣留在俄境二天二夜，這起國際新聞事件，讓林惺嶽一夕之間成為媒體爭相採訪的新聞人物。

旋即，「西班牙20世紀名家畫展」正式開幕。

一、渡越驚濤駭浪

在各種國外展覽頻繁的今天，有些讀者可能很難想像當年這項展覽的時代性意義，以及主辦者不以商業利益為前提的珍貴價值。關於此展的來龍去脈，主辦方之一《藝術家》雜誌發行人何政廣在該刊的展覽特輯親筆為文，文中詳述了如今幾乎被遺忘的歷史現實，正好可以對照當時的政經氛圍，印證此展如何得之不易，摘錄於下：

「去年筆者到華府訪問時，在美國國務院安排下，曾拜訪當時華府的美國新聞總署負責藝術展覽部門，我希望他們能將美國現代繪畫運到臺北展出，經過一個多小時談話，最後因為所需費用過於龐大，未能達成這個願望。（他們主管藝術展覽的一位負責人指出：美國出兩人參加聖保羅雙年美展的費用，僅作品的運費與保險費即需十八萬美元）。後來經過歐洲飛到西班牙，到馬拉加附近的托里末尼諾見到林惺嶽先生時，他很認真的表示已與馬德里的慕提杜畫廊，談過舉辦一次中西交流畫展，希望《藝術家》雜誌能夠主辦這次展覽，當時我一口氣答應下來，同時並去馬德里看這家畫廊。

去年九月底回到臺北後，經過多次信件往還，林惺嶽與陳明德先生努力與畫廊商談，終於使這項展覽實現。很意外的是在他們兩人帶著展覽契約搭機返國時，遭遇韓航班機誤飛俄境事件，歷險歸來成為熱門的新聞人物，同時使這項中西交流畫展，廣受矚目。」⑪

與專輯同期的廣告頁載明「國泰美術館」、「藝術家雜誌」、「慕提杜畫廊」聯合主辦。展期從「民國67年6月28日到9月25日」，於襄陽路一號國泰美術館舉辦。（插圖6、7）

該文也具體反應了當時臺灣對歐洲現代繪畫認知的情況：

「國內對歐洲現代畫會的認識，一向以法國為中心，對西班牙的近代繪畫，除了畢卡索、達利、米羅之外，可能了解不多。這次展覽的主題是西班牙二十世紀繪畫發展史，從本世紀

初期的一幅索羅亞名畫『男人的頭像』開始，一直到七十年代年輕一代的創作。其中包括西班牙的印象派、立體派、超現實派，二十年代的馬德里畫派、三十年代內戰結束後產生的巴塞隆納派，以及二次世界大戰後直到近年出現的各種潮流代表作，共有九十六位畫家的一百二十五幅。……『西班牙20世紀名家畫展』的舉辦，可說是國內藝術界與歐洲畫壇正式接觸的開端」。⑫

在〈迎接新的挑戰——為「西班牙20世紀名家畫展」而寫」〉一文中，林惺嶽以非常具有林氏風格的筆法，先用相當的篇幅鋪陳了西班牙的歷史背景與朝代興替，乃至步入二十世紀之後，西班牙發生了兩件舉世注目的大事，一是一九三六年爆發慘烈而傷亡慘重的內戰，此外是冒出了三位傲視國際畫壇的大畫家——畢卡索、米羅與達利。文中融入「他山之石」式的文化觀察，從自身民族的榮辱，到反思時下的人文現象，字裡行間充滿熱情，流露出林惺嶽渴望以畫家身分參與社會改革的期待，他文章結尾寫道：

> 「……本世紀的西班牙畫家的作品中，可以看出他們受到當代繪畫潮流及派別影響的程度。但是他們均能躍出各種畫派的原始規範，而走出個人性的創作途徑。面對他們的作品，我們固不能一味盲目的接受與讚揚，也不必貿然的否定他人的成就。我相信，在觀賞二十世紀西班牙名家畫展之餘，可以在『如何接受國際繪畫思潮的感染而又不失個人的創造』這個問題上，得到一些可貴的啟發。」⑬

此時林惺嶽的文字溫和、訴求含蓄，與後來「犀利評論家」的出場式大相逕庭，殊不知這是華麗轉身的前奏，從此他決定放手一搏。

二、靈魂的吶喊與共鳴

從一九六〇年代起，林惺嶽就開始撰寫藝評，歷經九死一生的心境轉折之後，更加勤奮於寫作，頗有「何不轟轟烈烈走一回？」的覺悟。他曾自我剖析：「我的專業應該是繪畫的創作，之所以兼事藝評及美術史的研究，原因很單純——我有話要說！」⑭

林惺嶽可謂「大鳴大放」，把他對社會與藝壇大事的關注，化為雄辯滔滔或獨具洞見的文字，主要的寫作活動及相關論文，範圍相當廣泛，最活躍的時期，幾乎可以說無戰不與，建立了一定的影響力。目前已出版的包括：《陽光季節的陰影》、《藝術家的塑像》、《臺灣美術運動史》、《臺灣美術風雲40年》、《戰爭對美術發展之影響——一個畫家對諾曼地登陸50週年的歷史反省》、《渡越驚濤駭浪的臺灣美術》、《臺灣美術評論全集》、《中國油畫百年史：二十世紀最悲壯的藝術史詩》、《戰火淬煉下的藝術——戰爭與藝術的一頁滄桑史》、《帝國的眼睛——林惺嶽藝術評論及學術文集》等。

特別的是，林惺嶽熱中發表議論，屢屢登上火線，但即使身陷險境，他寧可負隅頑抗也不拉幫結派，或尋找同溫層的認同，原因之一可能是經受國際新聞事件洗禮的他，比一般人更深諳媒體性格。他尤其擅長應對具有挑戰性、爭議性的話題，擁有針對事件寫下聳動標題的天賦，把事件移師輿論的戰場，對他來說更游刃有餘。例如：當他選定以某個特定媒體為作戰基地，彼此的供需關係即以成立，就算公開打筆仗也是你來我往，多方共贏的結果，依然穩操勝券。如果這個觀察角度成立，看似風風火火從不屈服的林惺嶽，實則擅長運籌帷幄、聲東擊西，堪稱跨時代的行銷高手，永遠不愁沒有

舞臺。

在所有的論述中，林惺嶽最關心、亟欲為之尋找出口的「使命」，還是他置身的藝術生態圈及國內的創作現象，此時他用字更為犀利沉重，試舉《帝國的眼睛——林惺嶽藝術評論及學術文集》之序文為例：

「……進入新的世界（紀）回首，可以一目瞭然的看出臺灣是長期被文化殖民的國家，特別是一批留學生主導臺灣的藝術教育及藝術生態發展，使其西化（也就是現代化）推廣的過程中，順乎其然累積成不自覺的惰性。

其一是把不涉實用追求心靈價值的藝術，以及由政治、經濟領銜而與工業科技帶動的生活層面進展綁在一起，混為一談——認為西方既是先進的，那麼其發源湧現的一波波藝術新潮及推陳出新的流派也是先進的。因此把藝術也拖進了不斷進化的狂流中，無法自拔。事實上，『進步』這個字眼及觀念是不宜隨便施加在藝術創作的層面上！我們只能說藝術隨著時代環境的轉換在變化，但變化不一定就是進步。……其二是自甘屈居邊緣而仰望中心主義的惰性，並視為理所當然，這是最令我難以坐視的。」⑮

林惺嶽逐漸成為藝術界有名的戰將，人稱「畫壇斯巴達」，此時他言語鋒利、隨時劍拔弩張，不論對人、對事，只要站在他的「對立面」，必然遭到不留情面的反擊。如此激烈的個性，當然得罪人無數，某些曾經肝膽相照的舊交也紛紛因故反目成仇。所幸，林惺嶽相當「自戀」於孤獨的處境，何況外界對他的鋒芒畢露，也多報以正面肯定超過負面批評，《臺灣美術評論全集——林惺嶽卷》一書的作者葉玉靜為他所作的註腳，相信也是大部分支持者對林惺嶽的看法，引述如下：

「林惺嶽以藝術論述作為反省社政的文化工具，進行其藝術視點的人文觀察，正是知識分子言責自許的身分再造。……從一九七四年《藝術家的塑像》中文化先知通才的雜文典論，一路寫到一九九四年的〈一個畫家的觀察〉，林惺嶽強調藝術家的社會良知角色，也堅持藝術論述參與社會文化的核心建構。他喜用『一個臺灣人』看大戰五十週年，『一個畫家』思考歷史沉澱中形塑出的命運共同意識。他巧妙地以澎湃的文章，多元的議題，切合時勢的楔子，使藝術的發言臺，上與社政齊頭。」⑯

林惺嶽在早期發表的文章〈陽光季節的陰影〉，曾引用畢卡索於一九四五年給友人信中的一段話：「藝術家同時也是一個政治的動物，對於傷心的、激烈的與快樂的事物應經常保持關切，並以不同的方式表達出來。」⑰

這段話對林惺嶽無疑是極大的勉勵，不信藝術家不能叱吒風雲！他的確做到了，不論同不同意他的見解，「林惺嶽」都是臺灣藝術文化界一記鮮明的驚嘆號！

肆、生命的密碼

二〇一八年夏，為了給在高雄市立美術館舉辦的「林惺嶽：大自然奇

幻的光影」展覽寫序,拜訪了林惺嶽在南港的畫室,走進舊廠房改建的超大空間,恰是一座畫布叢林,大門口距離真正的作畫空間還有一段距離,恍兮惚兮,不見人影,往前再走十來步,燈光逐漸明亮,才見到林惺嶽獨坐一角,病後的他顯得特別孱弱,過往的霸氣似乎與他一起隱沒在層層疊疊的巨幅畫布裡,在他背後是進行中的巨型油畫,顯然是剛在助理協助下離開升降機不久,身上深色的工作服沾了幾處油彩,旁邊有一臺待命的輪椅。等我打過招呼,話過一回家常,他才像從幽幽中醒來,嘆息說:「我在一生最虛弱的時候,畫出最大的作品……。」其實,在我看來也是最強的作品。

　　還沒有完成拼接的〈一條清水溪的故事〉(圖版133)由九幅320號的畫布構成,畫花蓮慕谷慕魚下游的清水溪,水面青綠白黑,石上縠紋壁影,氣勢極其恢宏。這到底是哪裡來的精力?林惺嶽說挑戰完2880號,他才悚然而驚,一個人的意志力竟是沒有底限、無法評估的,在他已經充滿戲劇性的人生裡,原來還有奇蹟可以實現。這種超大尺寸的巨作,除了證明人的毅力之不可思議,我還看到一個畫家如何堅持一再超越自己。

　　二〇一三年,林惺嶽在臺北市立美術館舉辦「臺灣風土的魅力」大型回顧展,當時的重頭戲是〈歸鄉〉(圖版72),湍急的溪流奔洩而下,水花飛濺,在怒濤洶湧中奮力上游的鮭魚群正在衝向命運的終點,也是起點……,沸然恰似宋代蘇軾形容的「下臨深潭,微風鼓浪,水石相搏,聲如洪鐘」之境,這是一幅生命之詩,也是林惺嶽自我砥礪的巔峰之作。

　　讓我印象最深的是〈國寶魚巡禮〉(圖版101),深水靜流中成群櫻花鉤吻鮭穿石而游,水面下時空無限悠遠,像是默默進行著生命輪迴的啟示,遠看這幅長度超過12公尺的驚人之作,忽然天地俱靜——這是油畫版散點透視的「長卷」。⑱

一、突破世俗窠臼與界定

　　林惺嶽承認自己從散點透視獲得啟發,這個階段的創作因為畫幅過於巨大,經常得把多幅畫布連接成一件作品,在這種情況下要呈現時空的階段性與連續性,散點透視讓他更得心應手,甚至產生他一向引以為豪的虛實相應特殊效果。

　　散點透視相應於西方繪畫的定點透視稱之,其實,西洋畫家的透視法也不是一成不變,如印象派名家馬奈、竇加、莫內、梵谷、波納爾等,即深受浮世繪影響顛覆傳統透視的常軌,進而直接、間接地揭開了歐洲現代藝術的新頁。早在文藝復興時期,米開朗基羅受邀創作〈最後的審判〉,畫面四百多名人物,分布天國、人間與地獄,時空結構龐大複雜,為了完美達成這個前無古人的任務,米開朗基羅即捨棄單一視點的透視法,有效克服了定點透視的圍限。類似的實踐手法,對學西洋繪畫出身的林惺嶽來說,是自然的吸收和演化,並不是特例。

　　林惺嶽也同意我的觀察,表示對長卷的創作形式深感興趣,長卷是中國書畫的裝裱型式之一,亦稱橫軸或手卷,畫面連續不斷,構圖上有別於一般作畫方式,可以容納許多重點和主題。長卷結構不同於西方定點透視的構圖法則,並非從單一視點看風景,而是憑人優游,可俯可仰,忽即忽離,同時可以傳達四季晨昏的變化,深受歷代畫家喜愛,中國畫史上有許多知名的長卷作品,如五代趙幹的〈江行初雪圖〉、南宋夏圭〈溪山清遠圖〉、元代趙孟頫的〈鵲華秋色圖〉等。

　　讓我意外的是,在許多描繪風景的經典長卷之外,他最喜歡的作品是

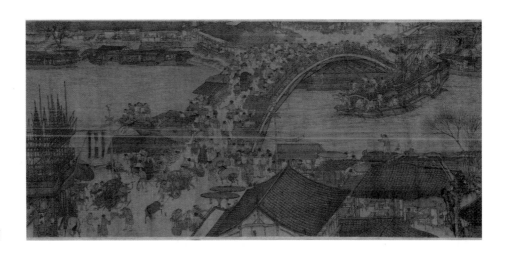

插圖8
張擇端　清明上河圖　約12世紀
24.8x528.7cm　絹本設色　北京故宮博物院藏

傳北宋張擇端（活動於12世紀前期）〈清明上河圖〉（插圖8）。此作縱
24.8公分，橫528公分，絹本設色，北京故宮博物院藏。卷中畫有各種身
分的大小人物八百多人，屋宇、店肆及驢騾馬牛等之屬紛然雜陳，布局精
密複雜無與倫比，被公認為今人了解北宋社會最富直觀價值的圖像資料。
對一件被認為極盡寫實之能的作品，林惺嶽受體力之限，沒有描述他感受
了什麼？但顯然不是畫中的人文風俗吸引他的注意。

　　讀陸昱華〈張擇端清明上河圖賞析〉一文，作者認為有些研究者試圖
透過文獻與畫卷一一對照落實，是完全誤會了畫家的創意，指出〈清明上
河圖〉看似寫實，卻為寫意之作。重點如下：

　　　　「〈清明上河圖〉只是畫家對當時汴京城的寫意，而非照相式的
　　寫實，甚至畫中的各種店舖名也都是畫家虛擬的。……

　　　　　因為是寫意，所以畫家刻意在畫卷中製造種種衝突場面，從而營
　　造出一些緊張氣氛，使畫面更加熱鬧。如脫韁狂奔的逸馬，商船與虹
　　橋將要相撞的危險瞬間，以及橋上騎馬者與坐轎者的相互避讓，僕役
　　吆喝開道等，似乎都讓人有身臨其境之感。而這一切其實都是畫家對
　　汴京城繁華熱鬧的寫意手法──『凡畫想景全要生動，惟動則生
　　矣。』（芥子園畫傳）」⑲

　　此文「寫實寫意之辨」樸素扼要，剛好有機會與林惺嶽分享。多年以
來，批評林惺嶽耽溺於保守的寫實風格，質疑他的風景作品是寫生還是創
作的聲音，時有所聞，甚至有人問他：「知不知道自己在一幅畫裡畫了多
少魚？」林惺嶽煩不勝煩，靈感一來便以〈清明上河圖〉為例：「圖上人
馬絡繹，來來去去，沒人數清過，因為他的畫面是活的，我的也是，答案
是『數也數不清』。」〈清明上河圖〉與林惺嶽的緣分不只於此，聽完上
述分析，他竟然鄭重向我道謝，結論是令他有「豁然開朗」之感。

二、臺灣的溪很野

　　二〇〇七年，林惺嶽在國立臺灣美術館舉行生平第一次回顧展「歸鄉
──林惺嶽創作回顧展」，他在創作自述中聲明：「模仿自然是不是藝
術？描繪自然有意義嗎？那要看『模仿』及『描繪』是否能脫出教條化的
窠臼，而注入自發性的活力及質素。因此，『寫生』是觀念及技法，只要
能推陳出新，是值得重新掌握而加以延伸的，因為『寫生』維繫著人及自
然的靈犀相通。」⑳

又以長文敘述他深入實境寫生的心得，舉各題材為例，摘錄如下：

「看似枯旱乏味的臺灣溪流，實際上蓄藏著源遠流長的強悍生命力。臺灣的溪很野，溪水漲落急緩的突變性很大，經常導致溪床改道或變形，令人難以捉摸。要了解及欣賞臺灣的溪，不宜只著眼溪中的水流，也應投注到溪床上的石頭……。」[21]

「……觀石，親石及畫石，帶給我創作上的衝擊，無形中淘汰了一些過去觀摩各家各作所得來的成見，重新以切合真實感受的要求去研練技巧發揮構思想像。」[22]

寫到最後，顯然意猶未盡，結尾再次強調：「寫實主義不是一種教條，而是足以包容無邊創意的精神信仰。」[23]

從林惺嶽展開回歸鄉土的系列創作以來，針對林惺嶽以寫實之筆刻畫臺灣山水、探究本土景物的風格，一直有各種評論，然而，隨著十一年裡舉辦三次回顧展的魄力表現，包括：二〇〇七年「歸鄉──林惺嶽創作回顧展」、二〇一三年「林惺嶽：臺灣風土的魅力」及二〇一八年「林惺嶽：大自然奇幻的光影」，其實，林惺嶽早已說服自己。那些屬於他個人特殊經歷的本土化經驗，那些他以生命印證──才情的實現、努力的回饋、命運的顛覆之奇妙里程，早已讓他將悲情化為刻骨纏綿，以及在畫布之前誓願「春蠶到死絲方盡」的信仰。

三、天人合一的宇宙觀

林惺嶽在西班牙畫遊之後寫道：

「一個畫家遊歷於一個異國的新鮮世界中，能帶回來些什麼？一些速寫？一些素描？一些水彩畫與油畫？自從繪畫強調主觀的意識以來，顯然的，藝術家與大地之間的因緣已經開始疏淡了。」[24]

寫下此文的當下，可能是林惺嶽心繫母親土地的濫觴，這個時期，其繪畫風格正處於超現實主義的巔峰，也是他作為專業畫家初嚐成功滋味與藝術市場的蜜月期，從這個得之不易的基礎步入轉型，不能說不為勇敢，特別是林惺嶽的自我覺醒並非完全出於浪漫情懷，世俗怎麼看待一個畫家的價值，他具有絕對客觀的認知，林惺嶽在一九八七年發表於《自立晚報》的文章中提到：

「處身在一個不知『美術家』為何物的本土環境裡，第一代的臺灣美術家所面對的迫切時代任務，不是使本地的美術創作急速趕上先進國家的潮流，而是必須以身作則的向家鄉父老證明，從事美術創作是一種有意義，甚至可以功成名就的行業。而證明的行動就是致力攻讀美術專門學校，以取得學歷，再參與權威性的展覽，以爭得入選或特選的榮譽，緊接下去的輿論熱烈報導、歌頌及作品被重金收藏，更帶來了實際的報償。」[25]

林惺嶽寫的雖然是前人足跡，但社會價值並沒有完成更替，然而他還是毅然選擇了聽從內心的聲音付諸行動，畫風逐漸轉變……。他不但積極回歸本土，也回歸了普世認為保守的寫實風格，這個時候他對自己的定位，所欲追求的目標，已有深刻的覺悟，包括他對自己與臺灣第一代西畫家之間的隔斷。林惺嶽認為：

「他們是風氣的開拓者，但他們的藝術還沒有達到專業的高峰，

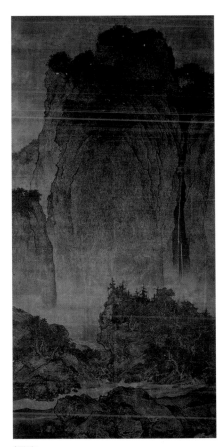

插圖9
范寬　谿山行旅圖　約11世紀　206x103cm
絹本設色　臺北故宮博物院藏

以水的表現來舉例，臺灣河流的表情豐富，沖刷的、湍急的、靜謐的……臺灣河流是水紋的劇場，但是在絕大部分臺灣早期西畫家的作品裡，水只是風景的配套，幾乎沒有人想到深入去了解或改變表達的方式，原因之一是水的表情多樣，繪畫技術非常困難。」㉖

這樣的評論沒有惡意，林惺嶽只是如實說出了自己的觀感。

水是變化的，但也有其規律和特點，古人論水，師古與師造化並行，《林泉高致》云：「水活物也，其形欲深靜，欲柔滑，欲汪洋，欲回環，欲肥膩，欲噴薄，欲激射，欲多泉，欲遠流，欲瀑布插天，欲濺撲入地，欲漁釣怡怡，欲草木欣欣，欲挾煙雲而秀媚，欲照溪谷而光輝，此水之活體也。」古人眼中之水，跟今人所見是一樣的。㉗

林惺嶽通過深入的觀察和轉換，使用了前人沒有過的技法，可以說他的寫生觀與「師造化」相呼應，創新的同時也抱有對古典的追求。

他說：

「繪畫不是從把畫布架起來，然後打草稿、擠顏料那個時候開始，創作是從直面對象、有所感動的那一刻就開始了，要把那個感覺記下來，然後放在心裡讓它沉澱，最後從靈魂運化而出。繪畫不是描繪一個特定空間而已，對象有主有次，還必須考慮動靜虛實等關係，要組織所有的元素在最合適的時機出現，再適當加入舞臺效果，這時候光線的安排非常重要，而且絕對不是複製自然，科學跟藝術是不一樣的追求，以畫〈第一道金光〉（圖版85）為例，當時現場的光線很奇妙，我站在那裡看著看著，一道光忽然射進深谷，這是天賜的機會，而我掌握到的不只是光，是剎那間的感動！」

林惺嶽的這番言論，跟中國古代繪畫把寫生理解為「傳神寫照」的看法似乎不謀而合，寫生的終極理想是視覺和心理的文化現象經過沉澱融合之後的具體呈現，他對范寬（約950-1032）〈谿山行旅圖〉讚嘆不已，直言那種完全不賣弄、不炫技，從線條、造型到構圖種種，極盡追求完美的表現，實在太偉大了。尤其是畫家出色的統籌頭腦，把山本身的靈氣、雄壯，以及山底下植物、人物的比例，都處理到恰到好處、發揮到淋漓盡致，讓他深切體會到情不自禁的震撼。（插圖9）

山水畫注重「章法布局」，也是山水畫家一生最重要的課題，必須在自我訓練的過程中不斷體會、歸納、總結，才能達到得心應手的理想境界，亦即林惺嶽注意到的「畫家出色的統籌頭腦」，此一心得，相當程度對他產生了內化於心、外化於行的作用。前文提到林惺嶽把自己跟上一代西畫家的使命做了截然不同的界定，他決定要靠自己對創作的理解，找到自己的、也是臺灣的「生命密碼」。經過長期近乎苦行的實踐，他完成了與自己生命深度契合的系列代表作，呈現蘊藏於臺灣山水中的神聖性，備受各方好評，公私立美術館絡繹邀展。

四、受大地祝福的山

二〇一八年完成〈受大地祝福的山〉，是林惺嶽自己十分滿意的作品，如同作品名稱，畫家賦予此作神聖的期許。畫中雨霽天青，山受到彩虹的祝福，巔峰處太陽金光透亮，宛若神仙所在。主題之外，四周群山雄峙，層次分明，山體以弧線推進，擁簇著天上彩虹。全作虛實之間含有主次、藏露、開合、動靜等關係的對比與協調，詩意之境難掩霸氣（圖版

插圖10
文化部政務次長蕭宗煌率團參加「2019年
國際博物館協會（ICOM）京都大會」，在
臺灣主題館「博物之島」展區與工作人員
留影，背景主視覺為林惺嶽〈受大地祝福
的山〉。
（左起 文化部政務次長蕭宗煌、周祐羽、
張瓊慧、鍾怡芳，照片提供 張瓊慧）

134）。林惺嶽直抒胸臆、一吐抱負，畫下永恆的時刻。

　　二〇一九年，〈受大地祝福的山〉受邀於日本國立京都國際會館舉行
的「2019年國際博物館協會（ICOM）京都大會」作為臺灣主題館「博物
之島」展區主視覺，林惺嶽欣然同意，無償提供了高解析度的影像資料。
這項活動共有來自全世界一百四十一個國家及地域，超過三千多位博物館
專業人士出席，臺灣有一百多名代表與會，吸引了大批媒體。臺灣主題館
氣勢磅礡效果絕佳，立即成為展區最受注目的焦點，來自世界各國的與會
者紛紛在「博物之島」前留影，人潮直到活動圓滿結束（插圖10），〈受
大地祝福的山〉意外扮演了一次國民外交的推手。

伍、結語

　　從一九八〇年代至今，是林惺嶽創作的高峰期，與之相呼應，一系列
以本土為題材的創作也把他推到一個臺灣畫家的高峰，在這個時候提出一
等國民的自我命題，或許他已有「會當凌絕頂，一覽眾山小」[29]的從容
了，林惺嶽深受公眾肯定的代表作，也大多出於後期，然而從創作的連貫
性來說，他形成個人風格的每個階段，都是他事業版圖裡的重要板塊，具
有不可切割的因果，自然不能在此忽略，他為人熟知的超現實主義時期，
正是貫穿他人生的樞紐。

　　「透過機窗，我看見機翼幾乎就在松樹林的邊緣，一輪又圓又大的明
月懸掛在高遠的夜空，那就像是一幅超現實主義畫家埃侖斯特（恩斯特）
的畫。世界竟是這般安祥，那輪明月在我看來，似乎已不是自然界的一個
星球，它彷彿是一個冷眼旁觀的孤客，站在遙遠的地方觀看了這整齣充滿
了驚險、悲慘而最後竟然會有奇蹟出現的戲」。[30]

　　林惺嶽所提到的畫作是達達超現實大師恩斯特於一九二六年發表的
〈魚骨森林〉（插圖11）。當時他剛經歷空難，飛機迫降後，隔著小窗望

插圖11
恩斯特　魚骨森林　1926

月如此浮想聯翩，可見對超現實主義的癡迷之一斑。

　　恩斯特（1891-1976）是超現實主義的先進大師，自幼沉迷於對幻覺的追求，而幻覺推動他的藝術，作品中呈現的荒誕世界，瀰漫浪漫主義和虛幻藝術交織的夢幻氣息，讓世人為之驚嘆著迷，描寫森林月夜的〈魚骨森林〉是典型的代表作。[31]

　　但恩斯特漫無邊際的達達、超現實主義，對林惺嶽走上超現實主義陣營的實際影響有限，對他產生真正重大意義的是西班牙超現實主義大師達利（1904-1989）。達利以精湛的繪畫技巧呈現如瘋如魔的逼真畫面，令人觸目驚心，當林惺嶽發現達利式的超現實主義在技法上如此寫實，目標卻是澈底脫離現實的特質之後，他的興奮可想而知，兩者相較，可能達利「精湛的技巧」這一點更吸引林惺嶽，因為他已經具備投入達利式超現實主義的先決條件，足以展開自我實現了，他曾以一篇〈卵生的卡達倫人〉深入評論達利，文中提到：

　　　「基於『偏執狂的批判法』的觀點出發，達利給予他的超現實繪畫的創作手法下一個簡明的界說──繪畫是一種用手與顏色去捕捉想像世界與非合理的具體事物之攝影。換一種通俗的說法，畫筆猶如攝影機般精確的把想像世界與非理性攝繪出來。在這個界說下，導致達利的作畫技巧日益寫實化，而畫面構想也日益非合理化。要把這兩種矛盾的因素加以巧妙的結合以造就詩與夢的畫境，實在不是一件簡單的事。朝這個方向邁進的畫家，必須具有如精神病患者般強烈的狂想力，以及控制狂想的理智構思能力，另外還得具備深入細膩的寫實技巧。」[32]（插圖12）

插圖12
達利　記憶的延續　1931　油彩畫布　21x33cm
紐約現代美術館藏

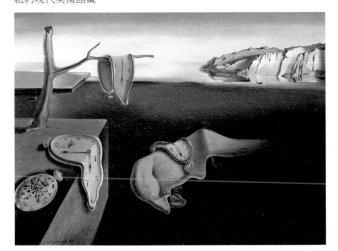

　　這段時期，林惺嶽的作品明顯汲取了達利式超現實主義的養分，沿襲了象徵與符號的運用手法，營造出如夢如幻的場景，但林惺嶽並非尷尬的抄襲，他的作品自有其獨立性與辨識性，從未因襲達利筆下畸形與詭異的外觀，更多是抒情地演繹象徵、隱喻、色彩，加上部分拓印技巧，呈現苦悶、徬徨與無法探底的憂傷，在這虛實並陳的舞臺前方，他是唯一冷眼旁觀的孤客，此時畫境恰是他的幻身。林惺嶽後來回顧這一段創作歷程：

　　　「在美術史上，不乏有畫家將廢墟、枯樹、牛頭骨寫生入畫，但對我來說，這些都不是直接面對寫生的對象，而是觸發超現實意境想像的題材。在那一片靜默、奇幻而肅穆的時空境界裡，可能隱藏著生命終極意義之謎，也隱約令人感應到充滿著各種未知的神祕。」[33]

　　以此期的代表作〈撲月〉為例（圖版26），魚骨般的枯枝成林、上方一輪滿月……，不由令人聯想到恩斯特的〈魚骨森林〉，但他在魚骨間穿插綠葉相映，畫面中誕生全新的主角──一隻體態輕盈的貓，在逆光中撲向月亮，騰空的腳底下是月暈般的倒影，氣氛神祕不可觸及。林惺嶽認為在超現實主義作品中出現的任何一種動植物都有其特徵與連貫性，這幅畫裡的魚骨、植物與貓的形體中間都有「脊椎」，把這三者安排在同一個舞

插圖13
林惺嶽　幻日　1974　油彩畫布　45.5x38cm

插圖15
林惺嶽　竹林　2021　油彩畫布　91x72.5cm

臺上是取材的突破，工於造境，妙在言外。

　　溯及林惺嶽早期的水彩作品，此時技法漸趨洗練，畫面中滲透著感傷與神祕色彩（見林惺嶽水彩作品圖版），類似風格一直延續到他前期的油畫創作（插圖13）。因此，較之達利式超現實主義的怪誕誇張，傾向靈性想像、詩心瀰漫，具有古典寫實色彩的象徵主義可能更符合林惺嶽的內在精神，林惺嶽心目中象徵主義的第一人是高更（1848-1903）。他表示：「很多人把高更歸類為後印派畫家，這是嚴重的誤解，高更才是真正象徵主義的大師。」

　　他對高更完成於一八九七年的名作〈我們從哪裡來？我們是誰？我們往哪裡去？〉推崇不已，畫家把生老病死畫在同一畫面上，熱帶叢林宛如幽冥深處，充滿寓意的幾組人物正分別上演著「我們從哪裡來？」、「我們是誰？」、「我們往哪裡去？」的劇碼，三個主題也象徵了人生的不同階段，穿插其間的動植物各有隱喻，叢林盡頭是一片大海……。儘管畫面極不合理，所呈現的巨大悲傷卻是如此真實不虛，令人無法忽視。此作是高更表現自己欲與大自然交融的渴望，以及他對人類來去之謎始終無解的苦惱。高更將永恆之謎問向虛空的表達方式，成為他個人的巔峰之作。（插圖14）林惺嶽深感：「創作一幅引起世人感情共鳴的作品，是一位畫家所能帶給世界最崇高的禮物。」㉞

　　林惺嶽曾經認為寫實主義無法解答生命中的謎題，而象徵主義引用神話、隱喻更接近他的追求，一路摸索、漸進調整，於是有了與超現實主義的邂逅際會。

　　沒想到在人生繞了一大圈之後，他竟然與曾經似即若離的臺灣山水一拍即合，結合更加得心應手的寫實技巧，把對時空的感受、生命的理解，在身心靈協調一致的狀態展開創作，也許跟眾生一樣，終其一生都無法盡窺生命之謎，但他在大自然行走，以作品證明他是誰，他欲往何處，並且讓他超越表象，不再依附象徵與隱喻，直書自然。（插圖15）

　　林惺嶽說：「我的寫實風格創作，實際上已完全超越寫實。」㉟

　　（插圖16）

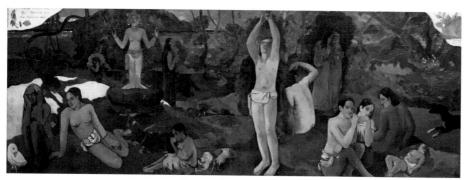

插圖14
我們從哪裡來　我們是誰　我們往哪裡去
1897　油彩畫布　139x375cm
美國波士頓美術館藏美術館藏

插圖16
林惺嶽與本文作者攝
於南港畫室，2020。
（周祐羽攝）

註釋：

① 林惺嶽，《渡越驚濤駭浪的臺灣美術》，頁178-184，藝術家出版社，1997，臺北。

② 同上註。

③、④ 作者與林惺嶽訪談，2020。

⑤ 林惺嶽，〈自序〉，《戰火淬煉下的藝術——戰爭與藝術的一頁滄桑史》，頁6，典藏藝術家庭股份有限公司，2003，臺北。

⑥ 林惺嶽，〈西班牙內戰與「格列尼卡」〉，同上註，頁37-38。

⑦ 同註⑤

⑧ 劉昌漢，〈建構臺灣美術的實踐者——林惺嶽〉，《歸鄉——林惺嶽創作回顧展》頁42，國立臺灣美術館，2007，臺中。

⑨ 林惺嶽，〈論藝術家的頭銜〉，《藝術家的塑像》，頁2，百科文化事業公司，1980，臺北。

⑩ 同註⑨，頁40。

⑪ 何政廣，〈中西美術交流的第一步〉，《藝術家》雜誌38號，頁8-9，1978，臺北。

⑫ 同上註。

⑬ 林惺嶽，〈迎接新的挑戰——為「西班牙二十世紀名家畫展」而寫〉，前揭《藝術家》雜誌38號，頁16-28。

⑭ 林惺嶽，《帝國的眼睛——林惺嶽藝術評論及學術文集》，頁16，典藏藝術家庭股份有限公司，2015，臺北。

⑮ 同上註，頁16-17。

⑯ 葉玉靜，《臺灣美術評論全集——林惺嶽卷》，頁159，藝術家出版社，1999，臺北。

⑰ 林惺嶽，〈陽光季節的陰影〉，《陽光季節的陰影》，頁38，百科文化事業公司，1980.11，臺北。

⑱ 張瓊慧，〈林惺嶽——遠近東西　深淺清溪〉，《林惺嶽：大自然奇幻的光影》，頁31-32，高雄市立美術館，2018，高雄。

⑲ 陸昱華，〈張擇端清明上河圖賞析〉，《張擇端·清明上河圖》，湖北美術出版社，2013，武漢。

⑳ 林惺嶽，〈藝術與自然——創作自述〉，前揭《歸鄉——林惺嶽創作回顧》頁76-77。

㉑、㉒、㉓ 同註⑳，頁79-86。

㉔ 林惺嶽，〈西班牙畫遊〉，前揭《陽光季節的陰影》，頁39。

㉕ 林惺嶽，〈戰後復甦下的傳統〉，《臺灣美術風雲40年》，頁25，自立晚報，1987，臺北。

㉖ 同註③。

㉗ 湯士瀾，《故宮畫譜·山水卷·水》，故宮出版社，2012，北京。

㉘ 同註③。

㉙ 摘自唐·杜甫〈望岳〉

㉚ 林惺嶽，〈俄境兩天零兩夜〉，前揭《陽光季節的陰影》，頁240。

㉛ 曾長生等，《世界名畫家全集——恩斯特》，頁6，藝術家出版社，2002，臺北。

㉜ 林惺嶽，〈卵生的卡達倫人〉，前揭《陽光季節的陰影》，頁108。

㉝ 林惺嶽，〈廢墟　枯樹　骸骨〉，前揭《歸鄉——林惺嶽創作回顧展》，頁108。

㉞ 同註③。

㉟ 同註③

Model Citizen: A Summary of Lin Hsin-Yueh's Life and Art

Chang Chiung-Huei

Lin Hsin-Yueh was born in Taichung in 1939. His father, a young sculptor by the name of Lin Kun-Ming, died of typhoid fever before he was born. Then, during the war, his mother died of malaria, leaving five-year-old Lin an orphan.

In high school, he began reading biographies of people such as Ludwig von Beethoven, Jean-Christophe, and Erwin Rummel. His dreams came true when he was admitted to the art department at National Taiwan Normal University. He vowed to become a successful working artist. The heroic, noble values from the books he read had an outsized influence on Lin's personality, something that can be traced throughout his life, like in the way he used the idea of the model citizen as his own ultimate method of self-evaluation.

1978 was, without a doubt, a major turning point in Lin's life. After Lin studied abroad in Spain in 1975, he became an avid reader of history books. This experience in Europe expanded his artistic point of view and nurtured his ambition to change society.

Lin planned to introduce the works of Spanish twentieth century masters in a 1978 exhibition in Taiwan, but in a stroke of fate, while returning to Taiwan via airplane, he encountered catastrophe. The Korean airliner he was on was attacked by the Russian army, forcing a landing on an ice field. This incident was reported on international news, making Lin famous overnight.

The 1980s to the present has been Lin's creative peak. A series of realist works with nativist themes pushed him to new highs as a Taiwanese painter. However, in terms of his overall creative continuity, each stage in the formation of his personal style has been an important part of his career trajectory. Lin once thought that realism could never solve life's mysteries, but that the myths and metaphors of symbolism could, leading to his eventual encounter with surrealism. Unexpectedly, he would come full circle, returning to the Taiwanese landscapes he once strayed away from to utilize his proficient realism skills in expressing his perception of time and space and understanding of life, created in harmony between body and mind.

In 2007, Lin held his first retrospective exhibition, "Back to the Root: A Retrospective of Hsin-Yue Lin" at the National Taiwan Museum of Fine Arts. In an artist's note, he reflected: "Realism is not a dogma, but a spiritual belief able to foster boundless creativity." In the following 11 years, Lin held three more retrospectives, including 2013's "Lin Hsin-Yueh: Enchanting Taiwan" and 2018's "Lin Hsin-Yueh: Magical Light and Shadow in Nature."

As the titles of his exhibitions suggest, Lin has enjoyed walking through nature for decades. He uses his works to prove who he is, where he wants to go, and to assist him in transcending the superficial and no longer rely on symbols and metaphors, instead simply painting nature.

Lin once said, "My realist style has, in actuality, completely surpassed realism."

一等国民になれ——林惺嶽の芸術とその生涯

張瓊慧

　　1939年、林惺嶽は現在の台中市に生まれた。その前に、林氏の父は若手の彫刻家を目指していたが、傷寒のために亡くなった。太平洋戦争の間に、母はマラリアに罹れて亡くなった。両親ともに失った時、林氏は、5歳になった。

　　林氏は、高校時代、《ベートーヴェン》、《ジョン・クリスドルフ》、《ロンメル》などの名人伝を読み始めた。彼は台湾師範大学美術科に合格した時、成功な芸術家になることを誓った。以上の諸書から作り出た英雄かつ崇高精神を感銘した上に、林氏の人格の形成を肝要な影響に与えた。乃至、林氏が一等国民を自我期待として努力してきた。

　　1978年、林氏の生涯の転換期に迎えた。1975年、スペインに留学していて、ヨロッパの歴史書物をたくさんに読み、当地の遊歴によって芸術への視野を拡大したとともに、芸術家がいかに社会への影響を与える雄大な心が生まれた。

　　1978年、林氏が20世紀スペイン名家展を台北に展示する企画をしたために、スペインから台湾に一時帰国した途中に、絶滅危惧の事件に遭われた。彼の乗った韓国飛行機がソビエトの戦闘機に砲撃され、シベリアの氷原に急着陸した。この国際事件のニュースで、林氏が俄かに注目された。

　　1980年代から今まで、林氏の制作の最高時期であった。台湾に関する一連な写実主義の作品は、かれを台湾画家の頂点を到達させた。彼の作品の風格からみて、あらゆる段階の風格が自己風格を形成しながら、絵画の歩みの慎重な一歩になった。写実主義の解答できない謎をシンボリズムに使われた神話や、メタファーによって接近させられた。それによって、シュルレアリスムとの出会いになった。台湾を離れたから、彼が苦労を誉めて離れの思いを経験した台湾の自然とが一致になった。熟練な写実の技法をもって、自身が時間と空間の感想、命への理解を心身合一の状態で制作し広げた。

　　2007年、林氏が国立台湾美術館で生涯初めの回顧展である「帰郷 ── 林惺嶽創作回顧展」で、自己の制作理念を述べた。「写実主義とは、ドグマではなく、あらゆる創造の精神を信仰するものを含む」と表明した。その後、林氏は、その以外に2013年「林惺嶽 ── 台湾風土の魅力」と2018年「林惺嶽：自然の幻の明暗」の回顧展を着々挙げた。

　　それらのシリーズ展の題名にふさわしいものは、数十年来、彼は自然のなかで歩ゆんでいることによって、自己の本体と自己の行方を明らかにしながら、あらゆる表象を超克し、象徴とメタファーを頼ずに、直接に自然を披露している。

　　林惺嶽はこういうように、「吾がレアリスムの作品が、実際に写実を完全に乗り越えた。」

圖 版
Plates

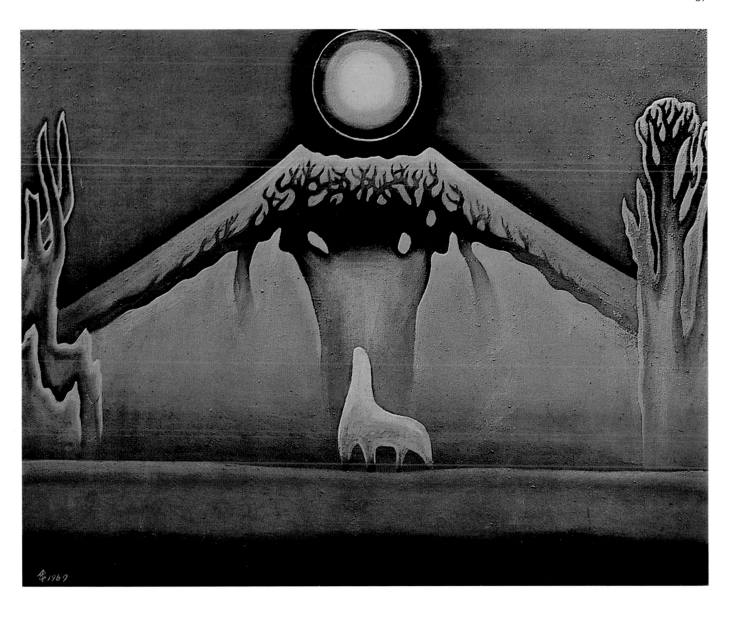

圖1　吟月　1969　油彩・畫布
Chant of the Moon　Canvas・Oil color　91×116.5cm

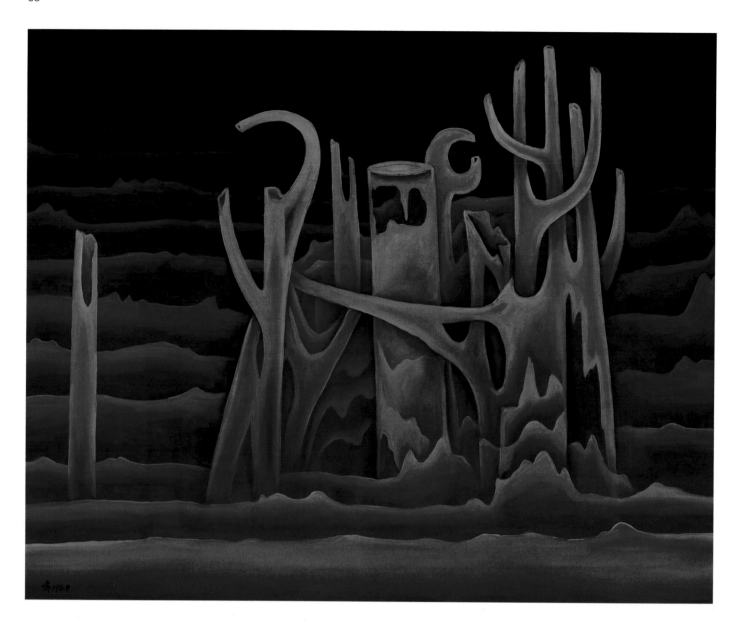

圖2　幽林　1969　油彩・畫布
Tranquil Forests　Canvas・Oil color　91×116.7cm

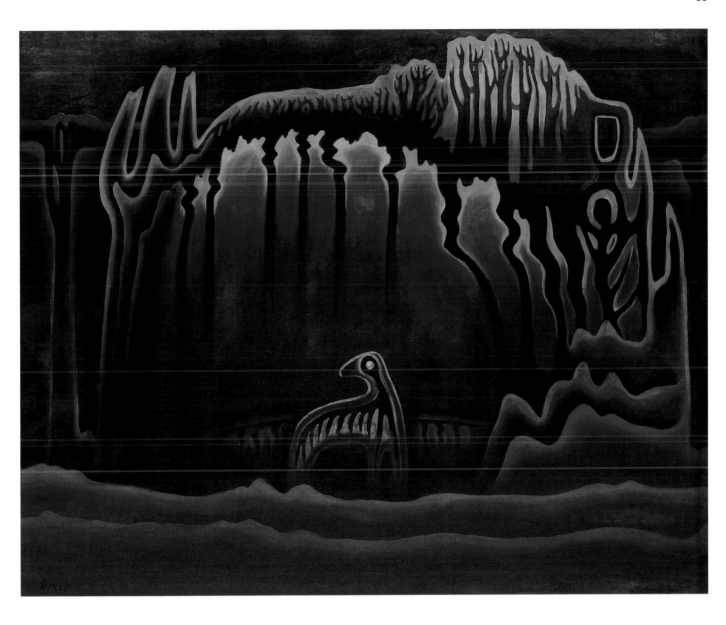

圖3　神祕的森林　1969　油彩‧畫布
A Mysterious Forest　Canvas‧Oil color　91×116.7cm

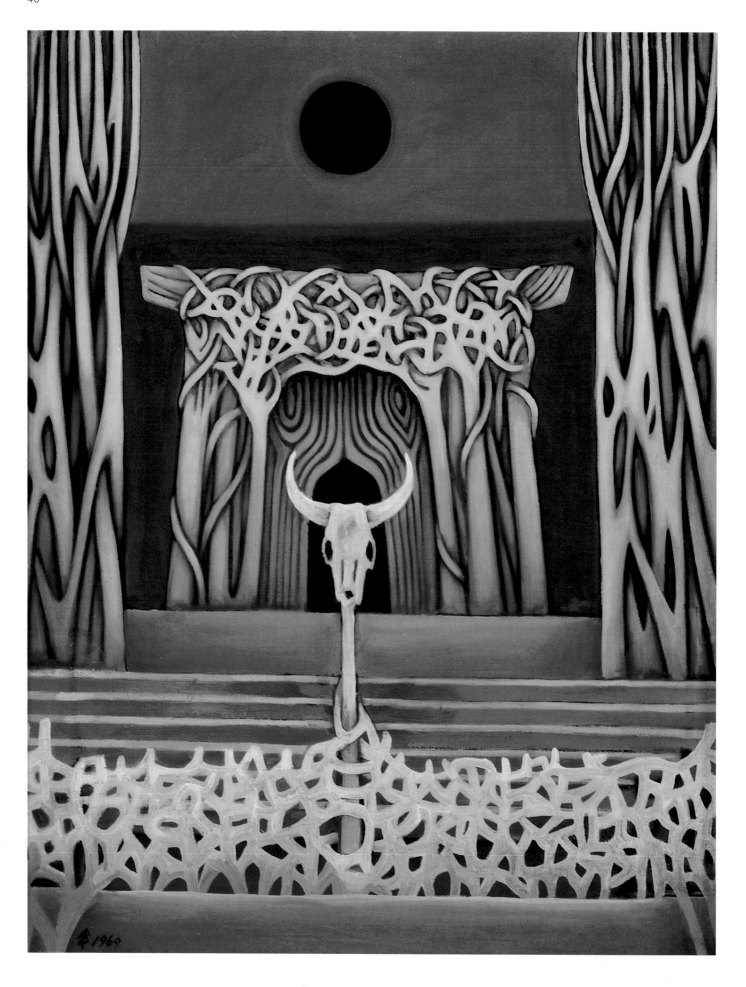

圖4　祭　1969　油彩・畫布
Worship　Canvas・Oil color　94×74.5cm

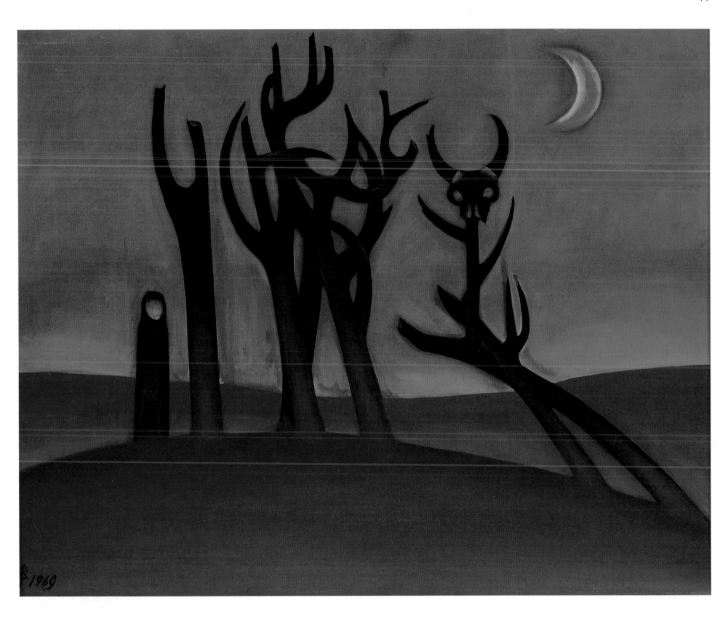

圖5　殘月　1969　油彩‧畫布
Remnant Moon　Canvas‧Oil color　91×116.7cm

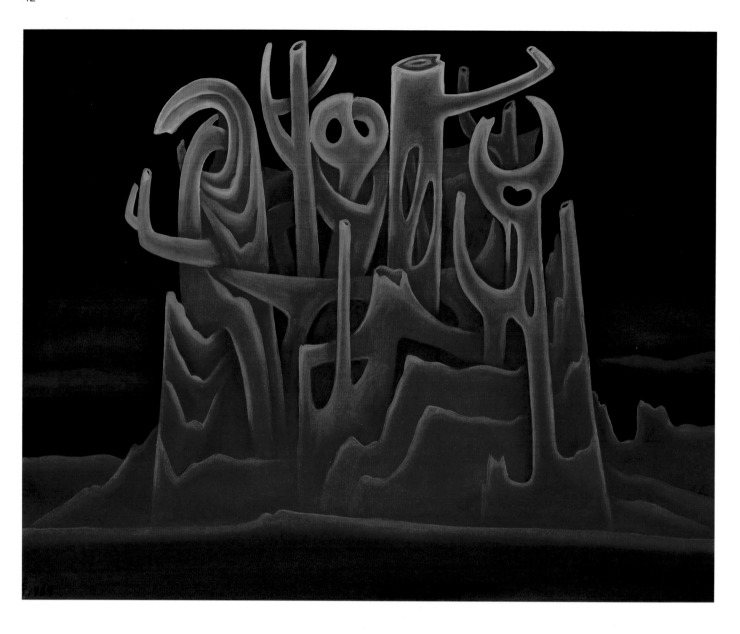

圖6　樹塔　1969　油彩・畫布
Tree Tower　Canvas・Oil color　91×116.7cm

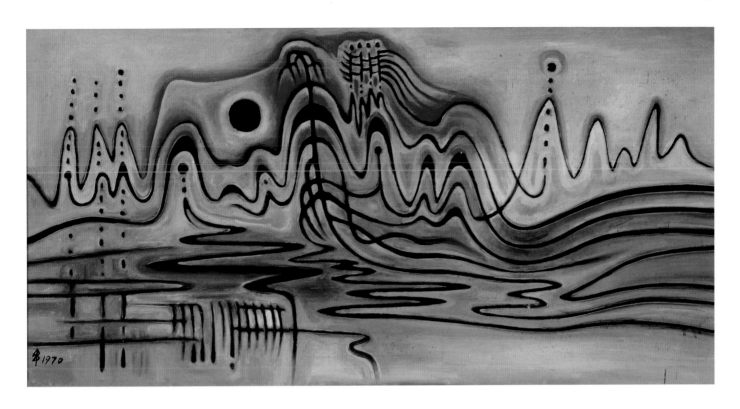

圖7　律動的山水　1970　油彩・畫布
Melodious　PanormaCanvas・Oil color　61.5×92cm

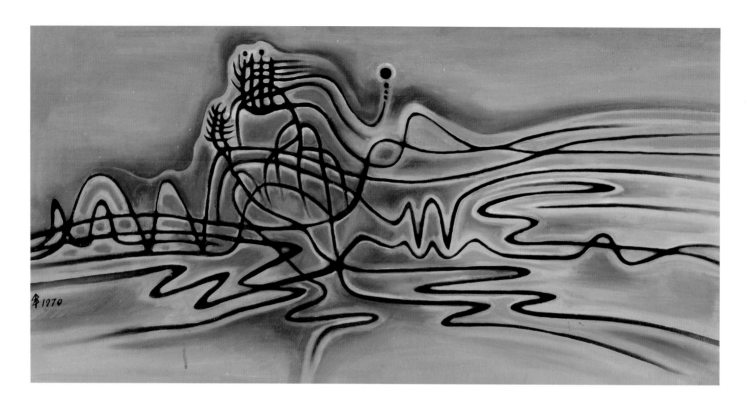

圖8　流動的山脈　1970　油彩・畫布
Flowing Mountains　Canvas・Oil color　44×85cm

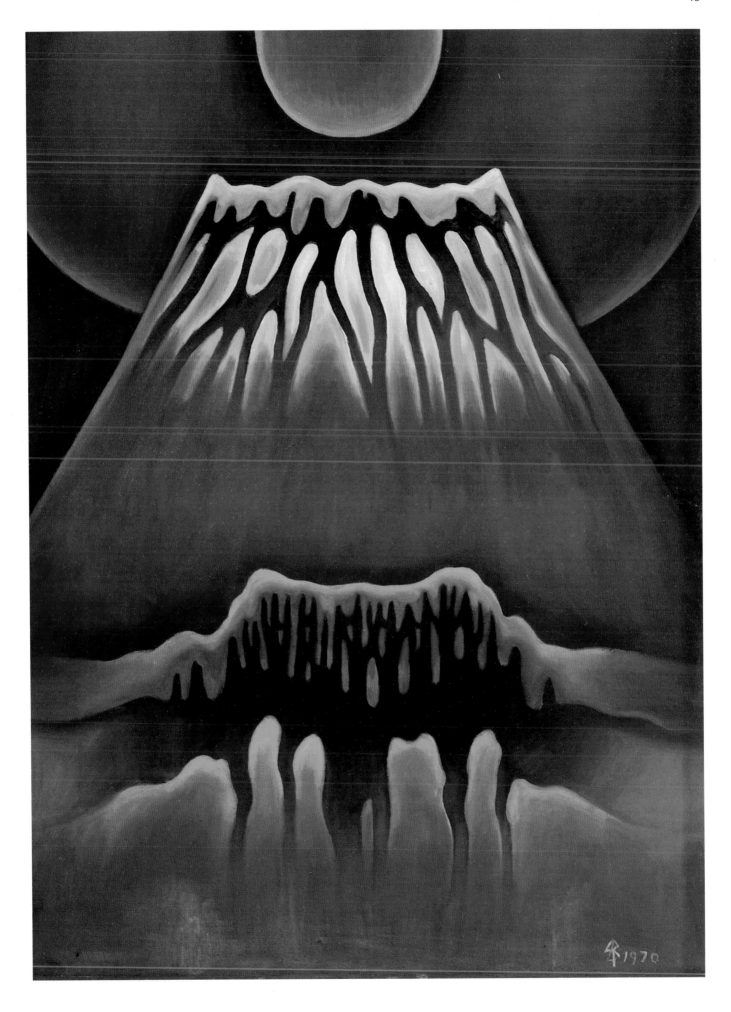

圖9 憤怒的山 1970 油彩・畫布
Fury Mountain Canvas・Oil color 80×60cm

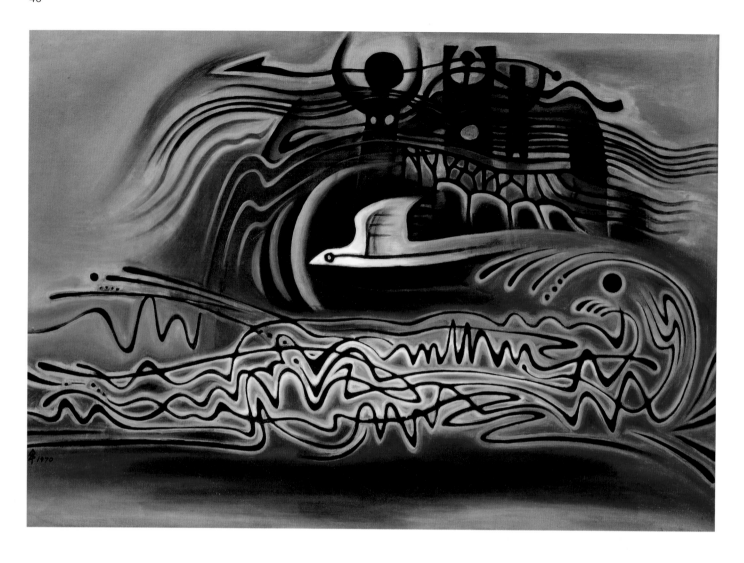

圖10　激流　1970　油彩‧畫布
Turbulent　Canvas‧Oil color　89.4×130.3cm

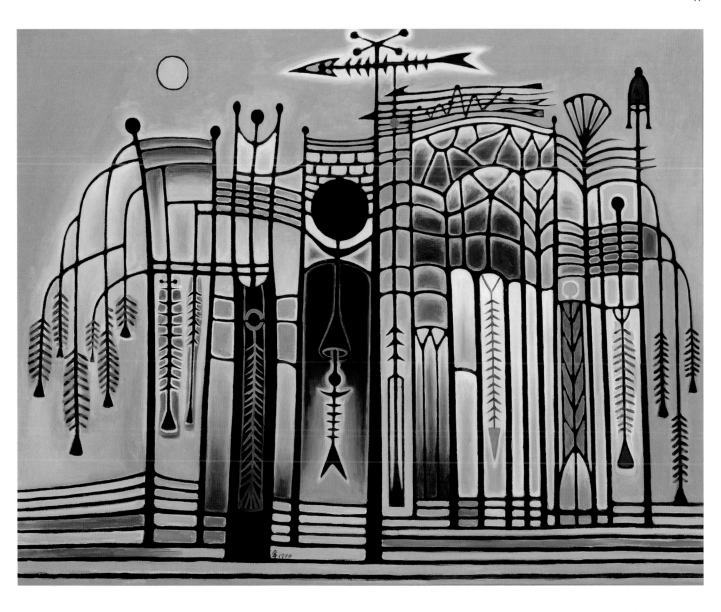

圖11　風信儀　1970　油彩・畫布
Hyacinth　Canvas・Oil color　91×116.7cm

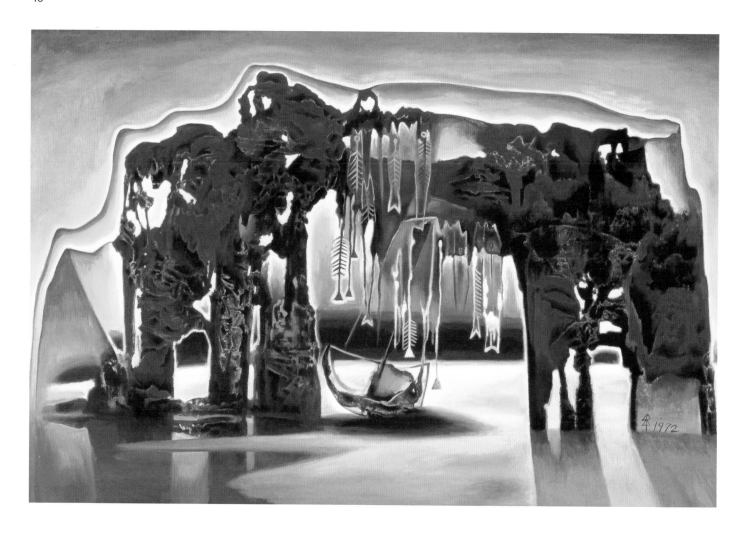

圖12　海邊殘夢　1972　油彩‧畫布
Remnant Dreams at the Beach　Canvas‧Oil color　89.4×130.3cm

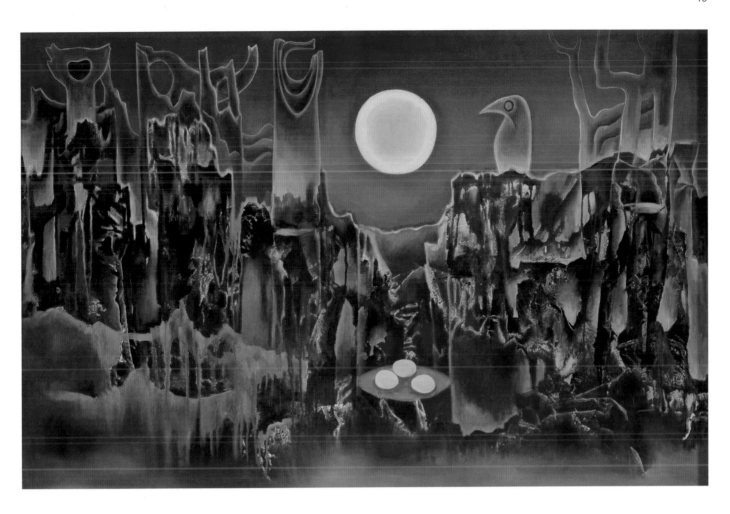

圖13　森林之夜　1972　油彩・畫布
Night in the Forest　Canvas・Oil color　89.5×138.5cm

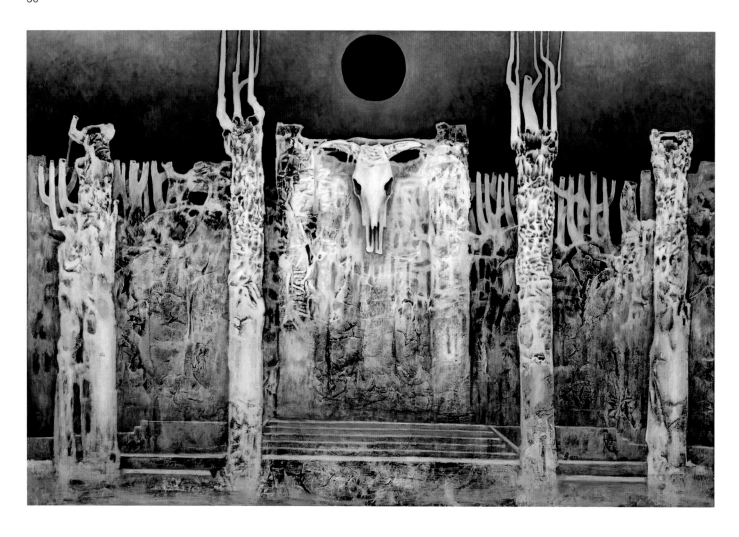

圖14　冬祭的舞臺　1973　油彩・畫布　高雄市立美術館收藏
A Winter Stage　Canvas・Oil color　130×194cm

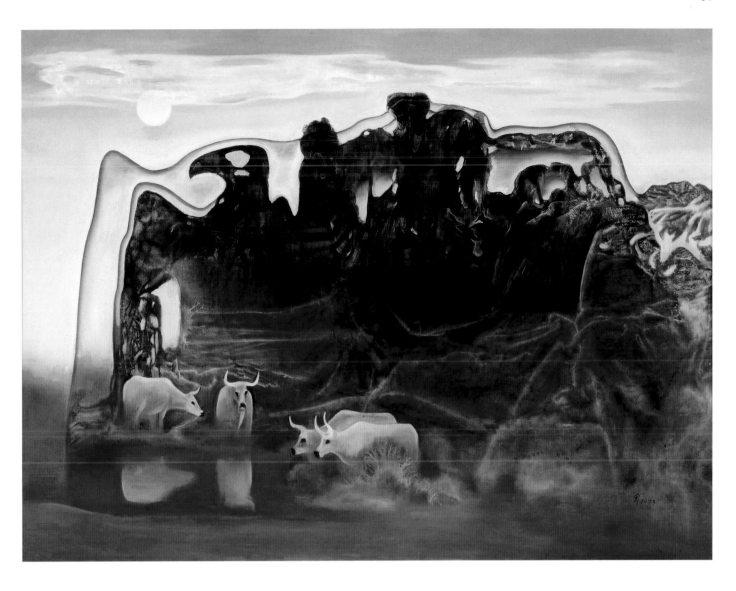

圖15 白牛的世界 1973 油彩・畫布
A Cattles' World Canvas・Oil color 97×130.3cm

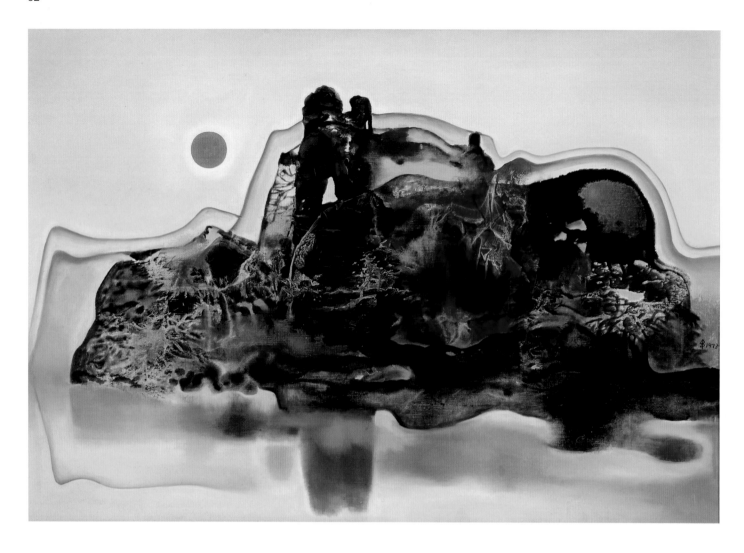

圖16 浮游山水 1973 油彩·畫布
Floating Landscape Canvas·Oil color 97×130.3cm

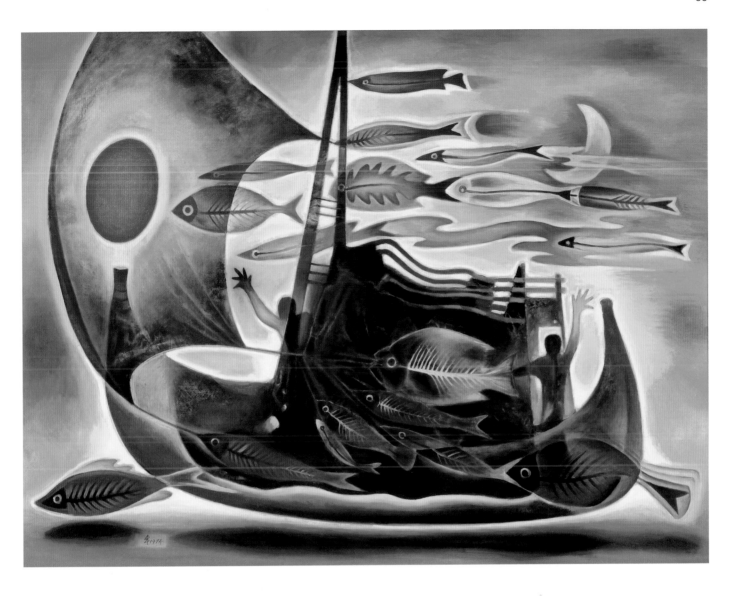

圖17　草舟渡重洋　1973　油彩・畫布
Crossing the Sea with a Raft　Canvas・Oil color　97×130.3cm

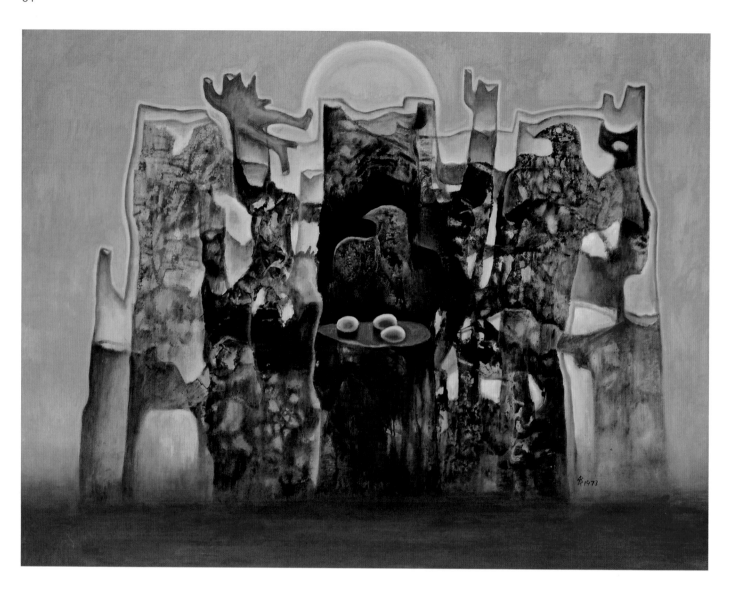

圖18　孵　1973　油彩‧畫布
Egg　Canvas‧Oil color　97×130.3cm

圖19　漂浮的山水　1973　油彩‧畫布
Grandeur Panorama　Canvas‧Oil color　61.5×92cm

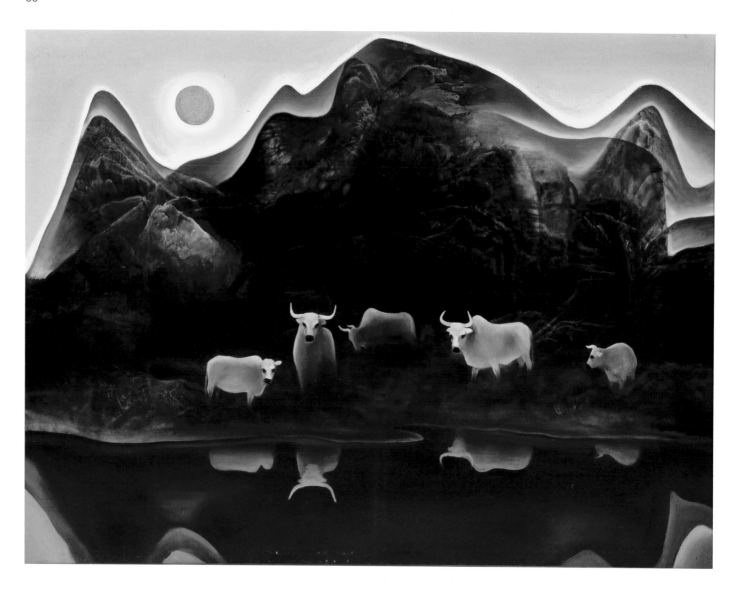

圖20　綠山與白牛　1973　油彩・畫布
Green Mountains and White Oxen　Canvas・Oil color　97×130.3cm

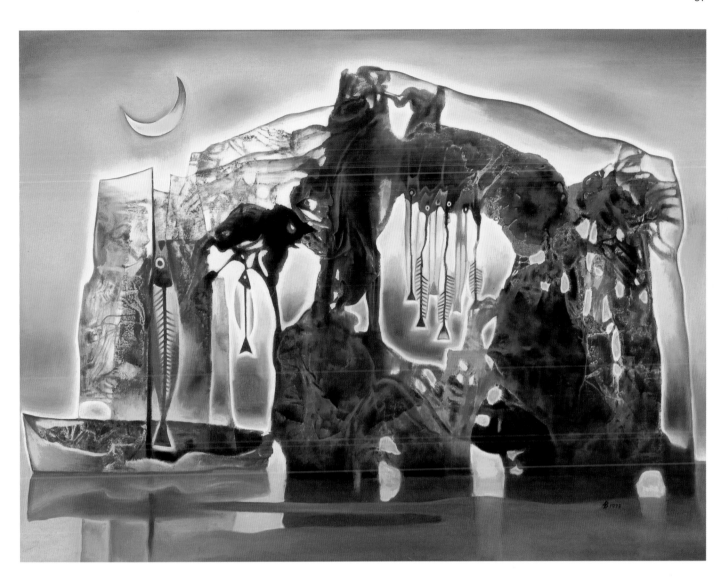

圖21　禪夢　1973　油彩・畫布
Zen Dream　Canvas・Oil color　97×130.3cm

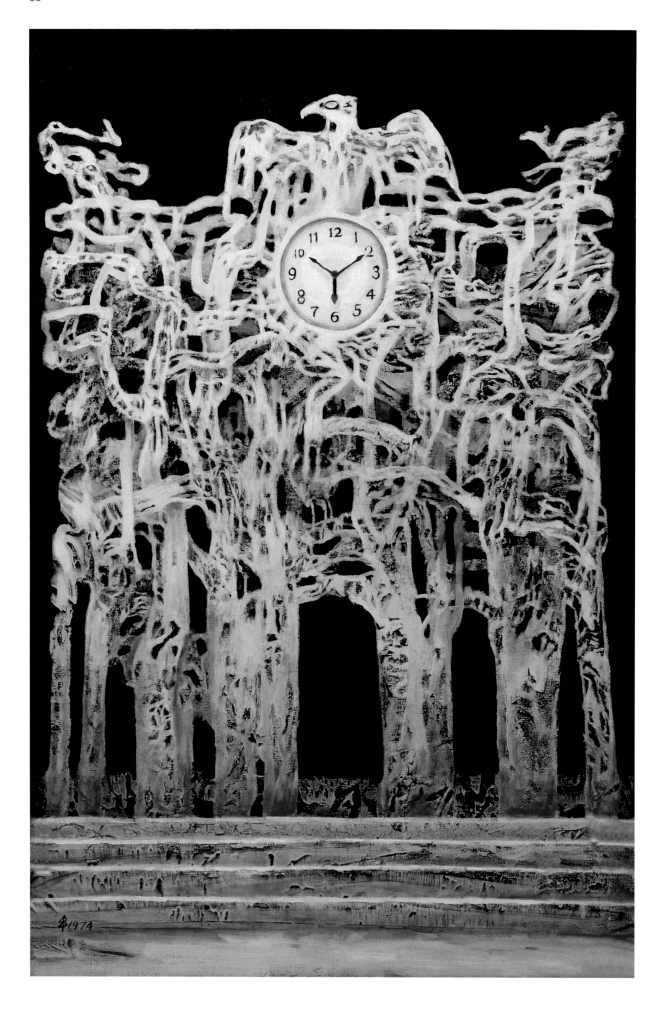

圖22　鐘樓　1974　油彩・畫布
Clock Tower　Canvas・Oil color　91.5×61cm

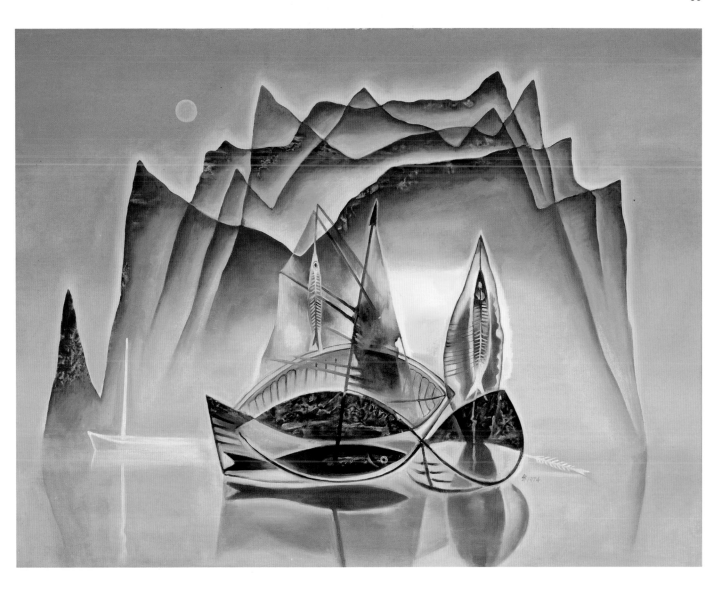

圖23　島　1974　油彩・畫布
Island　Canvas・Oil color　97×130.3cm

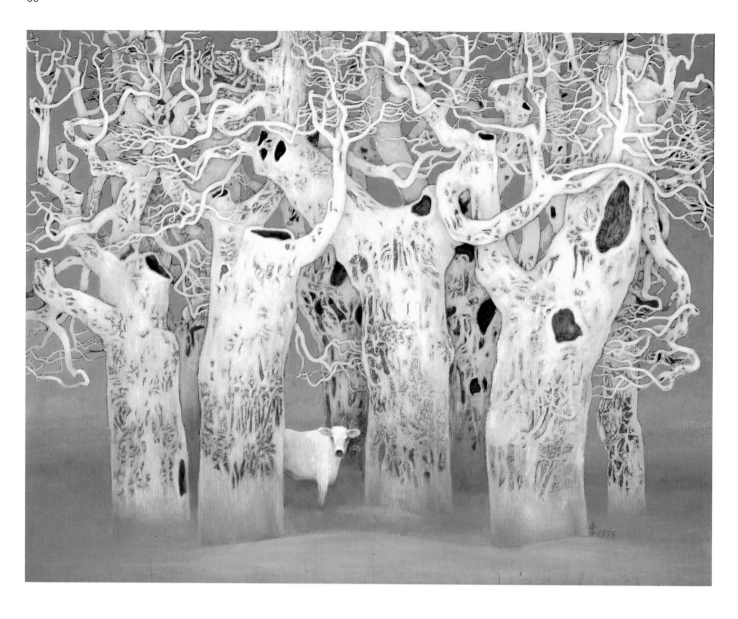

圖24　白樹叢　1975　油彩・畫布
White Grove　Canvas・Oil color　112×145.5cm

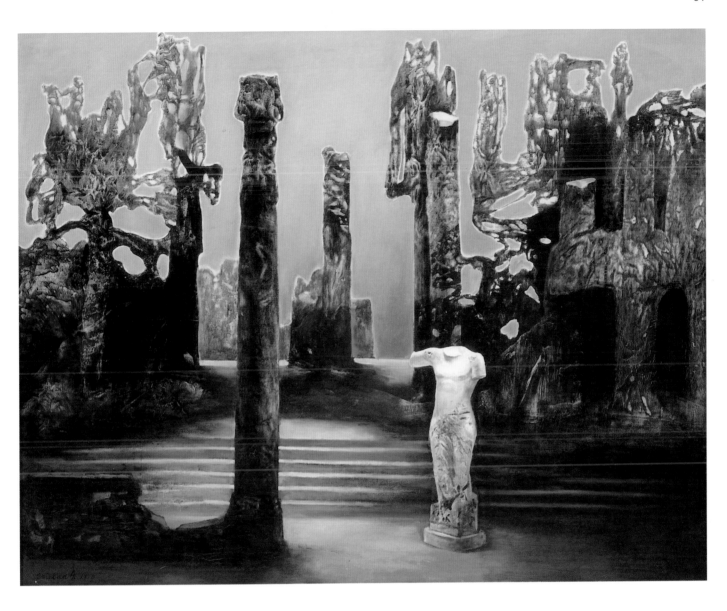

圖25　舞臺　1975　油彩・畫布
Dance Stage　Canvas・Oil color　91×116.7cm

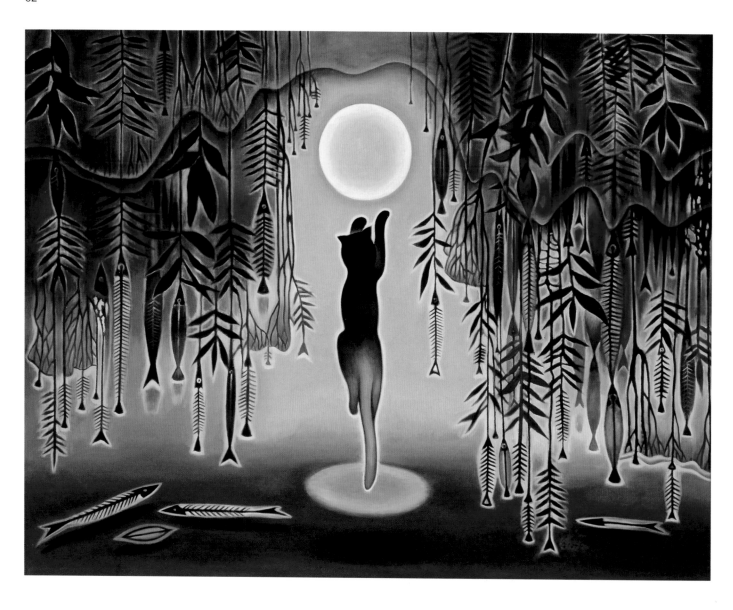

圖26　撲月　1975　油彩・畫布
Towards the Moon　Canvas・Oil color　112×145.5cm

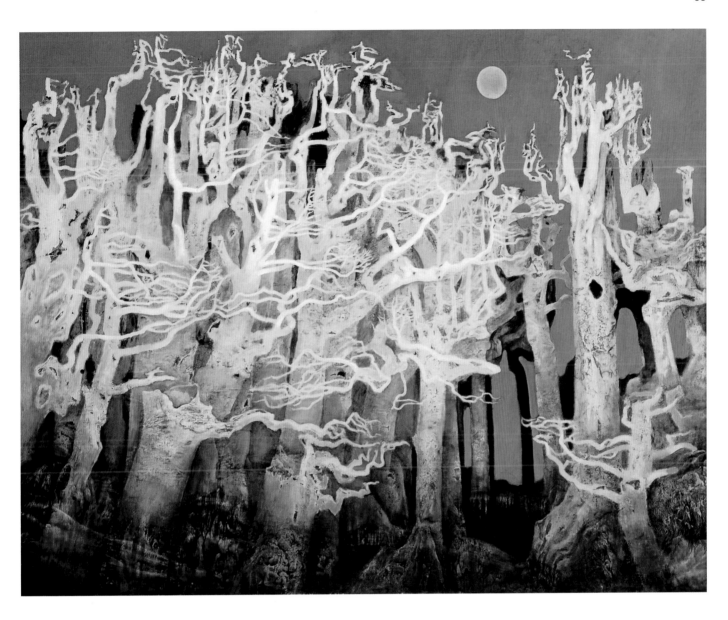

圖27　化石林　1977　油彩・畫布
Forest of Fossils　Canvas・Oil color　112×145.5cm

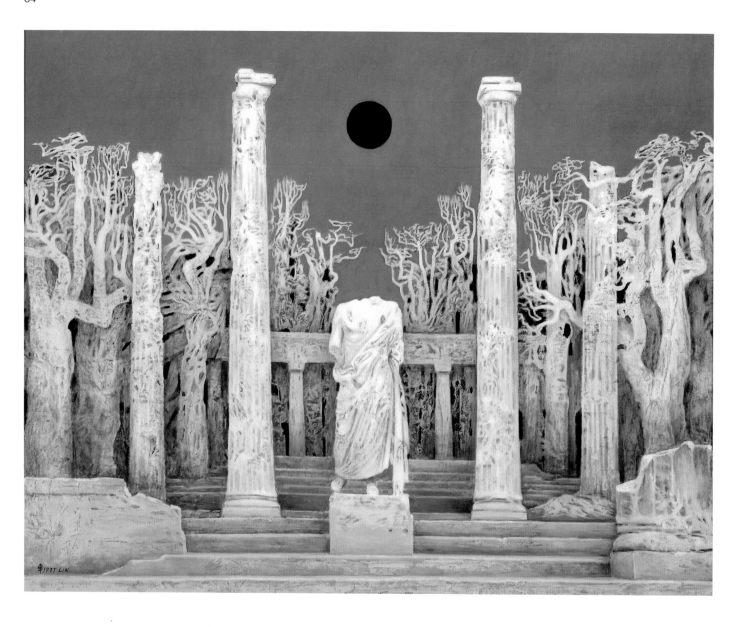

圖28　古典之追憶　1977　油彩・畫布
Classical Reminiscence　Canvas・Oil color　112×145.5cm

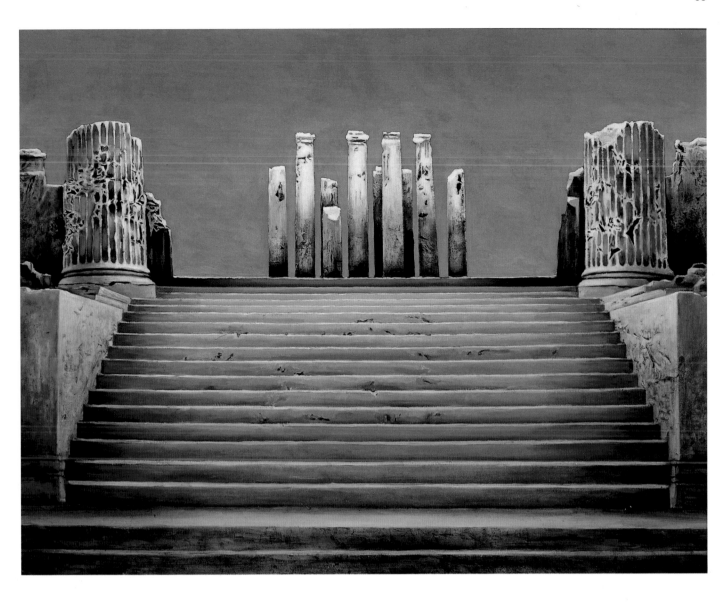

圖29　古典階梯　1977　油彩・畫布
Classical Staircase　Canvas・Oil color　97×130.3cm

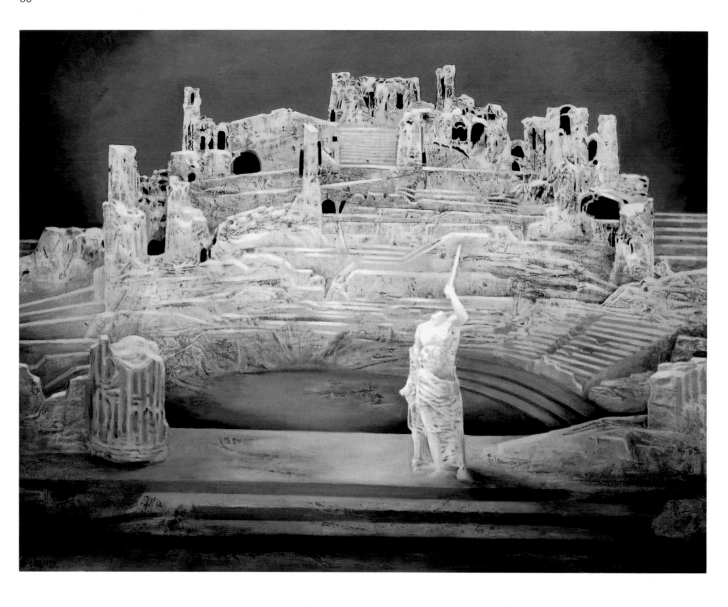

圖30　古劇場　1977　油彩・畫布
An Old Theatre　Canvas・Oil color　97×130.3cm

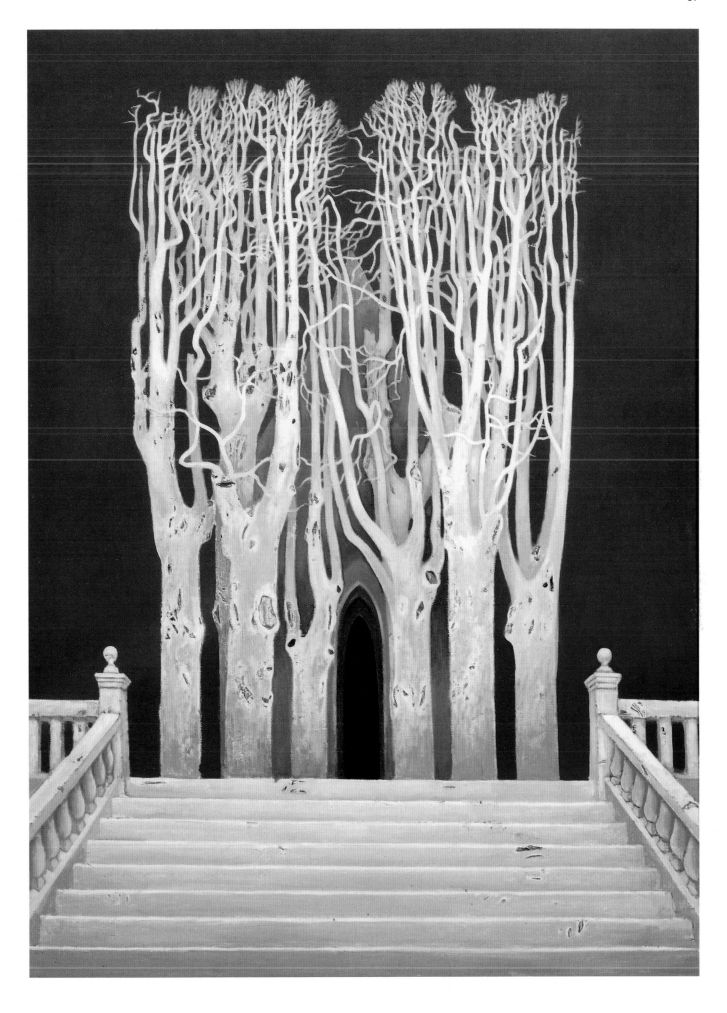

圖31　教堂　1978　油彩・畫布
A Church　Canvas・Oil color　130×97cm

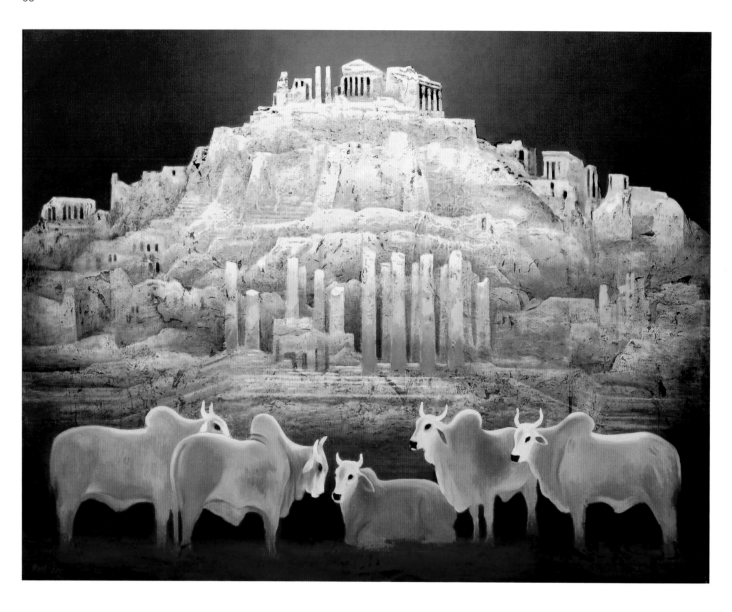

圖32　古典之祭　1982　油彩・畫布
Classical Ceremony　Canvas・Oil color　112×145.5cm

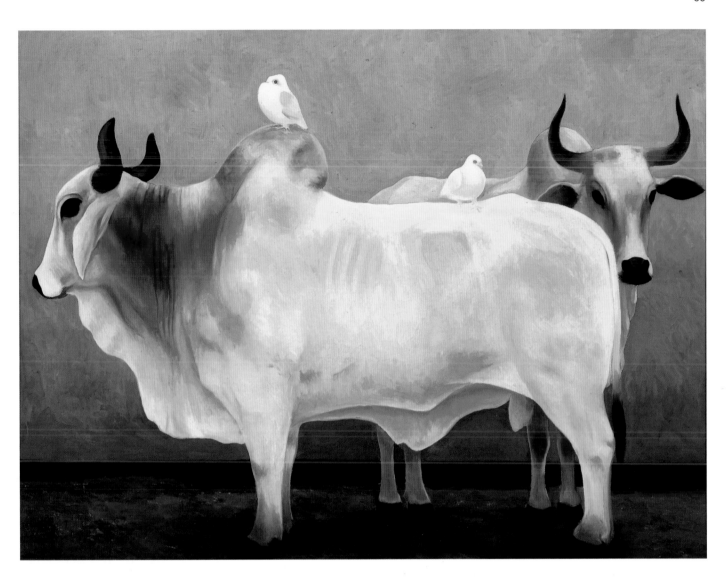

圖33　雙牛　1982　油彩・畫布
Pair Of Cows　Canvas・Oil color　97×130.3cm

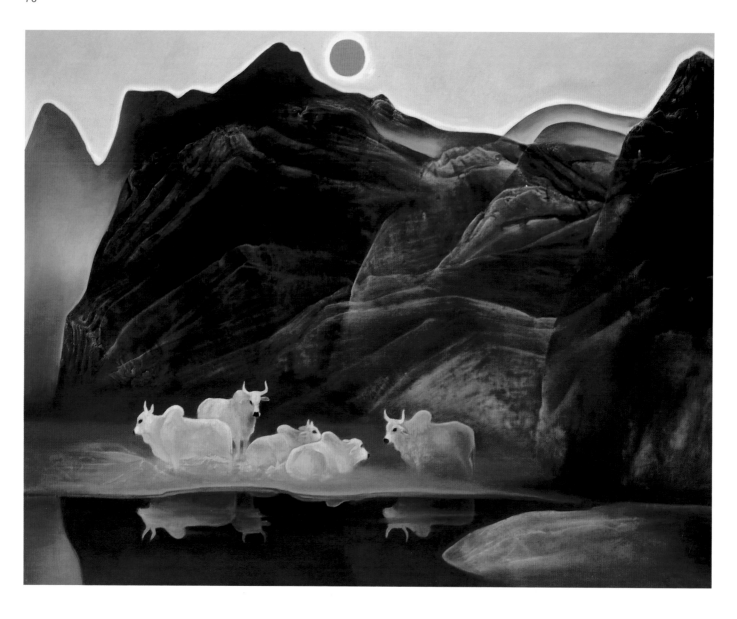

圖34　白牛的幻境　1983　油彩・畫布
Illusions of the White Oxen　Canvas・Oil color　112×145.5cm

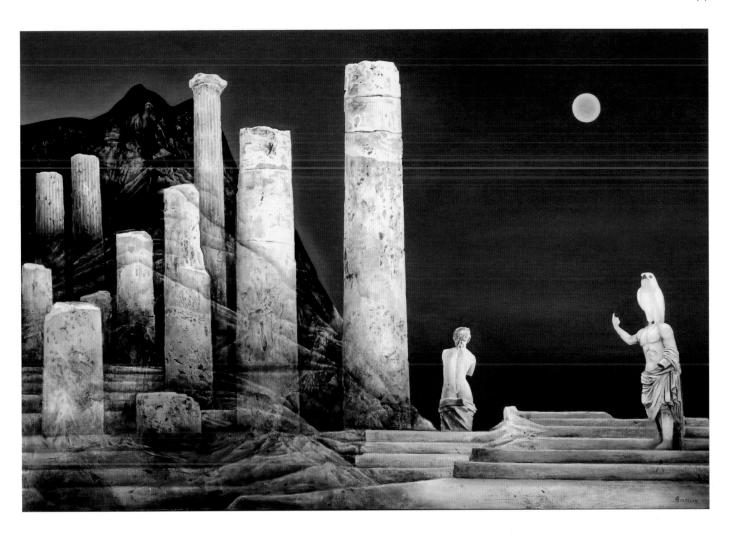

圖35　神話　1983　油彩・畫布
Mythology　Canvas・Oil color　130.3×194cm

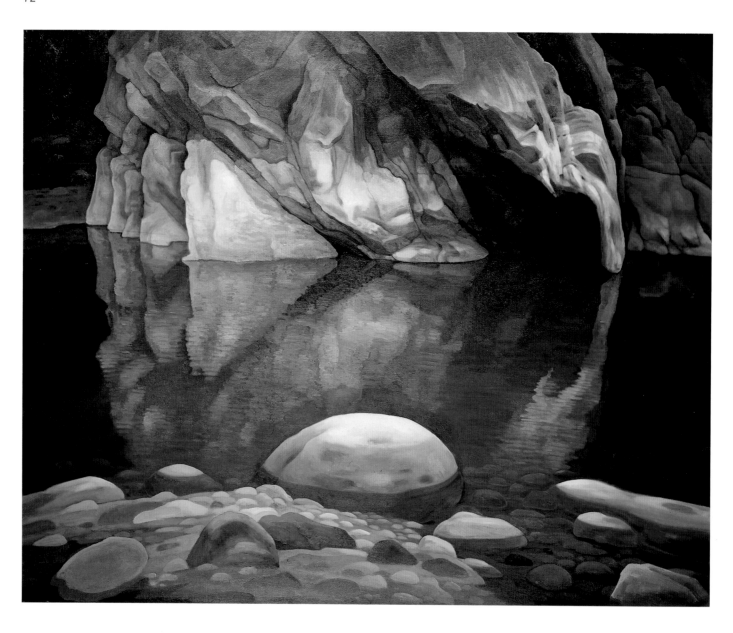

圖36　幽靜　1986　油彩・畫布　私人收藏
Still　Canvas・Oil color　130.3×162cm

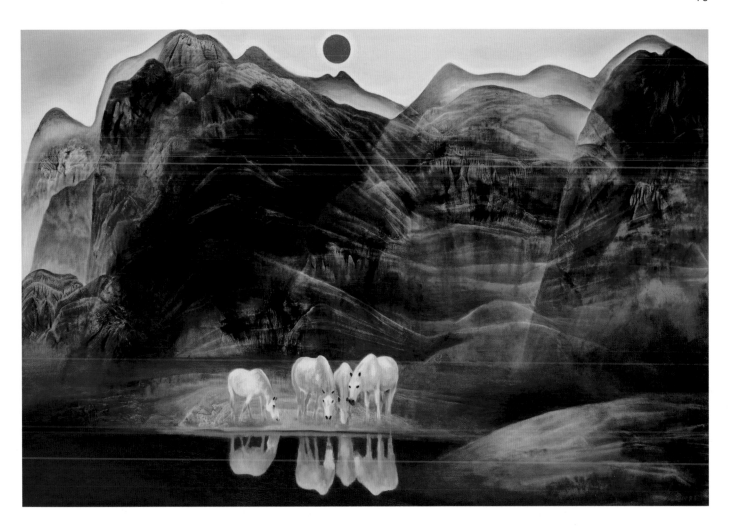

圖37　夢境中的白馬　1986　油彩‧畫布
Dreaming of White Horses　Canvas‧Oil color　130×194cm

圖38　濁水溪　1986　油彩‧畫布　國立臺灣美術館收藏
Zhuoshui River　Canvas‧Oil color　131×194cm

圖39　邁向巔峰　1986　油彩・畫布　私人收藏
Closer to the Summit　Canvas・Oil color　130.3×162cm

圖40　山　1988　油彩‧畫布
Mountain　Canvas‧Oil color　194×259cm

圖41 水 1988 油彩‧畫布 私人收藏
Water Canvas‧Oil color 218×291cm

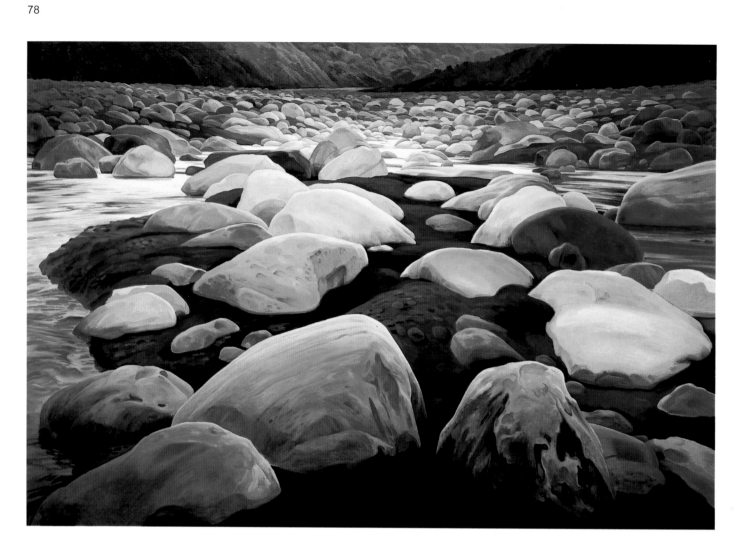

圖42　濁水溪　1988　油彩・畫布　私人收藏
Zhuoshui River　Canvas・Oil color　218×291cm

圖43　芒果林　1989　油彩・畫布
Mango Forest　Canvas・Oil color　112×146cm

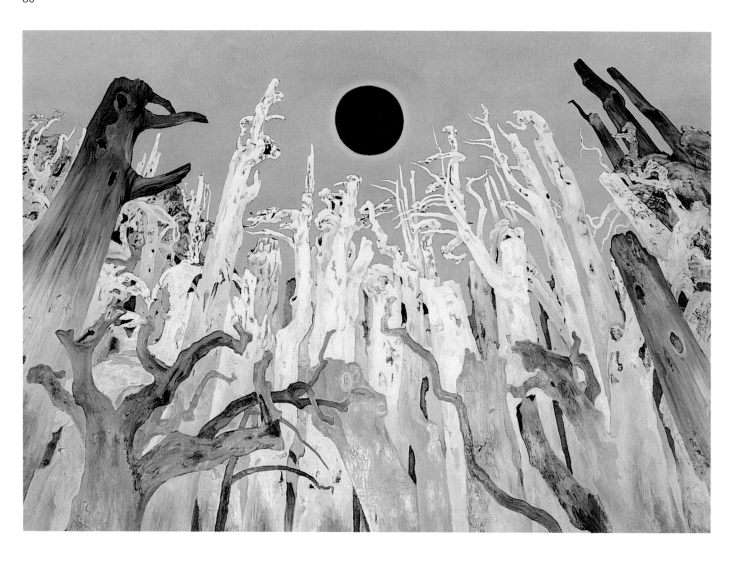

圖44　黑日　1989　油彩‧畫布　臺北市立美術館收藏
Black Sun　Canvas‧Oil color　181×258cm

圖45　臺中公園憶象　1990　油彩・畫布
Recollections of Taichung Park　Canvas・Oil color　97×130cm

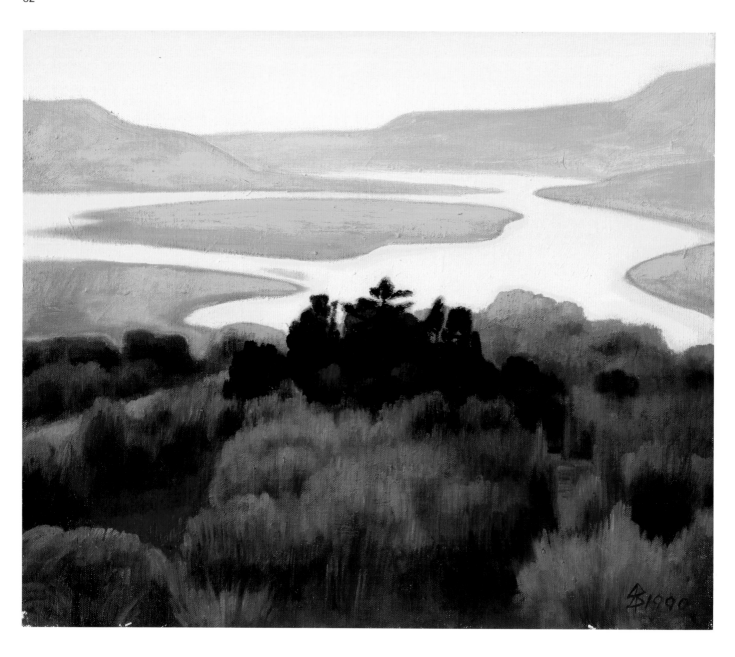

圖46　黃昏　1990　油彩‧畫布　私人收藏
Setting Sun　Canvas‧Oil color　38×45.5cm

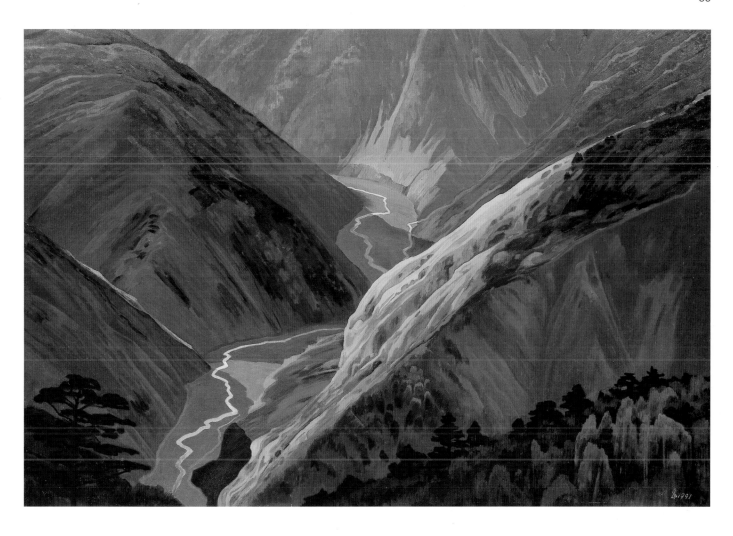

圖47　山谷　1991　油彩・畫布　國立臺灣美術館收藏
Valley　Canvas・Oil color　130.4×194cm

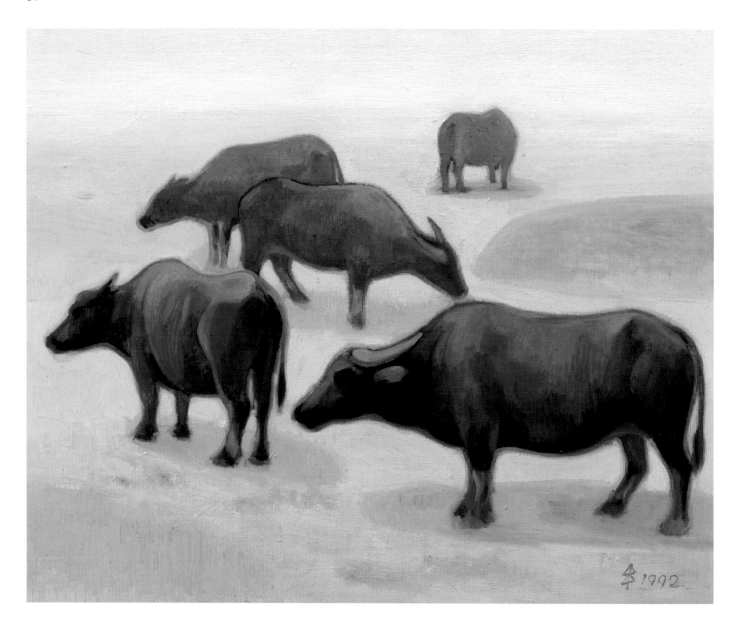

圖48　投閒置散　1992　油彩・畫布　私人收藏
At Leisure　Canvas・Oil color　53×65cm

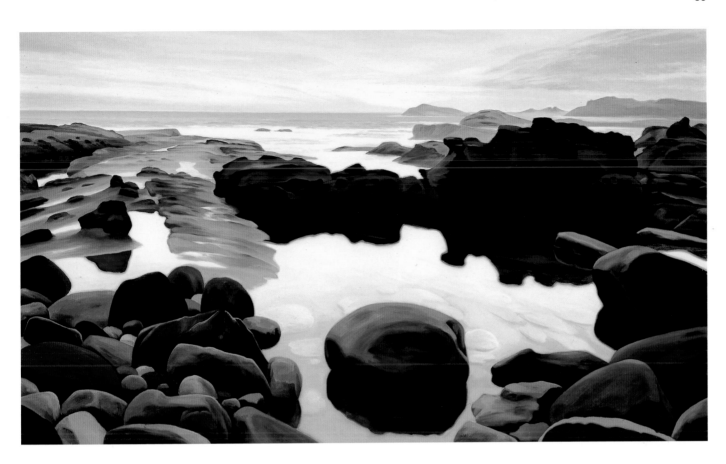

圖49　東北角海岸　1992　油彩・畫布　私人收藏
Northeast Shoreline　Canvas・Oil color　112×194cm

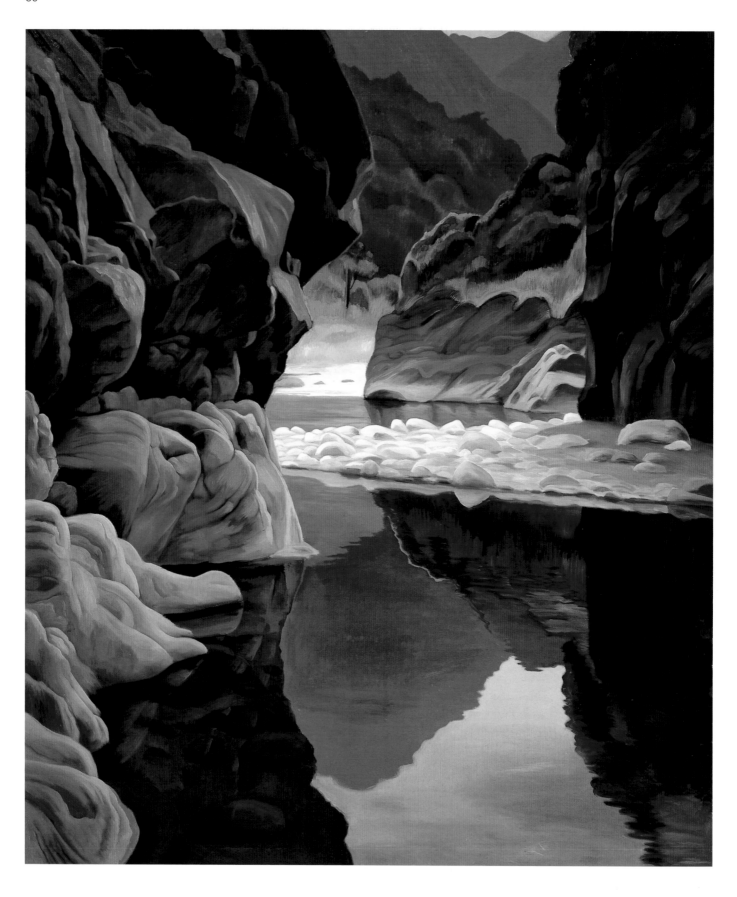

圖50　幽谷　1992　油彩・畫布　私人收藏
Tranquil Valley　Canvas・Oil color　194×162cm

（局部）

圖51　濁水溪　1992　油彩‧畫布
Zhuoshui River　Canvas‧Oil color　248×518cm

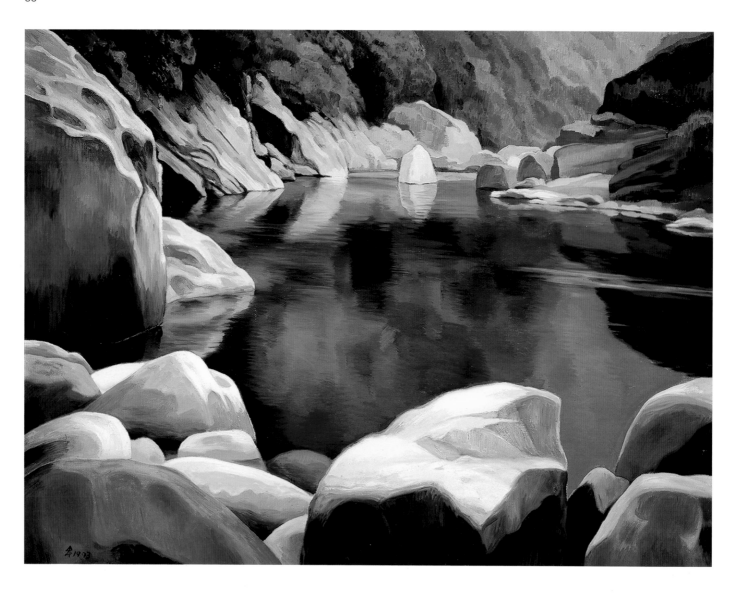

圖52　清溪　1993　油彩・畫布　私人收藏
Creek　Canvas・Oil color　97×130.3cm

圖53 田園之秋 1993 油彩・畫布
Autumn in the Countryside Canvas・Oil color 130.3×194cm

圖54　十分瀑布　1994　油彩・畫布　私人收藏
Shihfen Waterfalls　Canvas・Oil color　194×259cm

圖55　阿根廷公園　1994　油彩・畫布　私人收藏
Park in Argentina　Canvas・Oil color　112×145.5cm

圖56　埔里之春　1994　油彩・畫布　私人收藏
Spring of Puli　Canvas・Oil color　112×194cm

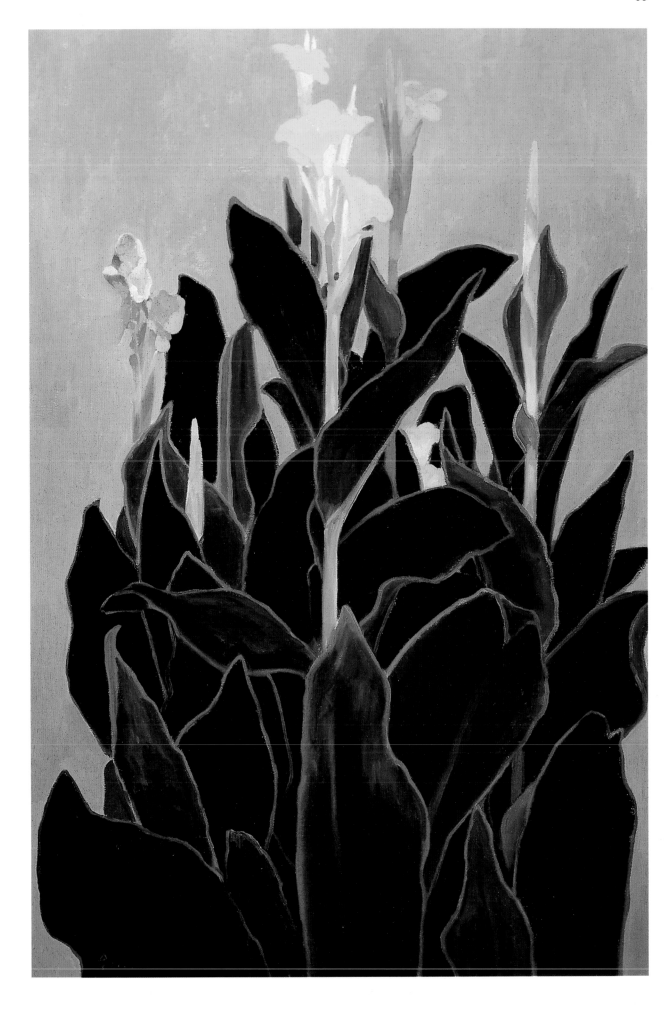

圖57　蓮蕉花　1994　油彩‧畫布　私人收藏
Canna Flowers　Canvas‧Oil color　116.7×72.7cm

圖58　激流　1994　油彩・畫布　國立臺灣美術館收藏
Rapids　Canvas・Oil color　197×291cm

圖59　親水　1995　油彩·畫布　私人收藏
Closeness to Water　Canvas·Oil color　112×194cm

圖60　水落石出（二）　1996　油彩・畫布　私人收藏
Rock Revealed Water Departs II　Canvas・Oil color　112×194cm

圖61　臺灣戒嚴統治　1996　油彩・畫布　臺北市立美術館收藏
The Period of Martial Law　Canvas・Oil color　192×257.5cm

圖62　秀姑巒溪出海口　1996　油彩・畫布　私人收藏
Beautiful Pointed Hill at the Sea　Canvas・Oil color　165×215cm

圖63　遠眺火燒島　1996　油彩・畫布　順益臺灣原住民博物館收藏
Green Island in the Distance　Canvas・Oil color　130.3×194cm

圖64　濁水溪的石頭族　1996　油彩・畫布
Family of Stones in Zhuoshui River　Canvas・Oil color　130×194cm

圖65　牛車的黃昏　1997　油彩・畫布
Ox Cart at Dust　Canvas・Oil color　97×130cm

圖66　雨後天晴龜山島　1997　油彩‧畫布　私人收藏
Guishan Island after Rain　Canvas‧Oil color　208×330cm

圖67　春瀑　1997　油彩‧畫布　私人收藏
Spring Falls　Canvas‧Oil color　162×259cm

圖68　蓮霧的季節　1997　油彩・畫布　順益臺灣原住民博物館收藏
Harvest of the Wax Apples　Canvas・Oil color　116.7×91cm

圖69 澎湖之秋 1998 油彩・畫布
Autumn of Penghu Canvas・Oil color 130×194cm

圖70　山野秋色　1998　油彩‧畫布
Autumn Colors　Canvas‧Oil color　218.2×291cm

圖71　橫臥大地　1998　油彩・畫布
Grand Panorama　Canvas・Oil color　210×419cm

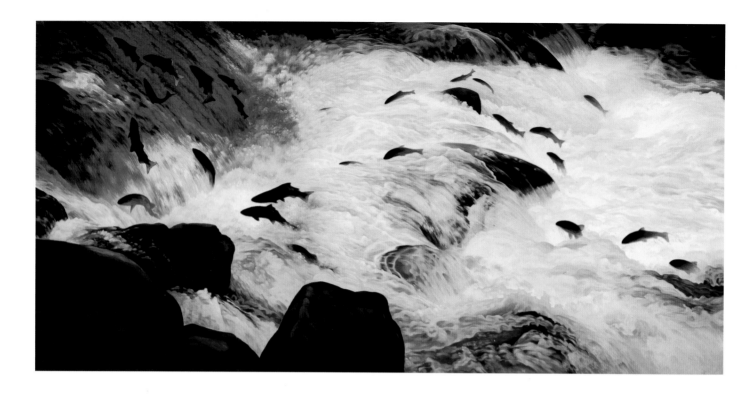

圖72　歸鄉　1998　油彩・畫布　臺北市立美術館收藏
Returning Home　Canvas・Oil color　208.5×416.5cm

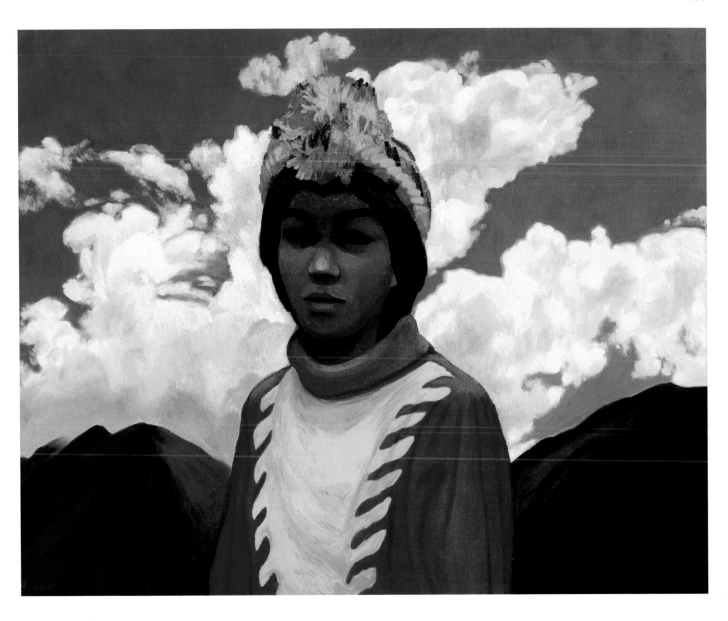

圖73　高山姑娘　1999　油彩・畫布
Aboriginal Girl　Canvas・Oil color　91×116.5cm

圖74 木瓜紅的季節 2003 油彩·畫布 私人收藏
Harvesting Season of Papayas　Canvas · Oil color　130×194cm

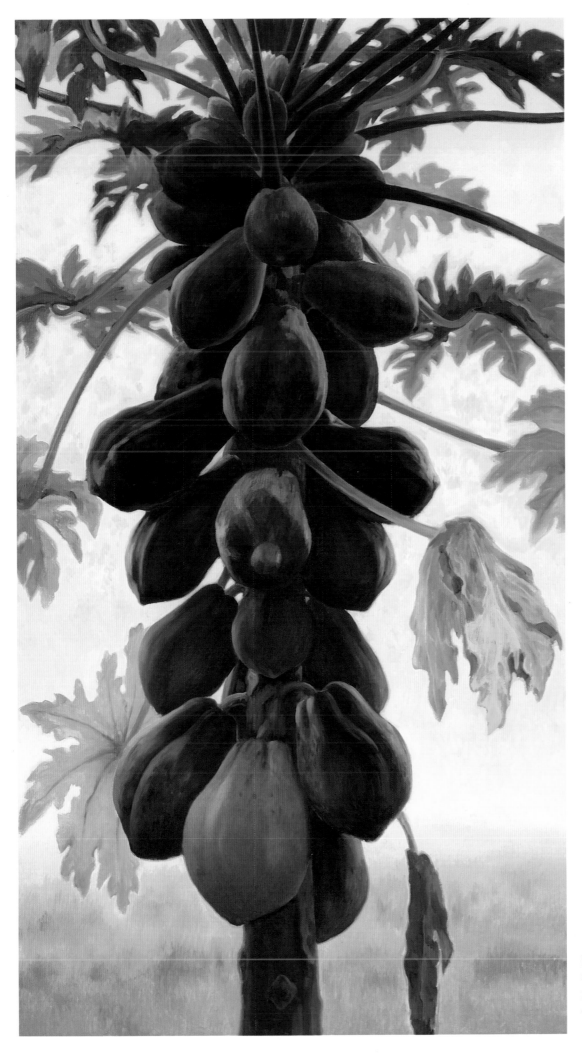

圖75　果實纍纍　2003
油彩・畫布　私人收藏
Fruitfulness
Canvas・Oil color
194×112cm

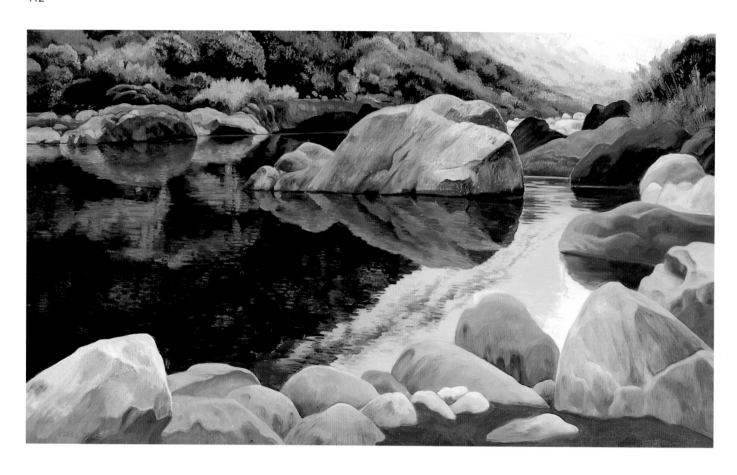

圖76　晨光溪影　2003　油彩‧畫布　私人收藏
Creek at Dawn　Canvas‧Oil color　112×194cm

圖77　深山幽溪　2005　油彩‧畫布　私人收藏
A Solitary Mountain Creek　Canvas‧Oil color　130×194cm

圖78　溪谷　2005　油彩・畫布
River Valley　Canvas・Oil color　130×194cm

圖79　一棵木瓜樹　2006　油彩‧畫布
A Papaya Tree　Canvas‧Oil color　194×130cm

圖80　有幽靈穿梭的枯樹林　2006　油彩‧畫布　國立臺灣美術館收藏
Phantoms Through a Dead Forest　Canvas‧Oil color　197×333.3cm

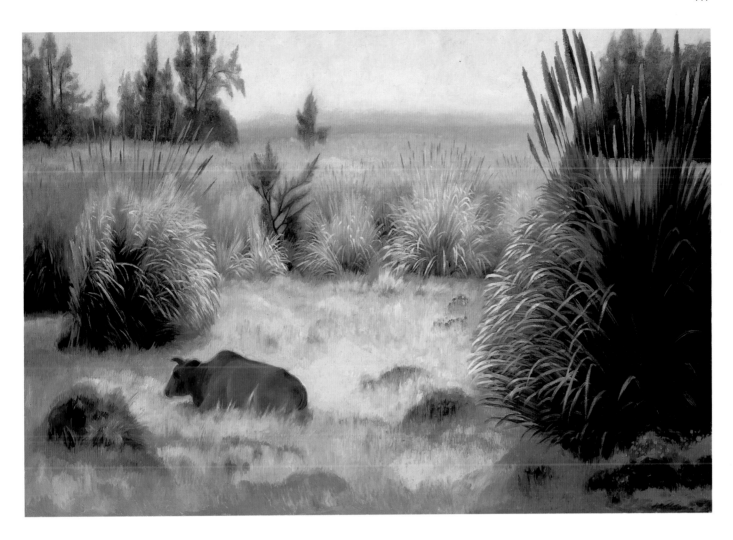

圖81　旱季的金門　2006　油彩・畫布
Dry Season at Kinmen　Canvas・Oil color　130×194cm

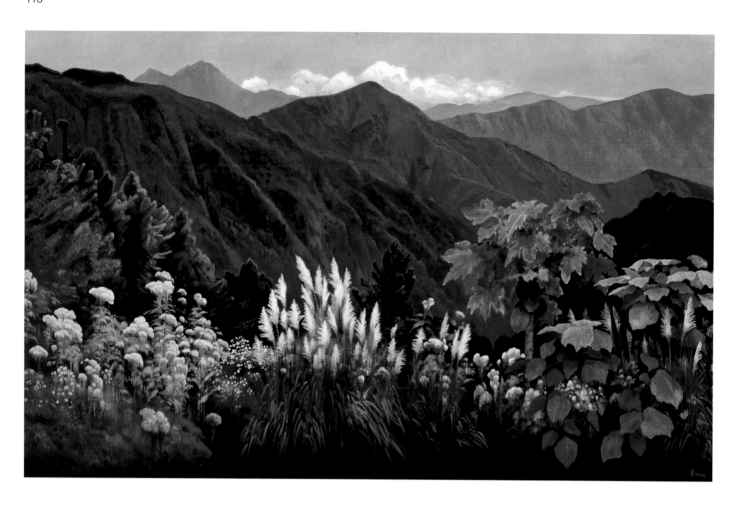

圖82　春暖山花開　2006　油彩‧畫布　私人收藏
Spring Blossom of the Mountains　Canvas‧Oil color　162×259cm

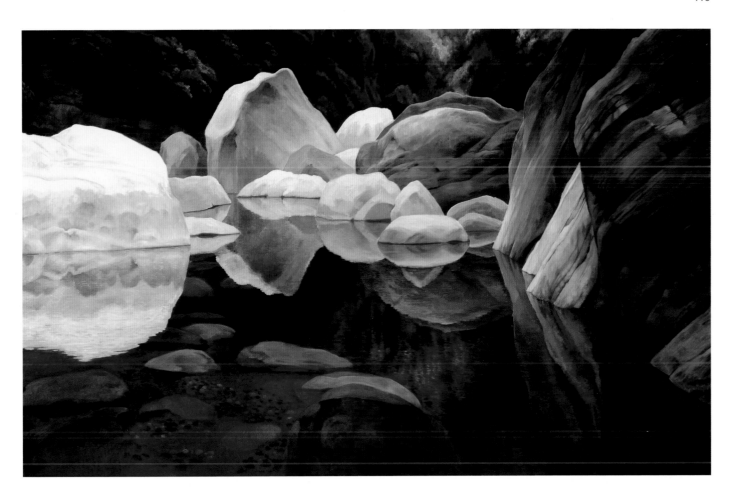

圖83　深山溪谷　2006　油彩・畫布
Valley Within a Mountain　Canvas・Oil color　162×259cm

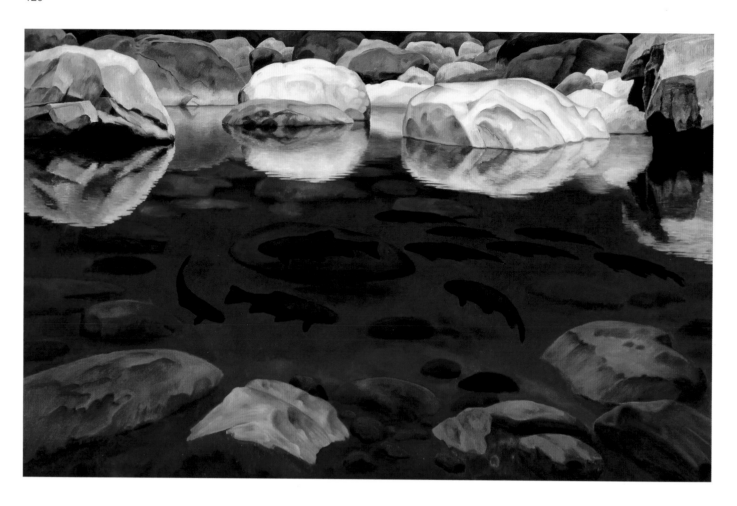

圖84　深谷清溪游魚　2006　油彩・畫布
Fishes of a Deep Valley Creek　Canvas・Oil color　162×259cm

圖85　第一道金光　2006　油彩·畫布　私人收藏
First Light　Canvas·Oil color　162×259cm

圖86　野木瓜　2006　油彩・畫布　臺北市立美術館收藏
Wild Papayas　Canvas・Oil color　162×128cm

圖87　森林受難紀念碑　2006　油彩‧畫布　國立臺灣美術館收藏
A Monument for a Forest's Hardships　Canvas‧Oil color　197×333.3cm

圖88　木瓜觀音　2007　油彩‧畫布　國立臺灣美術館收藏
Guanyin　Canvas‧Oil color　227.3×181.8cm

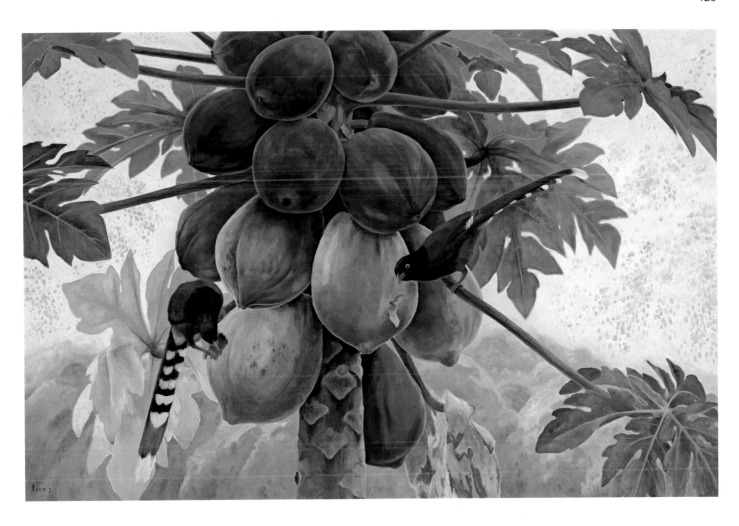

圖89　先知駕到　2007　油彩・畫布
Prophet Birds on Time　Canvas・Oil color　181.8×227.3cm

圖90　似鏡靜溪的山石　2007　油彩‧畫布
Rocks upon a Mirror-like Mountain Stream　Canvas‧Oil color　197×333.3cm

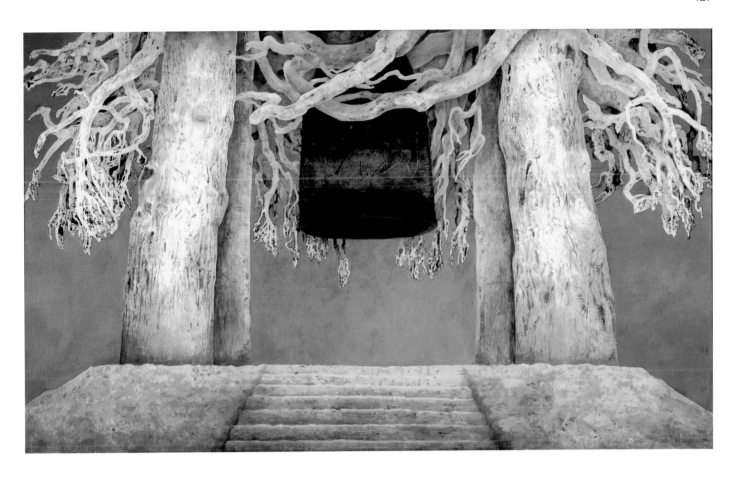

圖91　奈良之鐘　2007　油彩・畫布
Clock of Nara　Canvas・Oil color　197×333.3cm

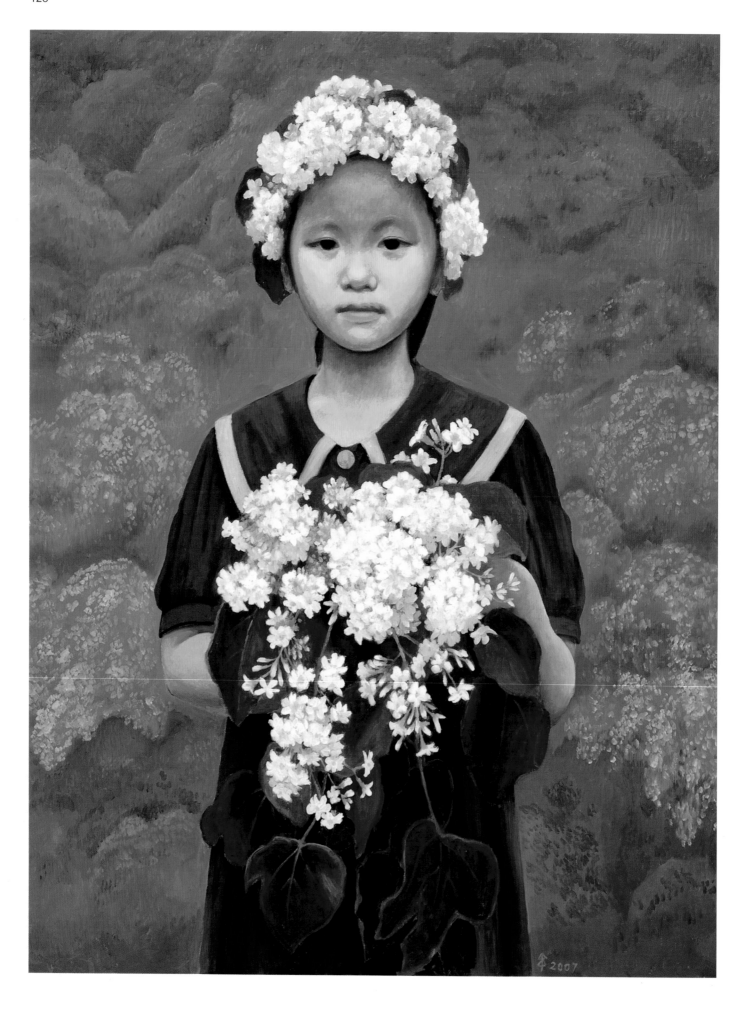

圖92 桐花季 2007 油彩・畫布 私人收藏
Hakka Flower Season Canvas・Oil color 145.5×112cm

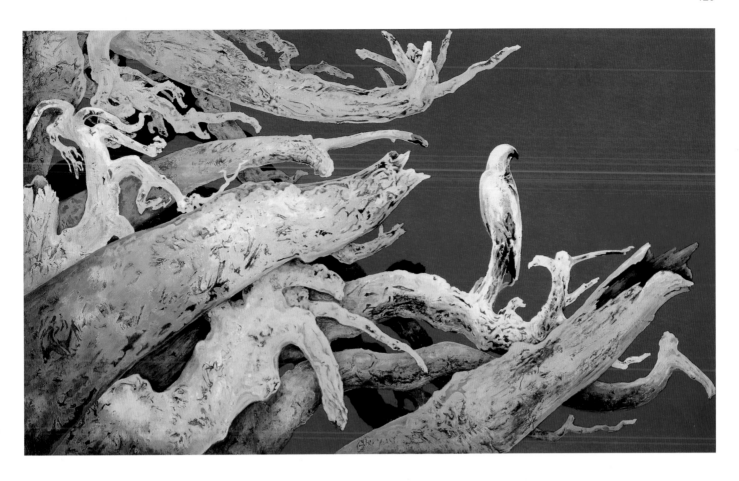

圖93　寂靜的穹蒼　2007　油彩‧畫布　私人收藏
The Silent Heavens　Canvas‧Oil color　197×333.3cm

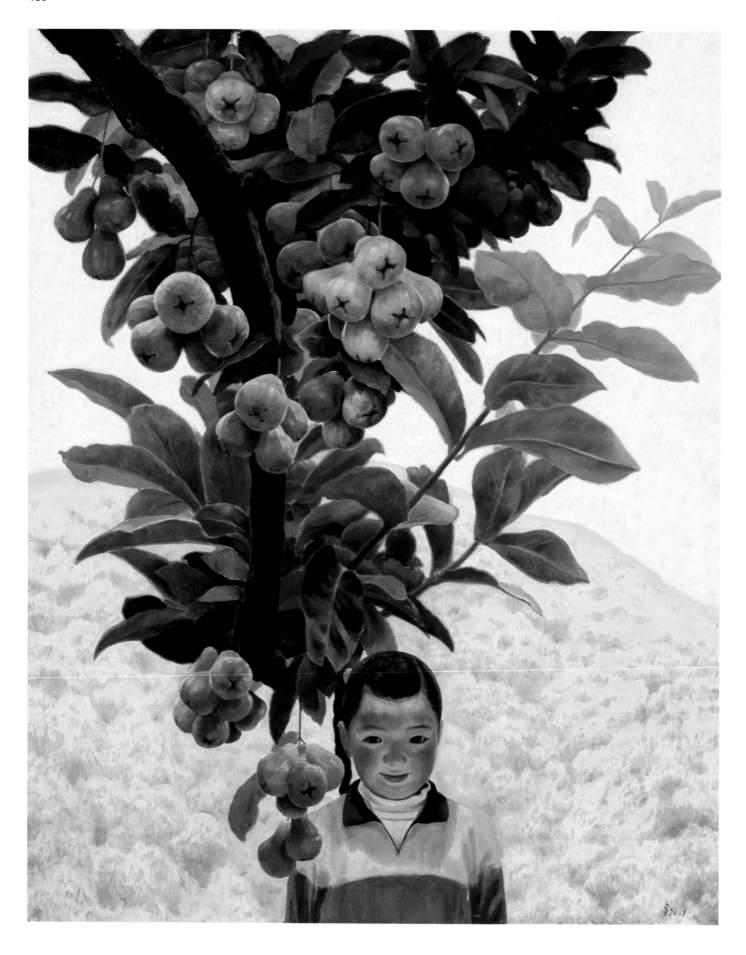

圖94　豐收季　2007　油彩‧畫布　私人收藏
Harvest Season　Canvas‧Oil color　227.3×181.8cm

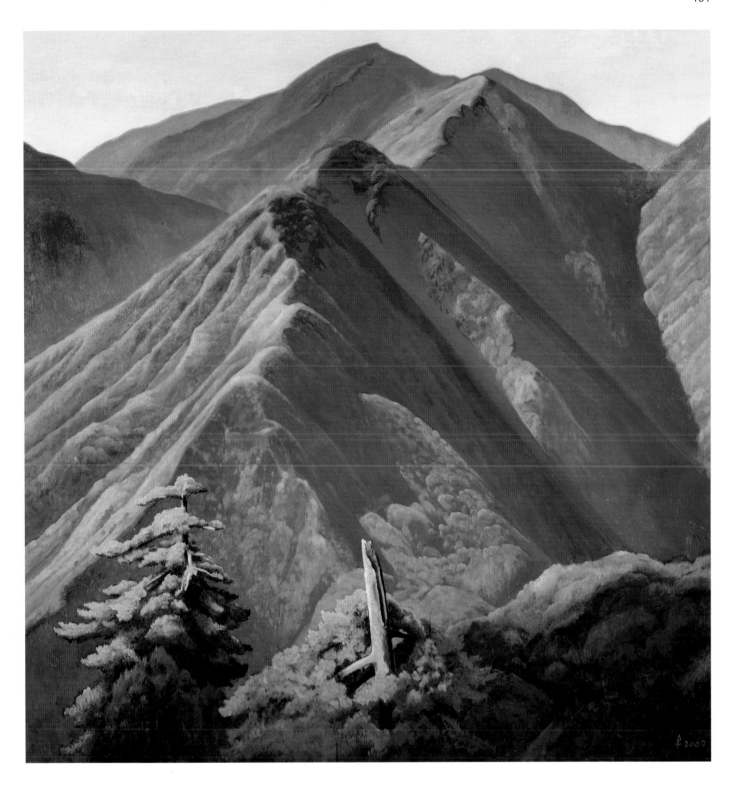

圖95　晨曦的重山峻嶺　2009　油彩‧畫布　私人收藏
Towering Mountain Peaks at DawnCanvas‧Oil color　194×194cm

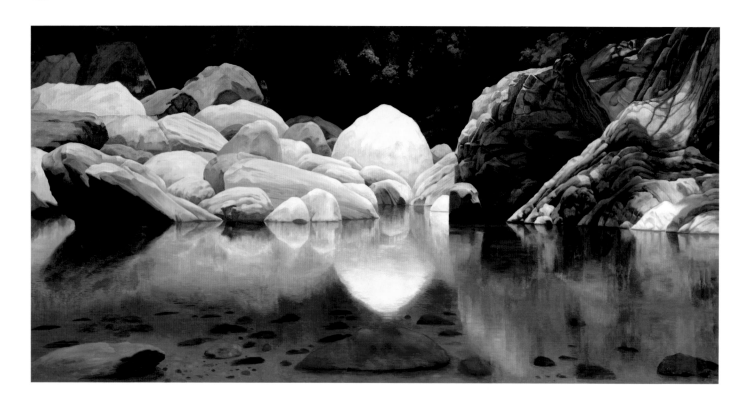

圖96　寧靜的山谷　2009　油彩‧畫布　高雄市立美術館收藏
Tranquil Gorge　Canvas‧Oil color　210×420cm

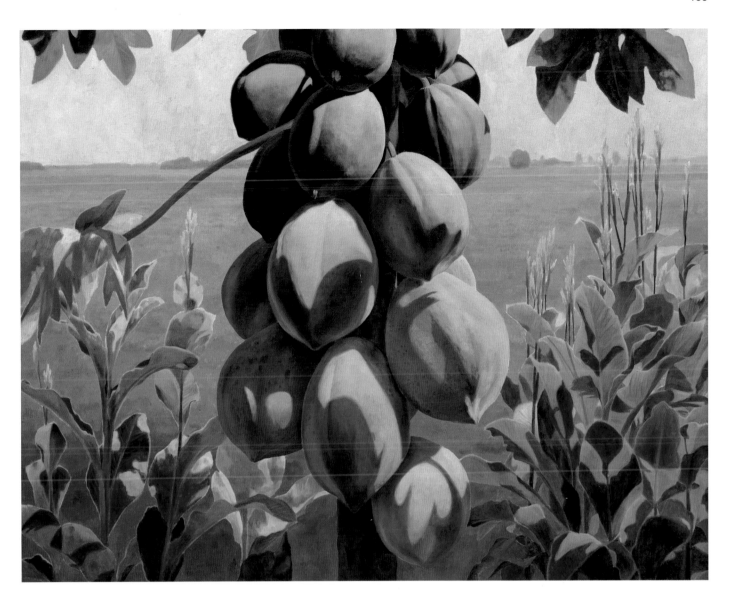

圖97　光影交輝芳香四溢的木瓜季　2010　油彩‧畫布
Play of Light and Shadow on Fragrant Papayas in Season　Canvas‧Oil color　218×279cm

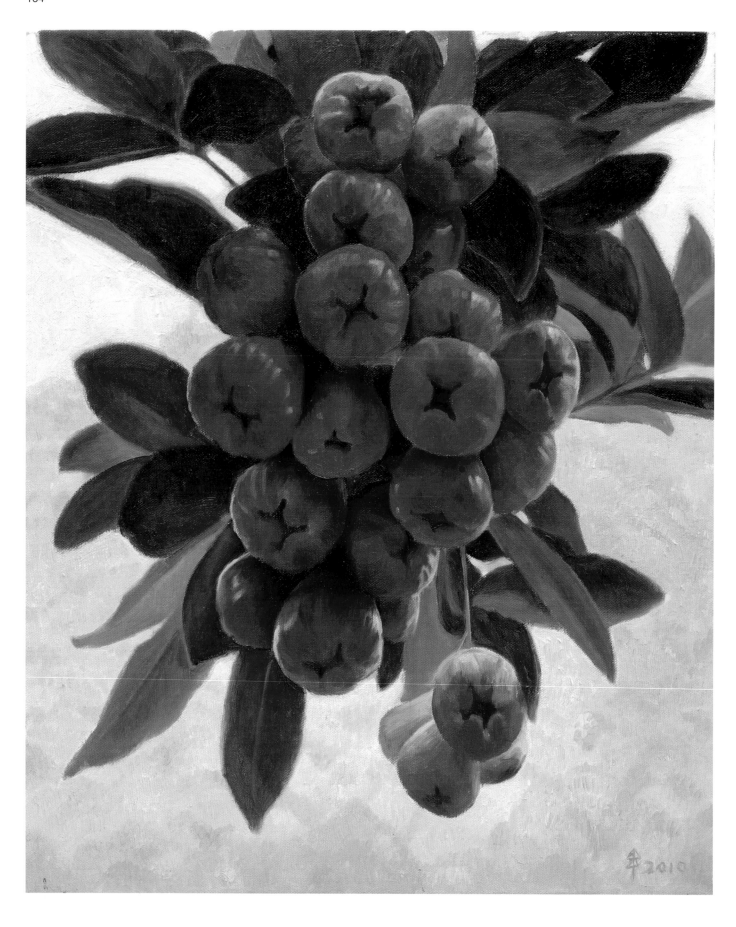

圖98　蓮霧成熟的風韻　2010　油彩‧畫布
Charm of Ripe Wax Apples　Canvas‧Oil color　72×60cm

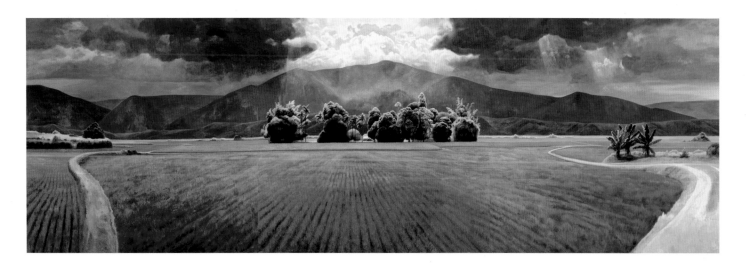

（局部）

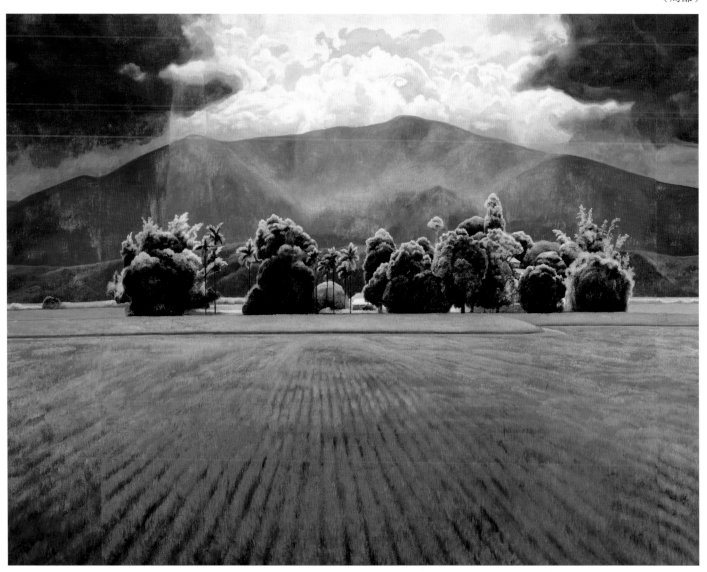

圖99　天祐花蓮　2010　油彩·畫布
Blessed Hualien　Canvas·Oil color　218×660cm

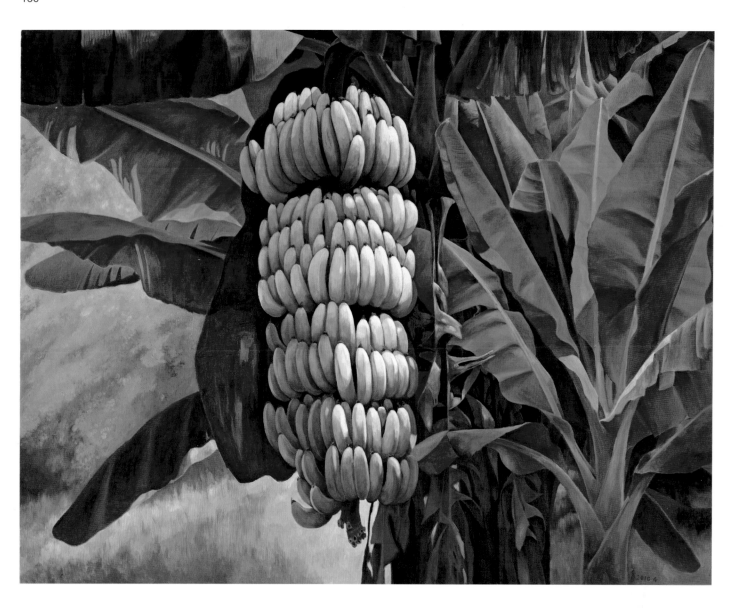

圖100　在欉紅香蕉　2010　油彩・畫布
Bananas Are Ready　Canvas・Oil color　218×279cm

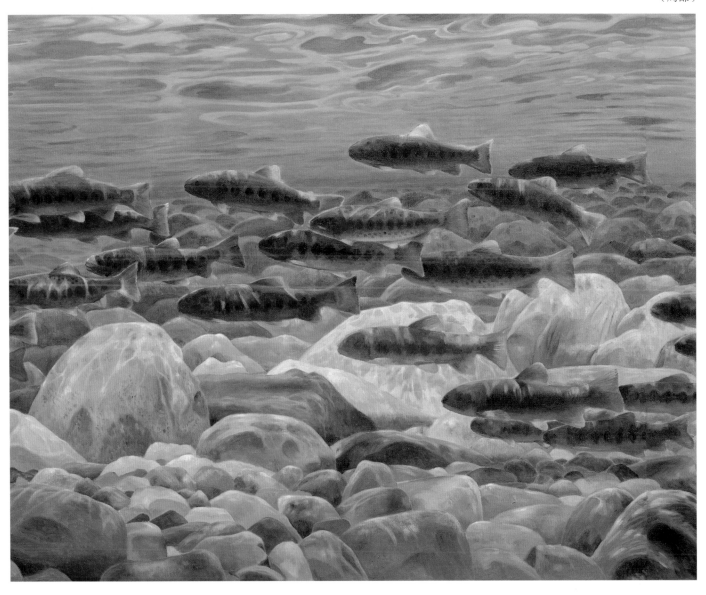

圖101　國寶魚巡禮　2011　油彩‧畫布
Formasan Landlocked Salmon　Canvas‧Oil color　160×1260cm

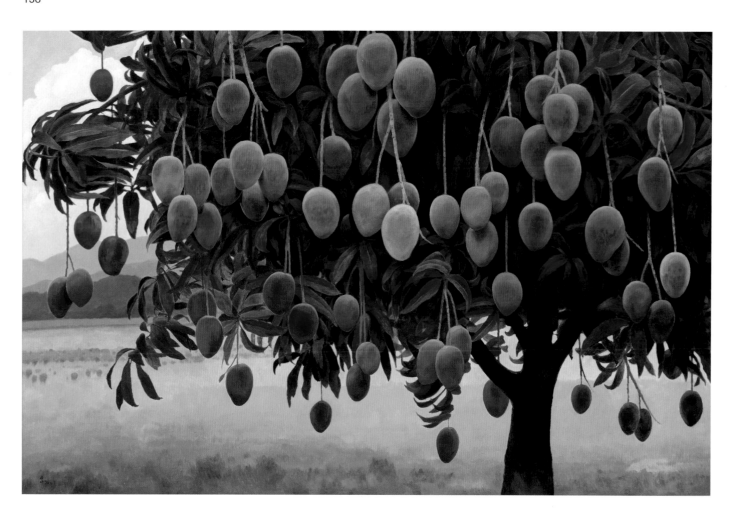

圖102　愛文種芒果豐收季　2011　油彩・畫布
Aiwen Mango Harvest　Canvas・Oil color　218×334cm

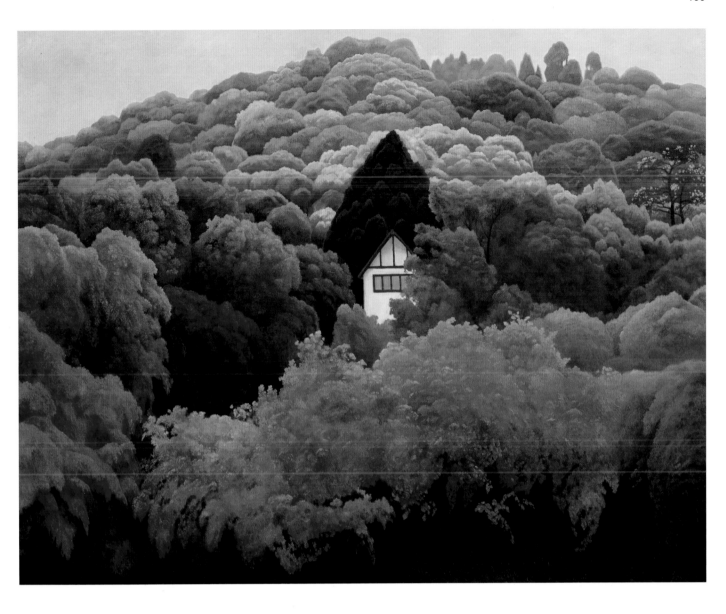

圖103 靈山幽居 2011 油彩‧畫布
A Serene Retreat in the Mountains Canvas‧Oil color 218×280cm

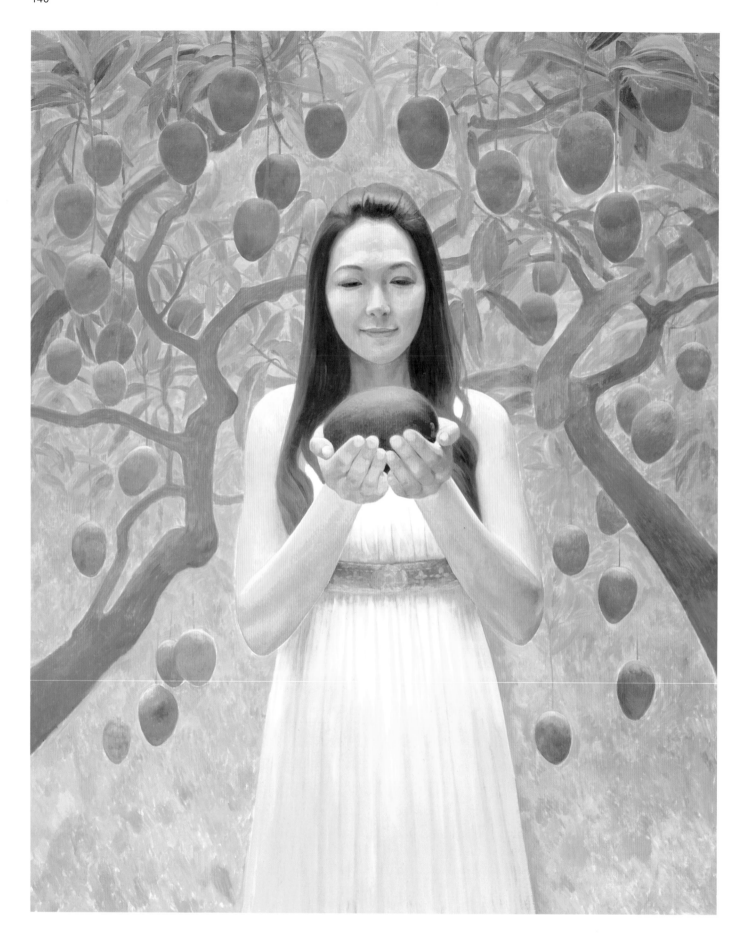

圖104　臺灣女兒獻上世界第一美味的愛文種芒果　2012　油彩・畫布　私人收藏
Taiwanese Gir Offering the Finest Aiwen Mango　Canvas・Oil color　227×182cm

圖105　臺灣神木林的風雲歲月　2012　油彩・畫布　國立臺灣美術館收藏
Glory of the God Tree Forest　Canvas・Oil color　334×654cm

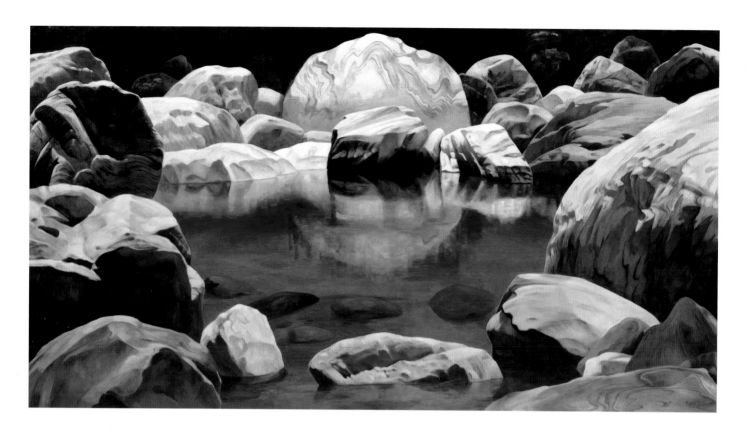

圖106　幽谷居士　2012　油彩・畫布
Dweller of a Secluded Valley　Canvas・Oil color　260×420cm

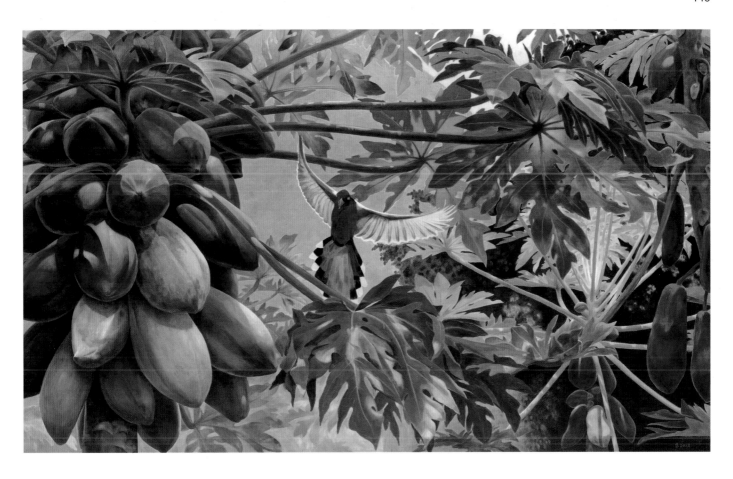

圖107　國鳥駕到　2012　油彩・畫布
National Bird of Taiwan Descends　Canvas・Oil color　260×420cm

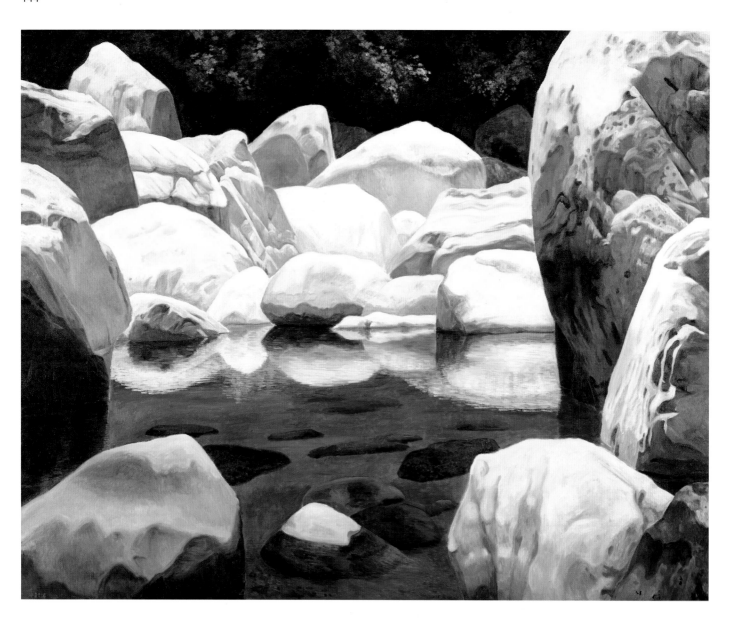

圖108　清溪幽谷　2014　油彩・畫布　私人收藏
Creek in A Quiet Valley　Canvas・Oil color　182×227cm

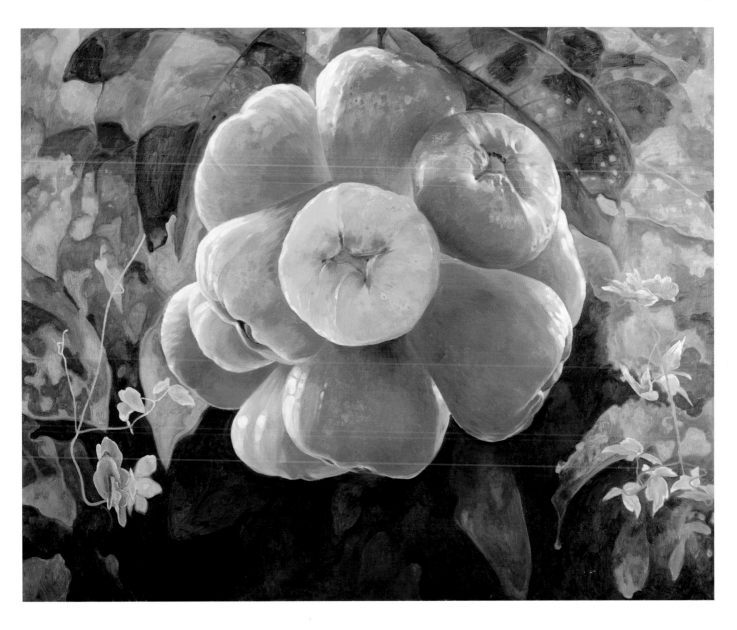

圖109　野蓮霧　2014　油彩・畫布
Wild Wax Apples　Canvas・Oil color　182.2×227.3cm

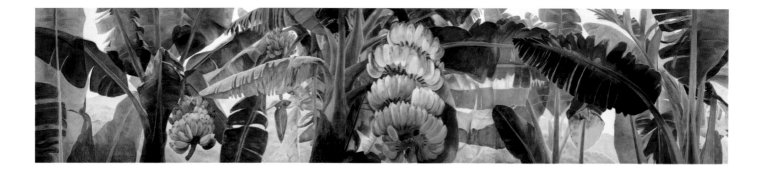

（局部）

圖110　南國芭蕉王　2015　油彩・畫布
The King of Formosan Plantains　Canvas・Oil color　218×999cm

圖111 幽寂的山徑 2015 油彩・畫布 臺灣創價學會收藏
Silent Hill Path Canvas・Oil color 182×227.5cm

圖112　逆光色感律動中的木瓜樹　2015　油彩・畫布
Dancing Papaya Tree against the Backlight　Canvas・Oil color　182.2×221.2cm

圖113　閃爍奇光異彩的溪石　2015　油彩・畫布　私人收藏
Sparkling Creek Stones　Canvas・Oil color　60×72cm

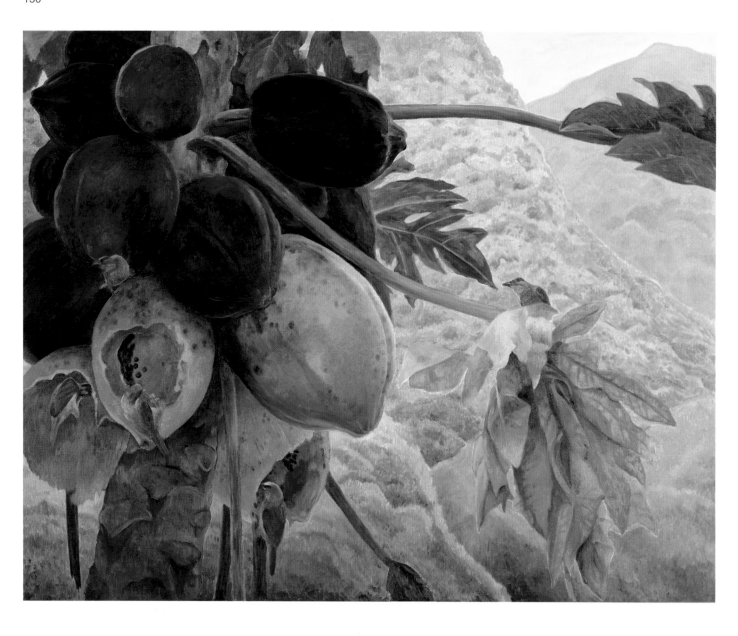

圖114　深山野宴　2015　油彩・畫布
Feast in the Remote Mountains　Canvas・Oil color　182×228cm

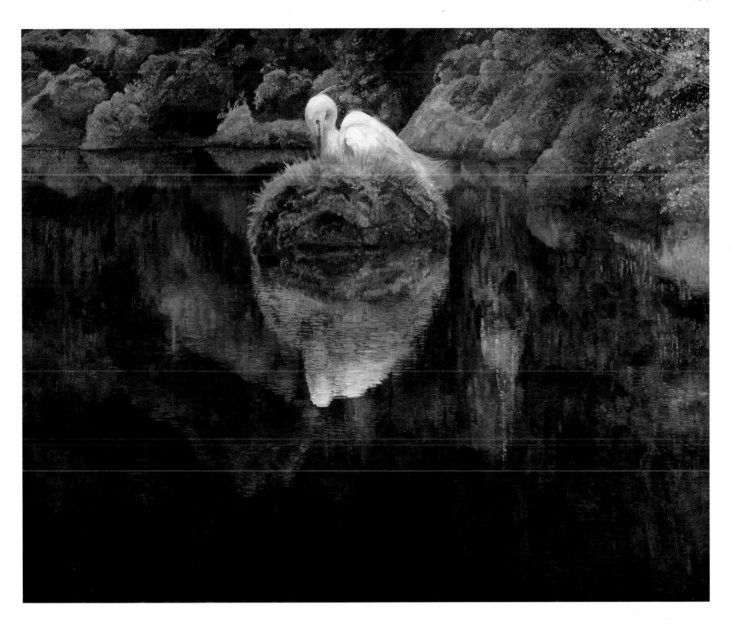

圖115　湖中孤客　2015　油彩・畫布
Lone Traveler in the Lake　Canvas・Oil color　182×227cm

圖116　木瓜　2016　油彩・畫布
Papayas　Canvas・Oil color　258.8×162cm

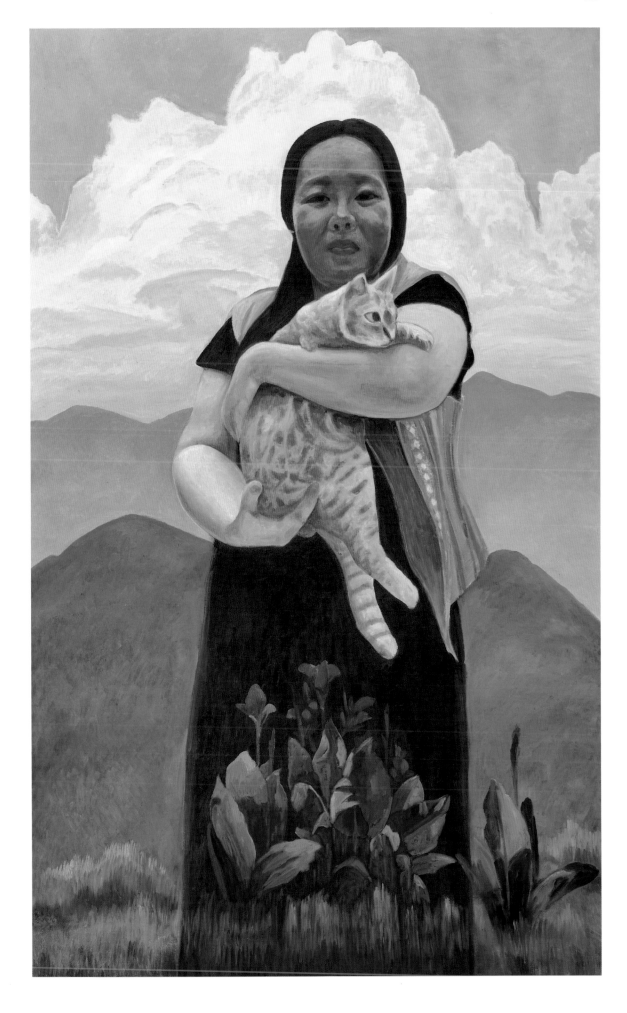

圖117　抱貓的歐瑪　2016　油彩・畫布
Cat-holding Oma　Canvas・Oil color　258.8×162cm

（局部）

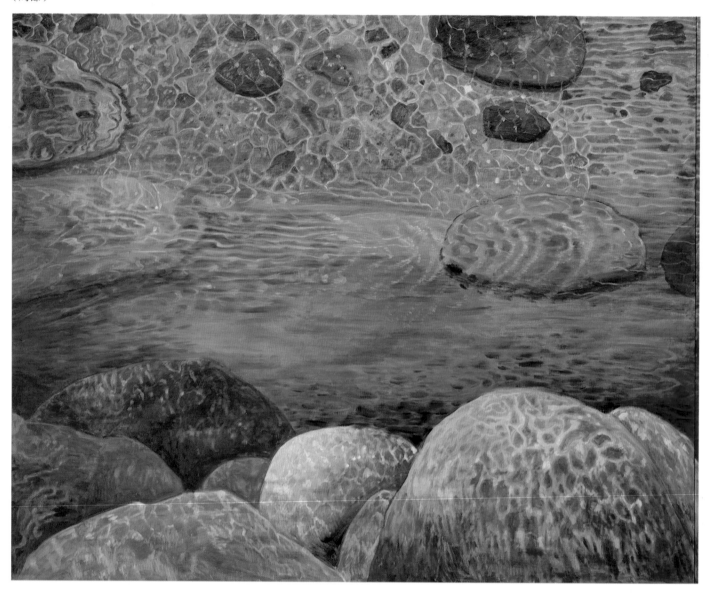

圖118　波光粼粼紋身溪床　2016　油彩・畫布
Riverbed Tattooed with Glistening Ripples　Canvas・Oil color　183×1591cm

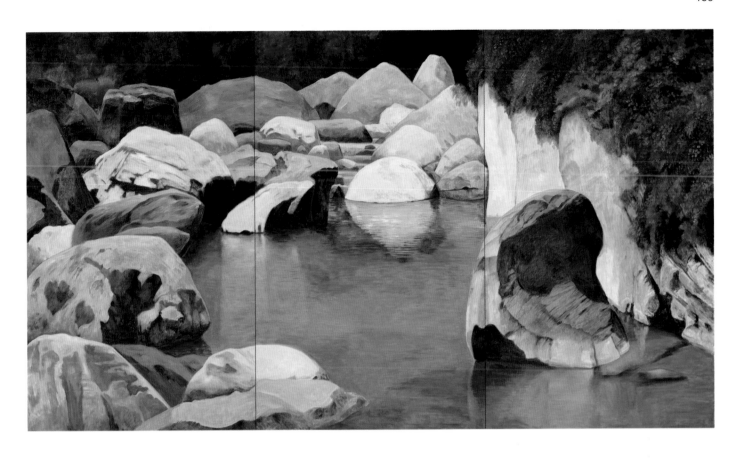

圖119　靜然的溪谷　2016　油彩·畫布
Tranquil River Valley　Canvas·Oil color　284.5×509.1cm

圖120　豔陽高照　2016　油彩・畫布
A Sunny Day　Canvas・Oil color　81.4×105cm

圖121　三朵大香花　2017　油彩‧畫布
Three Fragrant Blossoms　Canvas‧Oil color　130.3×162.5cm

圖122　月光的幽客　2017　油彩・畫布
A Guest Looming in the Moonlight　Canvas・Oil color　130×162.3cm

圖123　白鷺鷥　2017　油彩・畫布
Snowy Egrets　Canvas・Oil color　196×291cm

圖124　青天白日下的木瓜　2017　油彩・畫布
Papaya under a Sunny Blue Sky　Canvas・Oil color　162×259cm

圖125　幽徑獨行　2017　油彩・畫布
A Solitary Walk along a Quiet Path　Canvas・Oil color　132×162cm

圖126　晨曦山景　2017　油彩・畫布
Mountains at Dawn　Canvas・Oil color　194×259cm

圖127　黃琬玲　2017　油彩・畫布
Huang Wan-ling　Canvas・Oil color　130×97cm

圖128　溪石澗的泉湧（一）　2017　油彩・畫布
A Spring Running among Rocks I　Canvas・Oil color　164×130cm

圖129　溪石澗的泉湧（二）　2017　油彩‧畫布
A Spring Running among Rocks II　Canvas‧Oil color　164×130cm

圖130　激流　2017　油彩‧畫布
Torrents　Canvas‧Oil color　196.8×290.8cm

圖 131 獨行風韻 2017 油彩・畫布
Individual Beauty Canvas・Oil color 72.6×91cm

圖132　鷹棲古木　2017　油彩・畫布
An Eagle Resting on an Old Tree
Canvas・Oil color　500.2×195cm

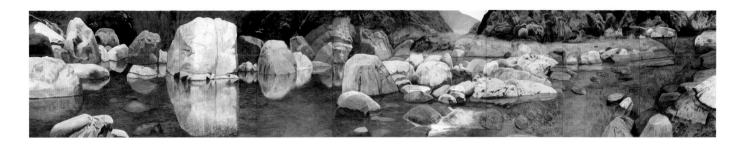

（局部）

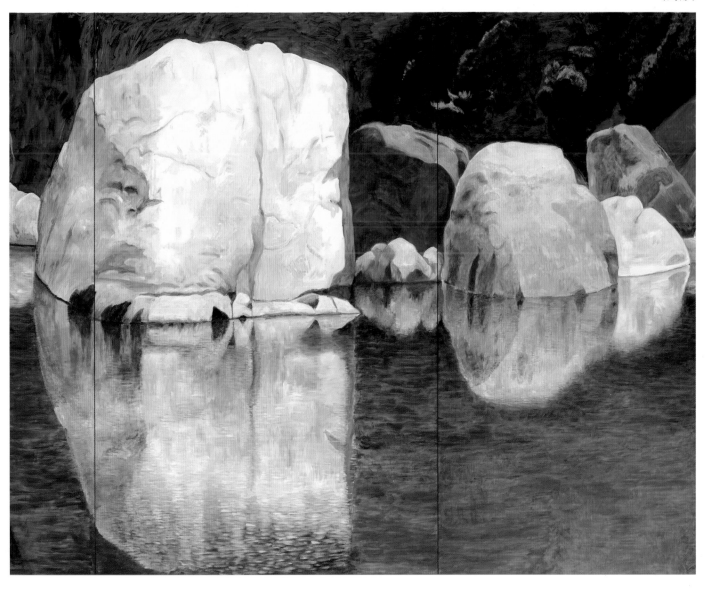

（局部）

圖133　一條清水溪的故事　2018　油彩‧畫布
The Story of Qingshui River　Canvas‧Oil color　320×1800cm

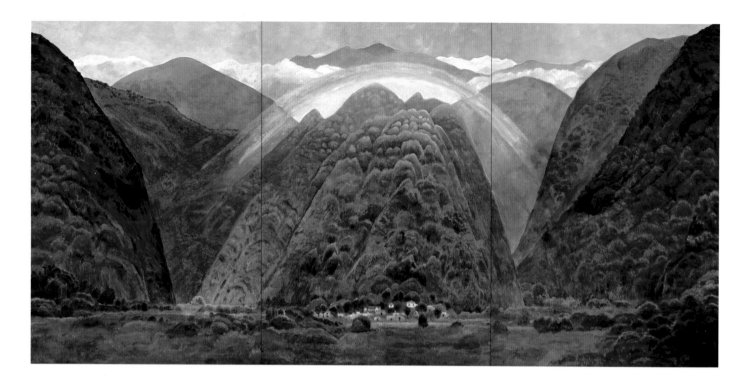

圖134　受大地祝福的山　2018　油彩・畫布　高雄市立美術館收藏
Mountains Blessed by the Earth　Canvas・Oil color　332.7×652.5cm

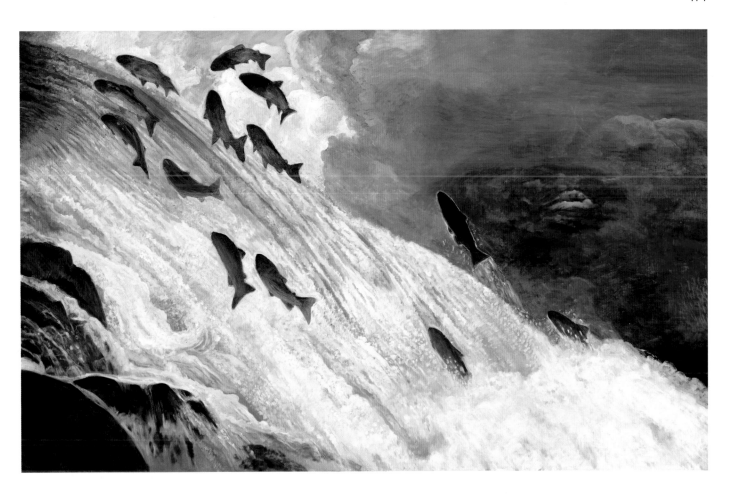

圖135　逆流衝刺的鮭魚　2018　油彩‧畫布
Salmons Swimming Upstream　Canvas‧Oil color　259×420cm

圖136　金秋森林　2019　油彩・畫布　私人收藏
Forest in Autumn　Canvas・Oil color　129×193cm

圖137　炎夏山景　2019　油彩‧畫布
Mountains in Mid Summer　Canvas‧Oil color　181.5×221cm

圖138　山泉　2020　油彩・畫布
Mountain Spring　Canvas・Oil color　200×285cm

圖139 木瓜葉爭艷 2020 油彩‧畫布
Papaya leaves in Bloom Canvas‧Oil color 162×285cm

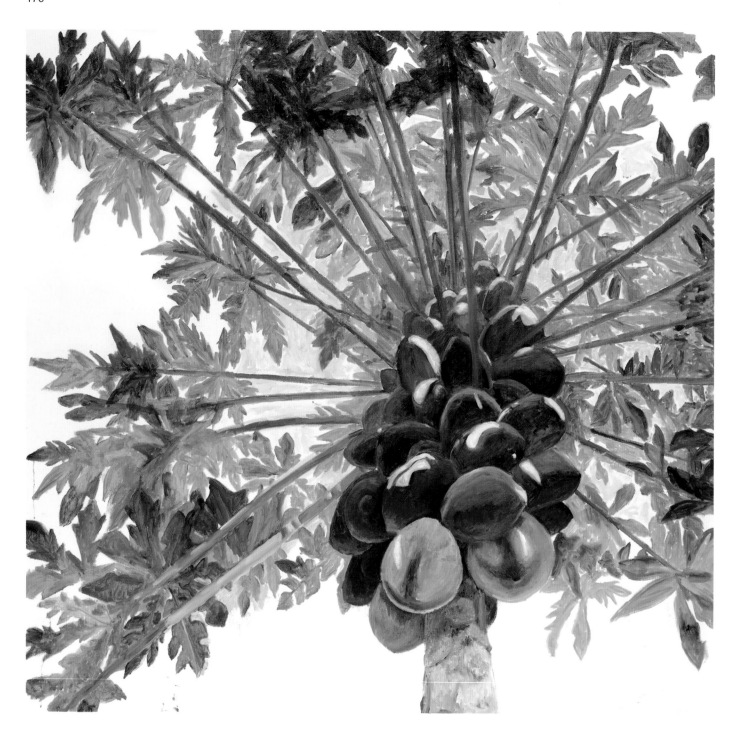

圖140　炎陽高照的木瓜光影　2020　油彩‧畫布
Papayas under the Splendid Sun　Canvas‧Oil color　200×210cm

圖141　綠葉共擁孤芳自賞的紅花...　2020　油彩‧畫布
The Flower Bloomed Untouched by the Leaves　Canvas‧Oil color　61×73cm

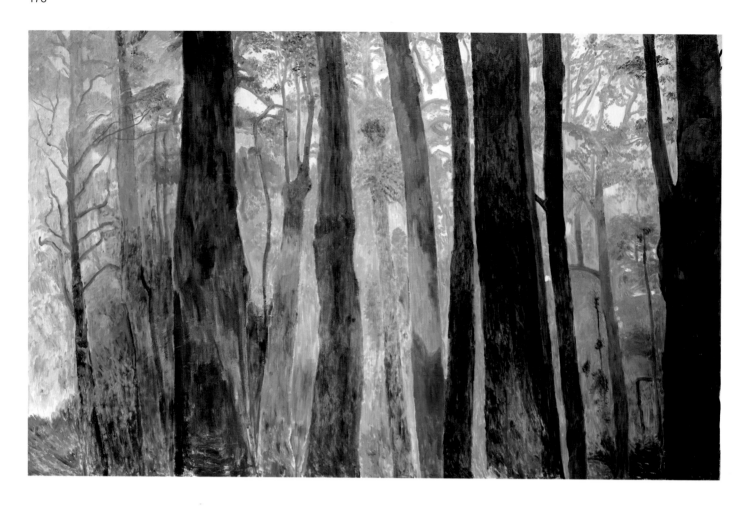

圖142　魔法森林　2020　油彩・畫布
Enchanted Forest　Canvas・Oil color　200×320cm

水彩作品
Watercolor Works

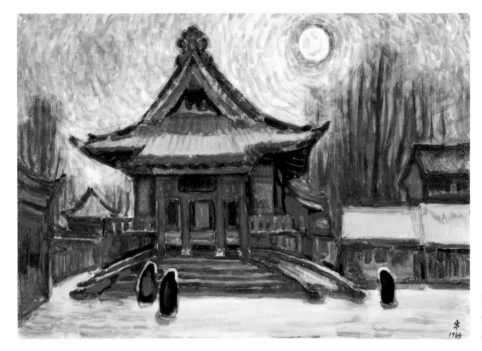

圖143
善導寺 1964 水彩・紙
55×78cm 私人收藏

圖144
道 1968 水彩・紙
55×78cm 私人收藏

圖145
夢境中的白馬Ⅱ 1981
水彩・紙 68×100cm

圖146
樹蔭下　1981　水彩・紙
79x109cm

圖147
西班牙晨霧　1981
水彩・紙　100×68cm

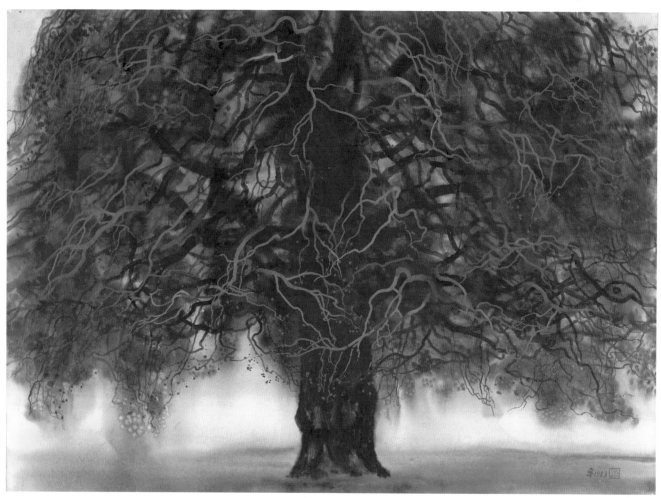

圖148　老樹　1983　水彩・紙　76×104cm　私人收藏

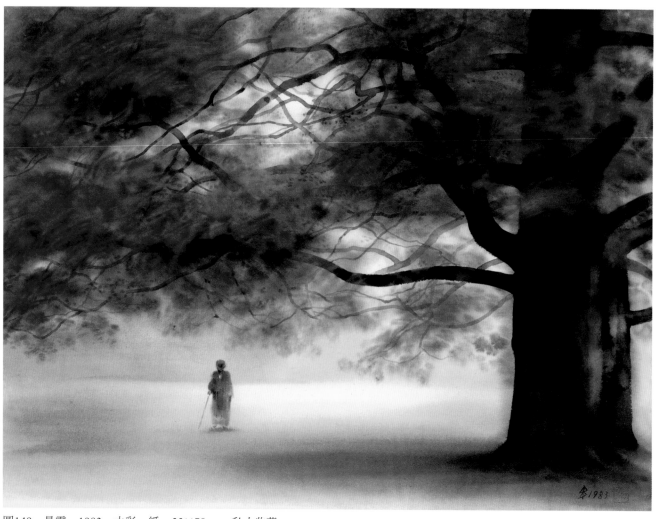

圖149　晨霧　1983　水彩・紙　55×78cm　私人收藏

圖150 透光的樹林 1983 水彩・紙 79×109cm 私人收藏

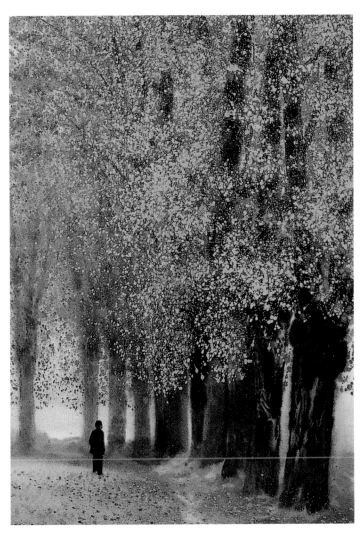

圖151
黃葉林 1983 水彩・紙
109×79cm 私人收藏

圖152
鳳凰花開的季節　1983　水彩·紙
109.5×79.5cm　私人收藏

圖153
幽徑　1984　水彩·紙
79.5×109.5cm

圖154　深秋　1984　水彩・紙　79×109cm

圖155　池邊老樹　1984　水彩・紙　79×109cm

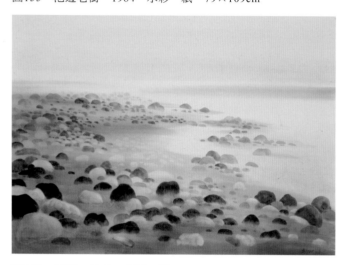

圖156　溪畔　1985　水彩・紙　79×109cm

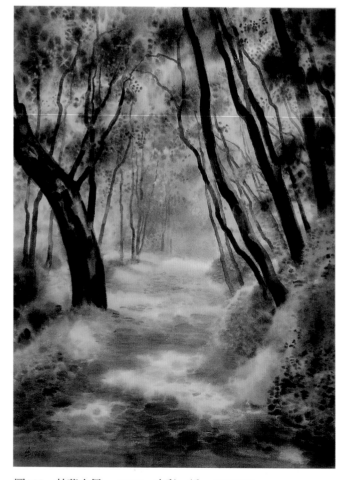

圖157　林蔭山徑　1985　水彩・紙　109×79cm

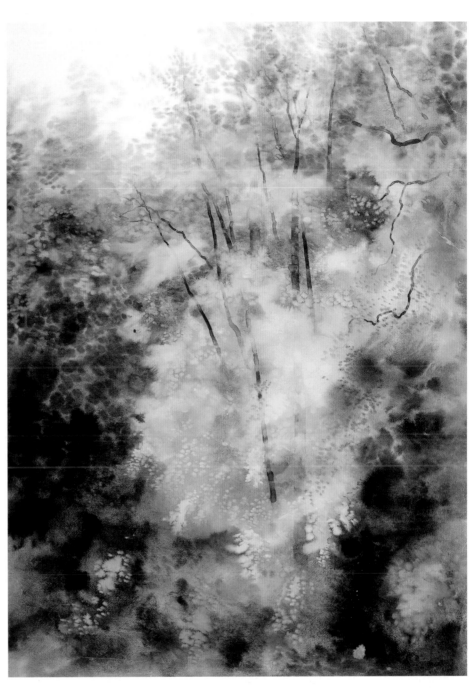

圖158
夏日叢林　1985　水彩‧紙
109×79cm　私人收藏

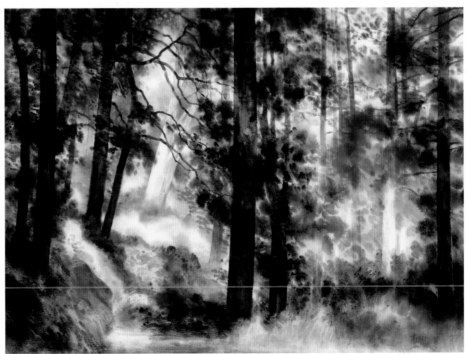

圖159
枝葉扶疏　1985　水彩‧紙
79×109cm　私人收藏

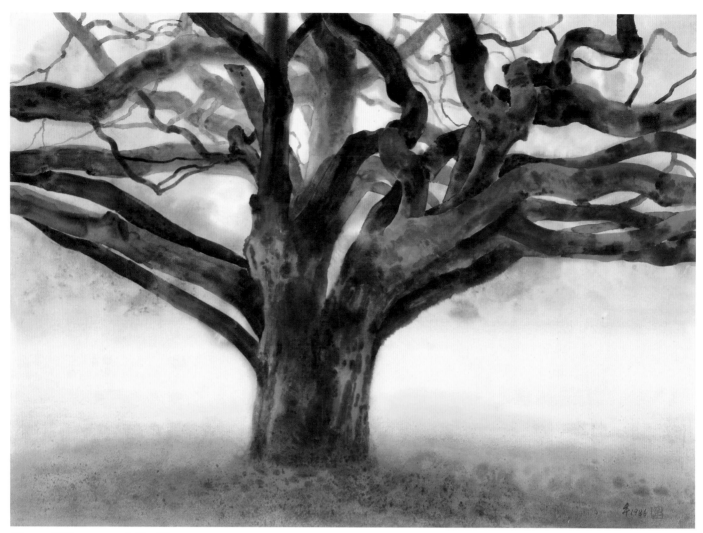

圖160　獨姿　1985　水彩・紙　79×109cm

圖161　郊遊　1986　水彩・紙　60.6×72.7cm　私人收藏

圖162　山路　1986　水彩・紙　109.5×79.5cm　私人收藏

圖163　密林光影　1986　水彩・紙　55×77cm　私人收藏

圖164　蔭　1986　水彩・紙　79×109cm

圖165　阿根廷牧人　1987　水彩·紙　27.2×39.5cm　私人收藏

圖166　勁草　1988　水彩·紙　109×79cm　私人收藏

圖167　逆游　2001　水彩‧紙　55×78cm

圖168　石斑魚　2003　水彩‧紙　55×78cm

參考圖版
Supplementary Plates

林惺嶽生平參考圖版

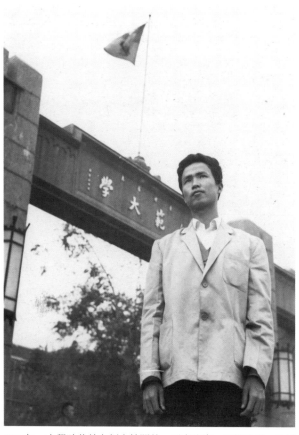

1961年，大學時代站在師大校門外，面容清癯、思維深刻，以閱讀作為前進資糧的林惺嶽。

1965年，大學畢業後至南部教書，思索獨立創作之途。

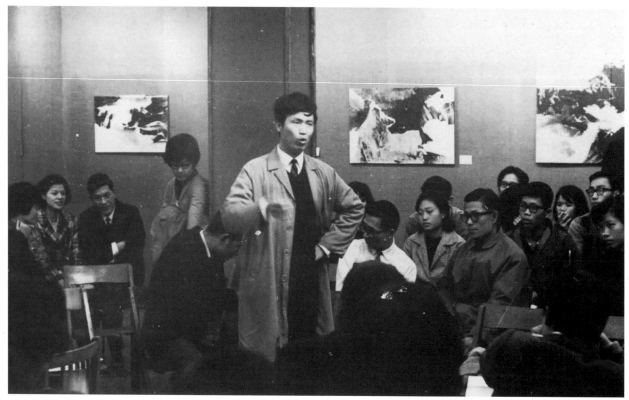

1968年，在文星藝廊座談會發言。意氣風發、慷慨陳辭是林惺嶽的生命氣質。

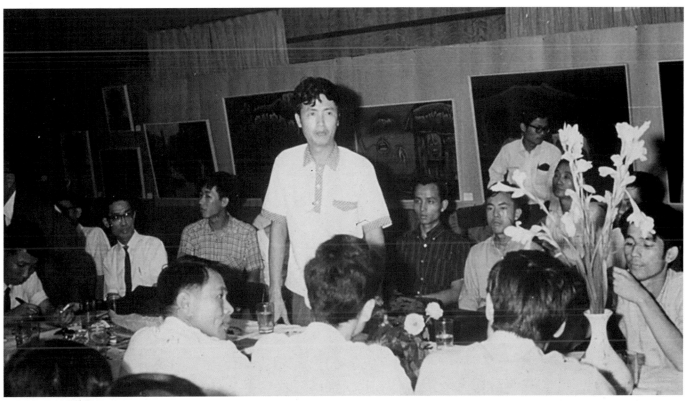

1969年，首次公開發表超現實風格畫作，林惺嶽於展覽座談會侃侃而談。

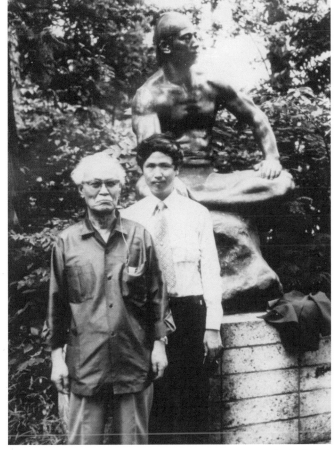

1972年，林惺嶽第一次出國，赴日本期間專程拜訪亡父生前最仰慕的雕塑家北村西望，並與大師合影。

1974年，林惺嶽在畫展上，與支持者殷張蘭熙及彭歌合影。

1975年，畫遊於西班牙太陽海岸小鎮Toremoneno。在西班牙第一次看見異域的民主浪潮，也看見異域對岸的故鄉，思考的角度與俯瞰的意義第一次產生。

1970年代的林惺嶽。

1978年，由俄歷劫歸來後，個展會場一瞥。

1981年，赴南美阿根廷舉行畫展時，與阿根廷藝評家合影。

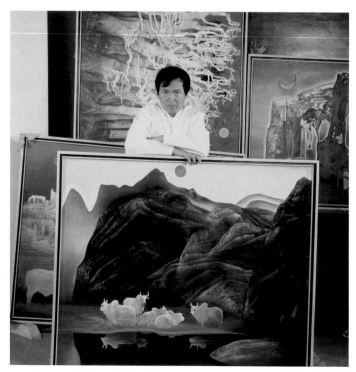

1983年，林惺嶽與他的超現實風格繪畫。

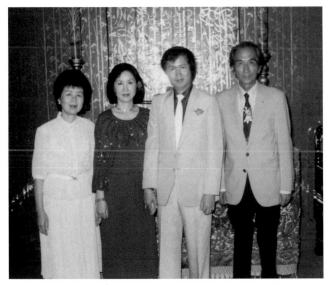

1984年，林惺嶽與魏錦秀小姐結為連理。圖為1982年10月訂婚時，特
請美術界堪為最幸福代表的林之助伉儷祝福。

1985年，進入玉山國家公園觀覽採景，決心回歸臺灣的自然，進行新的創作
探索。

1987年，林惺嶽攝於民生東路畫室。豐富的藏書，是他大膽鋒利的藝評論述之重
要參考資材。

1988年，臺灣的溪水最是野性難馴，濁水溪的激流，激發林惺嶽的
創作靈感，以及對「本土精神」的思考。

1992年，多元的角色扮演，是當時林惺
嶽的藝術位置。

1993年，林惺嶽策辦「邁向巔峰」大展，與參展的藝術家們合影。

1995年，負責策劃「淡水河上風起雲湧」展，林惺嶽在開幕典禮上與當時縣長尤清、文化中心主任劉峰松等合影。

1996年4月12日，出席「搶救臺北市立美術館——來自藝術界的控訴」記者招待會。

1998年，於臺灣省立美術館（現國立臺灣美術館）「第一屆全球華人美術策展人會議」發表論文。

1999年，應法國巴黎索邦（第四）大學邀請，舉行「百年來臺灣美術發展」的系列演講。

2004年，受邀於日本國立京都近代美術館演講，首次把《中國油畫百年史》介紹給國外美術界。

2007年，於國立臺灣美術館舉行生平第一次回顧展「歸鄉——林惺嶽創作回顧展」。

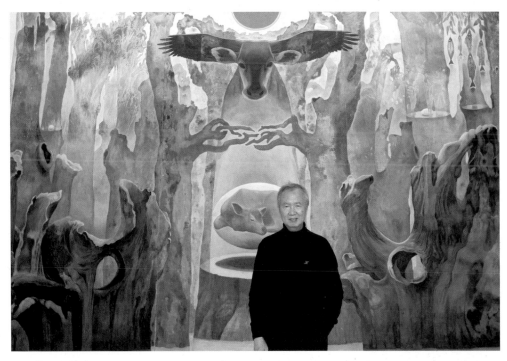

2010年代，林惺嶽與他的首件3000號巨作〈大地的屏風〉。

2010年代，南港工作室原為麵粉工廠，林惺嶽使用高空作業車創作巨型繪畫。

2013年，臺北市立美術館「林惺嶽——臺灣風土的魅力」展覽開幕式。

2015年，臺灣創價學會展覽開幕式盛況。

2018年，「林惺嶽——大自然奇幻的光影」於高雄市立美術館之開幕典禮。

圖版文字解說
Catalog of Lin Hsin-Yueh's Paintings

圖1 ───────────────
吟月　1969　油彩‧畫布

　　一輪滿月，造型化的山與樹，月光下的動物仰天長嘯，也許是狼嚎，劃破一片寂寥。畫面沉浸於陰冷的綠色調，底下一抹藍，似月光小路、似天河？森林中無限孤寂，是畫家當時的心情寫照，他認為一處比夢中景物更真實的世界。

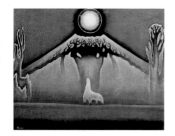

圖2 ───────────────
幽林　1969　油彩‧畫布

　　此作是畫家想像出來的異度空間，藉此擺脫現實的壓力，發出夢囈般呢喃的虛擬叢林，曾經是苦悶的象徵，畫家說那個時代過去了，現在畫不出來了。

圖3 ───────────────
神祕的森林　1969　油彩‧畫布

　　超現實主義風格的探索之作，萬籟俱寂，森林裡似乎正在進行宗教儀軌般的祭典，畫面居中似鳥似獸的生物，活化了四周森林崇拜的意象，呼應了主題神祕的寄寓。

圖4 ───────────────
祭　1969　油彩‧畫布

　　此一階段畫家經常以廢墟、枯樹、牛頭骨入畫，但是對他來說這些都不是直接面對寫生的對象，而是觸發超現實意境想像的媒介。在那一片奇幻的時空，宗教般的境界，也許隱藏著生命的終極之謎。

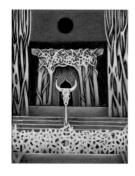

圖5 ───────────────
殘月　1969　油彩‧畫布

　　此作沿襲了象徵與符號的運用手法，營造出如夢似幻的詭異場景，呈現對未知的徬徨。

圖6 ───────────────
樹塔　1969　油彩‧畫布

　　跟圖版2作品〈幽林〉為同一系列，畫家此時沉迷於潛意識的世界，試圖為無邊的苦悶尋找出口，透光的綠色調，象徵性的造型，流露悲傷如割、欲語無言的清冷情調。

圖7 ───────────────
律動的山水　1970　油彩‧畫布

　　此作與下圖兩幅看似連作的抽象山水，是畫家的實驗之作，自由的線條書寫，加上隨機的趣味，勾勒出靈動的山脈與河流，畫家喜歡書法，認為是千錘百鍊的線條之美，此作也呈現出幾分水墨書畫的韻味。

圖8 ───────────────
流動的山脈　1970　油彩‧畫布

　　參見1970〈律動的山水〉。

圖9 ───────────────
憤怒的山　1970　油彩‧畫布

　　全作籠罩在一團火的顏色，主體的山狀似怒氣噴薄，巨大無邊的生命力充塞其間。

圖10 ————————
激流　1970　油彩‧畫布

繼續探索線條與色彩的偶然
性與自由性，畫面色彩富層
次，藍與綠的暈染，結合線條
的動態，象徵水與生機，幽暗
間一隻白鳥穿林而過，抒情的
表現勝過恐懼與迷離。

圖11 ————————
風信儀　1970　油彩‧畫布

魚骨組成的風信儀，典型林
氏超現實風格的象徵，但此作
暫時擺脫陰鬱，俐落的線條、
明快的色彩，使作品多了幾分
歡愉氣息，反應畫家有起有伏
的真實心情。

圖12 ————————
海邊殘夢　1972　油彩‧畫布

畫家曾在澎湖當兵，荒涼的
海景一直沉澱在記憶的角落，
此作布局富有巧思，光影交錯
水岸之間，寂靜中有生命。

圖13 ————————
森林之夜　1972　油彩‧畫布

此作融合拓印技法，呈現豐
富紋理的表現，層層疊疊的虛
幻空間，浮現森林月夜，虛幻
中使用局部寫實手法，留給觀
者窺奇想像的空間。

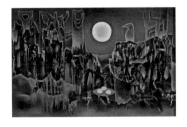

圖14 ————————
冬祭的舞臺　1973　油彩‧畫布

舞臺上的牛頭骨、希臘神殿
般的廢墟，盡寫生命蒼涼，黑
日是畫家對無常的遺憾，詭譎
的畫面在古典的架構上，依然
呈現對永恆的信仰，畫家藉此
探討生命與人性，賦予深層的
同情。

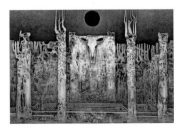

圖15 ————————
白牛的世界　1973　油彩‧畫布

白牛，經常是神聖的象徵。
此處綠草廣袤，雪白的牛群兀
自優游，任其自由，不在祭典
上的牛，像暫時棲息綠灣的白
色船帆。

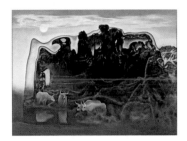

圖16 ————————
浮游山水　1973　油彩‧畫布

此作透過顏料壓印，呈現油
彩的偶然性，適時出現的倒
影，擬幻似真，畫家實驗新技
巧之餘，又以天邊一輪紅色的
夕陽，加強景深，也為畫面平
添了趣味。

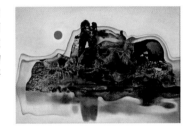

圖17 ————————
草舟渡重洋　1973　油彩‧畫布

畫家以蘭嶼達悟族的獨
木舟，做為此作的意象。
桅桿聳立的小船，即將展
開追夢之旅，夕陽與月光
默默交替，夢中的魚群游
向張滿的帆。

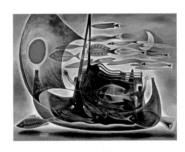

圖18 ————————
孵　1973　油彩‧畫布

畫家的超現實風格此時已臻
成熟，作品自有其獨立性與辨
識性，也更加充分的掌握各種
技巧，以象徵、隱喻、虛實交
錯……，盡情演繹化外之境。

圖19 ————————
漂浮的山水　1973　油彩‧畫布

延續之前的實驗性技法，在
畫面上探索偶然性與遊戲性的
效果，半透明堆疊的色彩具有
沉穩厚重之感，隱現峰巒重
疊，雲水飄渺，流露幾分傳統
山水畫的意境。

圖20
綠山與白牛　1973　油彩‧畫布

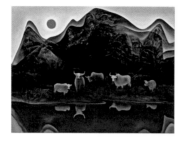

　　畫家曾經透過宗教，追求對生命的了悟，此作出現的綠山與白牛，即具有深刻的宗教寓意，神祕又神聖的特質，是最能觸動畫家心靈的兩大元素。

圖21
禪夢　1973　油彩‧畫布

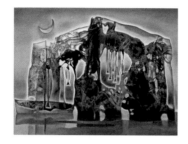

　　此作是〈海邊殘夢〉的延伸，畫家對使用玻璃紙壓印油彩的奇幻效果，依然饒富興致，並且得心應手，豐富的層次，加上逆光的烘托，使畫面呈現滄桑又華麗的戲劇張力。

圖22
鐘樓　1974　油彩‧畫布

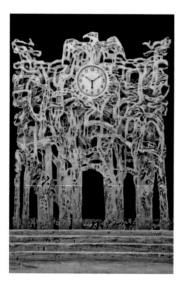

　　枯木與時鐘是光陰易逝、生命苦短的警訊，在這虛實並陳的舞臺前方，畫家是唯一停駐冷眼旁觀的過客。

圖23
島　1974　油彩‧畫布

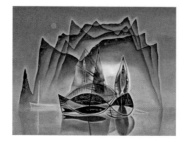

　　此作延續之前的偶然性效果，畫面呈現戲劇性的詩意，孤帆正航向象徵憧憬的虛幻島嶼，表達畫家內在的自我探索。

圖24
白樹叢　1975　油彩‧畫布

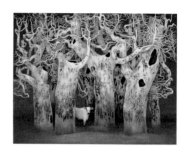

　　此作以不同的灰白色調處理蜿蜒糾結的白樹叢，叢林間探出半個身子的白牛，神情玄定，似乎處之泰然，周遭彌漫著宗教的神祕感。

圖25
舞臺　1975　油彩‧畫布

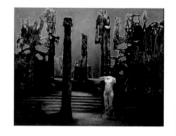

　　鏽跡斑斑的維納斯無頭雕像兀立舞臺前方，燈光打在她的身上，無聲的臺詞彷彿在問：如何使枯木復生、廢墟風華再現……。此作畫家以繪畫的視覺語言，替代文字思辨，是一幅充滿文學性的遣懷之作。

圖26
撲月　1975　油彩‧畫布

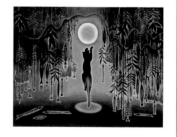

　　魚骨般的枯枝成林，上方一輪滿月，一隻體態輕盈的貓，在逆光中撲向月亮，騰空的腳底下是月暈般的倒影，逆光中的樹林榮枯互見，氣氛神祕不可觸及，是畫家十分得意的私房之作。

圖27
化石林　1977　油彩‧畫布

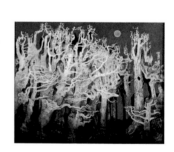

　　是年應邀參加馬德里Multitud畫廊舉辦的新生代畫家聯展，所籌備展出的作品之一。畫家旅居西班牙之初，第一次感受到春夏秋冬的節奏，四季分明的景色讓他充滿驚喜，此作是冬天葉子掉光的林相，從枯枝傾向一側的動態，可以感受到風的強勁冷冽。

圖28
古典之追憶　1977　油彩‧畫布

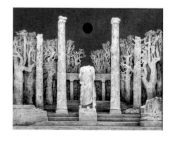

　　旅遊巴塞隆納沿途所見，古蹟、雕像、森林都是真實的，畫家把寫實的景物，搭建成超現實主義的祭壇。

圖29
古典階梯　1977　油彩・畫布

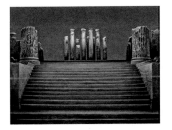

　　古蹟遭到破壞，依然留下莊嚴的存在。畫家對古典主義可以說一往情深，拾級而上通往古劇場的階梯，等待邂逅的應是對古典的響往。

圖30
古劇場　1977　油彩・畫布

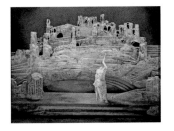

　　身臨羅馬競技場，畫家想到經典電影《萬夫莫敵》的場面，描寫格鬥士斯巴達克斯率領奴隸起義對抗羅馬人的故事，戰爭與英雄一向是他最感興趣的題材，然而俱往矣，遙想化為金色的塵埃。

圖31
教堂　1978　油彩・畫布

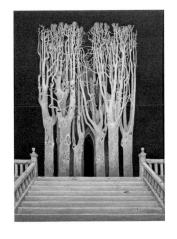

　　枯木林像編織一般嚴整，畫面中隱藏了一座教堂，誰在等待一場冬天的祭典？敞開的拱門之後又通往何處……。

圖32
古典之祭　1982　油彩・畫布

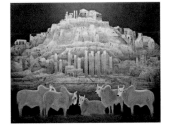

　　畫家在某段時間，對宗教性、神聖性的題材深感興趣，也許是人生遭逢巨變之後，情感的必然。畫面上希臘、羅馬古蹟的廢墟層層堆砌，在夕陽下顯得金碧輝煌，倨傲不屈地演繹著文明的興替，前方牛群是聖潔和永恆的象徵。

圖33
雙牛　1982　油彩・畫布

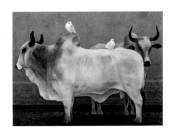

　　雙牛與鴿子在畫面上形成絕妙的搭配，此作線條柔和，色彩溫馨雅緻，畫家虔誠畫下心中的祝福，聖牛與白鴿的世俗象徵，不言而喻。

圖34
白牛的幻境　1983　油彩・畫布

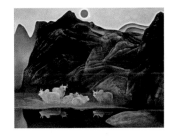

　　連綿的山巒，林蔭蒼蒼，植被層層，重巒疊翠之間，時間彷彿靜止。此作看似多了幾分寫實，依然是無名的所在，畫家重現心中的存亡虛實之境，聖潔發光的白色牛群，自是跨越時空的神獸。

圖35
神話　1983　油彩・畫布

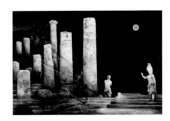

　　棲息於無頭羅馬將軍肩上的白鷹象徵著什麼呢？是征服者或有其他含意……。月下的維納斯默視神殿廢墟無語，時間不斷地消逝，歷史一再翻篇，畫家說一切都會成為過去，只剩幻象迷惑人心。

圖36
幽靜　1986　油彩・畫布

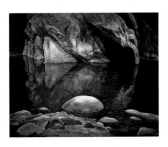

　　畫風逐漸傾向寫實，但依然瀰漫幻覺般的氣氛，畫家嘗試畫下一個夢境中出現的特殊景象，此作是超現實尾聲階段性的完成。

圖37
夢境中的白馬　1986　油彩・畫布

　　超現實主義尾聲的階段性作品之一，畫家曾對佛洛伊德提出的夢之解析印象深刻，此作層巒交疊，山水如織，佇立湖邊的白馬，凝視著水中倒影，或是作者的自我投射。

圖38
濁水溪　1986　油彩・畫布

此作是畫家轉變風格的關鍵性樞紐，畫家第一次來到濁水溪上游，天地忽然開朗，無數的石頭羅列在淺淺的河灘上，他被石頭的樣貌深深吸引，他說沒有一顆石頭是一樣的，經受溪流的淘洗、摩擦、沖刷才形成如今狀態。畫家感慨自身歷盡滄桑之餘，移情觀察石頭，發現彼此各有自己的故事。

圖39
邁向顛峰　1986　油彩・畫布

畫家登頂遠眺，此作呈現以色彩表達不同時間的處理技巧，石塊堆砌般的山，蘊藏著富於變化的溫暖色調，這是一幅盛夏心情的寫照。

圖40
山　1988　油彩・畫布

此作取景於玉山國家公園，遠方雲霧繚繞，更襯托出山勢不凡，一派莊嚴景象，畫家從此醉心於觀察山的氣象、氣勢與千變萬化，他說大山的每一個時刻幾乎都在變化，難以預料，因此極其迷人。

圖41
水　1988　油彩・畫布

布局出自構想，倒影是此作的重心與焦點，畫面上白色的石頭因光線舞動而牽引出四周的色彩。畫家說一幅畫不是一扇窗，更不是風景，而是一個舞臺，畫家是導演兼編劇。

圖42
濁水溪　1988　油彩・畫布

畫家說，石頭的構成完全類似角色的安排，溪床是大自然舞臺的延續，每一次光線的變化，都帶給他重新認識色彩的心得，而水是大自然最偉大的雕刻師，把石頭琢磨得如此變化萬千，每顆石頭都各有故事，就像人生，越磨練越成熟，想到這裡，更對石頭充滿了敬意。

圖43
芒果林　1989　油彩・畫布

乍看是傳統的風景，深入掩掩映映的光線，才見獨具匠心。畫家回憶，曾經跟楊三郎等人一起去寫生，季節是春天，當時芒果還沒成熟，他們各自作畫，互不打擾。畫面主題單純，在小徑引導下，光線游移連接虛幻與寫實。

圖44
黑日　1989　油彩・畫布

此作與1996年的〈臺灣戒嚴統治〉，同是批判國民黨威權統治的紀念碑式力作。籠罩在黑色太陽底下的枯木如狂魔亂舞，卻不見一絲生機，孤寂、絕望與陰森恐怖的氣氛令人窒息。畫家表示，此一系列作品是解嚴之後，一個知識分子以良心通過藝術為手段完成的歷史責任。

圖45
臺中公園憶象　1990　油彩・畫布

臺中公園對畫家來說，是充滿回憶的地方，就讀臺中一中時期，就經常在此流連，留下許多浪漫的回憶，畫中少年似曾相識，也許是自己，也許是作為點景的遊人。

圖46
黃昏　1990　油彩・畫布

畫家住在花園新城時期到臺北中途所見，是他非常喜歡的私人風景，和諧的畫面，安穩的構圖，氣氛一派祥和，洋溢婚後幸福生活的光彩，以及前所未有的安逸之感。

圖47
山谷　1991　油彩・畫布

一道光從天上下來映照著山巒，閃閃發亮處如真似幻，形成生動立體的絕佳畫面。畫家說光線是影響作品成功與否最微妙的因素，如果光線適時集中，即有如妙造自然，光之所至總會出現動人的風景。

圖48
投閒置散　1992　油彩‧畫布

在利用水牛耕田、拉車的時代，人跟牛都難得享受投閒置散的悠閒，這是一起獲得解脫的短暫時刻，畫面簡單靜穆，群牛樸拙聖潔，寄寓畫家的一片慈悲。

圖49
東北角海岸　1992　油彩‧畫布

沉默的岩石，在天光雲影的烘托下，展現出特別的肌理和細緻的色彩變化，相較於天邊的溫柔雲彩，略顯表情猙獰，畫家喜歡在協調中展現獨特的戲劇性，大自然看似一片靜謐，其中仍有對比、矛盾與衝突，未知的力量蓄勢待發。

圖50
幽谷　1992　油彩‧畫布

濁水溪系列的經典作品之一，山壁、岩石跟溪水，以絢麗相競，畫家把面對大自然的感動，置入精心布局的構圖中，潔淨冷涼的幽谷，正好契合畫家的心境。

圖51
濁水溪　1992　油彩‧畫布

此作，畫家展現了體察自然的新高度，更深入領略臺灣山水的氣象萬千。他大膽嘗試在畫幅裡放進更多溪流的動態，形成充滿震懾的力量，水勢與溪石互為激蕩，氣勢磅礡。畫家曾分享他的觀察心得：「看似枯旱乏味的臺灣溪流，實際上蓄藏著源遠流長的強悍生命力。臺灣的溪很野，溪水漲落急緩的突變性很大，經常導致溪床改道或變形，令人難以捉摸。要了解及欣賞臺灣的溪，不宜只著眼溪中的水流，也應投注到溪床上的石頭……。」

圖52
清溪　1993　油彩‧畫布

深潭四周山光水影，看似無聲的石頭是畫中重頭戲。古人畫石講究間隔之法，以大石間隔小石，或以小石間隔大石，層層疊疊的石頭正足以施展畫家布局能力。此畫面中的石頭，其受光面與逆光面描寫細膩，曲折交錯，蜿蜒遠近，面貌十分生動。

圖53
田園之秋　1993　油彩‧畫布

暮色下，微涼的空氣中猶有幾分溫暖，大片金黃色與綠色交錯的前景，牛隻閒散其間，畫面中央戲劇性的出現一座密林，以逆光營造其神祕厚重，也做為歸納的效果，此時歸鳥倘佯天際，遠處山巒依然清晰，是一幅田園詩般感懷之作。

圖54
十分瀑布　1994　油彩‧畫布

十分瀑布為臺灣最大的簾幕式瀑布，畫面上湍急壯闊的水勢迎面而來，激盪澎湃，畫家曾赴現場寫生，因此更具臨場感。由於瀑布下方的潭水深峻，長年水氣瀰漫，遇到陽光折射，瀑布上方會出現一道絢麗的彩虹，因此有「彩虹淵」美譽。遠景上方有半輪金光，是虹彩還是畫家心中閃現的一道靈光？

圖55
阿根廷公園　1994　油彩‧畫布

在阿根廷旅遊閒逛途中，來到無人的公園，看著水池裡若有所思的雕像，聽朋友笑談當地見聞，心情輕鬆，記下旅人印象。

圖56
埔里之春　1994　油彩‧畫布

畫家在旅行中一早醒來，從旅宿的後窗眺遠方，驚喜地發現如此絕景，不禁歡呼讚嘆：「鄉居竟處處藏有不可思議之美！」在心中充滿幸福之際，畫下一片詩意。

圖57
蓮蕉花　1994　油彩‧畫布

臺灣最純樸常見的鄉土之花，讓畫家想起齊白石的紅花搭配墨色枝葉，其單純的心境與畫意，令他心嚮往之。寫意花卉神形兼具，兼有濃厚的生活氣息。

圖58
激流　1994　油彩·畫布

　　畫家在人生繞了一大圈之後，竟然與曾經似即若離的臺灣山水一拍即合，結合更加得心應手的寫實技巧，他把對時空的感受、生命的理解，在身心靈協調一致的情況下，真正進入自然的探索。他不僅回歸本土的山川風物，更經常藉以寄寓對臺灣社會深層的關懷。

圖59
親水　1995　油彩·畫布

　　臺灣北部鄉間，處處有景，此景出自臺北郊外不知名景區、一處無名的荒溪，卻讓畫家深受感動。靜態的畫面，型態各異的石塊與水面的波光粼粼形成細緻的互動，畫家通過深入的觀察和轉換，形成舞臺般的布局，創新的同時也抱有對古典的追求。

圖60
水落石出（二）　1996　油彩·畫布

　　此作表現出時間的深度，如琥珀寶石一般的石頭，都是歲月的沉澱。畫家說：「觀石、親石及畫石，帶給我創作上的衝擊，無形中淘汰了一些過去觀摩各家各作所得來的成見……。」畫面上石頭神情歷歷，都是性靈所寄。

圖61
臺灣戒嚴統治　1996　油彩·畫布

　　參見1989〈黑日〉。

圖62
秀姑巒溪出海口　1996　油彩·畫布

　　畫家忽見此景，心中產生樸素的感動，筆下出現「忽聞海上有仙山，山在虛無縹渺間」的清奇之美。此作應為畫家轉換心情，偶然所得。

圖63
遠眺火燒島　1996　油彩·畫布

　　黎明時分，畫家佇立海岸一隅，晨風冷冽中，瞇著雙眼欲把眼底所見、肌膚所感的山風海嘯一切都容納進畫幅裡。濃縮飽和的色彩，由暖色調、冷色調交叉布局，形成一幅奇幻奧妙的海上傳奇。

圖64
濁水溪的石頭族　1996　油彩·畫布

　　從題目來看，這是一幅擬人化的作品，因此分外有趣。布局黑白分明，一塊塊神態各異的石頭散布在似乎凝結成凍的水面上，無聲上演著沙灘上的一幕小戲，畫家以切合內在的真實感受，發揮構思想像，另成典型之作。

圖65
牛車的黃昏　1997　油彩·畫布

　　牛車的時代過去了，農夫的心情或許備感落寞，從作品中可見畫家感物生情的創作衝動，是一幅富有人文色彩的作品，畫面處理細緻優雅，略帶巴比松畫派的氛圍。

圖66
雨後天晴龜山島　1997　油彩·畫布

　　午後一場大雨，為天際、水面帶來戲劇性的變化，吸引了畫家投入大量心力投入布局，琢磨、演繹各種技巧，畫出大自然莊嚴神聖的一刻。他說：「創作是從直面對象、有所感動的那一刻就開始了，要把那個感覺記下來，然後放在心裡讓它沉澱，最後從靈魂運化而出……。」

圖67
春瀑　1997　油彩·畫布

　　畫家直言，繪畫不是從把畫布架起來，然後打草稿、擠顏料那個時候開始，而是從心靈與自然相應和的剎那就啟動了。此作對大自然的動靜節奏掌握出色，包括岩石的入定、水勢的一發不可收拾……，畫家由眼入心已然得心應手。

圖68
蓮霧的季節　1997　油彩・畫布

　　畫家回憶，在他童年的印象中水果總是長在樹上，那個民生艱困的時代，一般人家少見以水果為盤飾，窗外成串的蓮霧叢，或許源自記憶，因此遠比現實華麗，室內窗沿上放著一盤靜物似的蓮霧，顏色明顯比窗外連根帶枝的果實黯淡許多，窗外與窗內蓮霧的反差，是此作的特殊用意，也是畫家技巧掌控的實驗。

圖69
澎湖之秋　1998　油彩・畫布

　　畫家到澎湖的旅行記憶，中間仰頭的白牛，相對於其他低頭吃草的牛群，顯得卓爾不群，吸引了他的注意力，也是此作的座標，右方的植物，增加畫面的層次感，以及風土地域的說明性。

圖70
山野秋色　1998　油彩・畫布

　　畫家說：「大自然擁有人類無法比擬的萬年歷練。」此作是谷關的秋天，樹葉正在變色，自然進行更替之際，秋色如此繽紛，山野絢麗已極。畫家捨棄主觀，被客觀所感動的舒心之作。

圖71
橫臥大地　1998　油彩・畫布

　　一幅氣勢驚人的真實風景，前景暗沉單純化，因此山勢的複雜，稜線游移的變化，以及許多微妙的細節，得以盡情舒展……。此時，畫家對自然的梳理已游刃有餘，他說：「模仿自然是不是藝術？描繪自然有意義嗎？那要看『模仿』及『描繪』是否能脫出教條化的窠臼，而注入自發性的活力及質素。」

圖72
歸鄉　1998　油彩・畫布

　　2013年，林惺嶽在臺北市立美術館舉辦「臺灣風土的魅力」大型回顧展，當時的重頭戲正是〈歸鄉〉，湍急的溪流奔洩而下，水花飛濺，在怒濤洶湧中奮力上游的鮭魚群正在衝向命運的終點，也是起點……，沛然恰似宋蘇軾形容的「下臨深潭，微風鼓浪，水石相搏，聲如洪鐘」之境，這是一幅生命之詩，也是畫家自我砥礪的巔峰之作。

圖73
高山姑娘　1999　油彩・畫布

　　畫家較少著墨於人物題材，此作的原住民少女，是畫家在太麻里所見，女子容貌猶如雕塑，背景是明朗的青天白雲，充滿宗教感的存在，頭戴花環的原住民少女，此刻不是青春的化身，而是對自然與人文更複雜的感懷。

圖74
木瓜紅的季節　2003　油彩・畫布

　　畫家跟妻子來到臺東太麻里訪舊旅行，在這裡接觸到原住民並且結為好友，某夜住宿在原住民友人經營的民宿，清晨醒來發現臺灣原生的土木瓜紅了，鳥也來了，好客的主人立刻摘採下來給大家品嚐，愛情與友情的溫暖點滴在心，畫家從此對木瓜有了別樣情懷。此作的木瓜構圖具有裝飾性與儀式性，非常吻合作畫時的心情。

圖75
果實纍纍　2003　油彩・畫布

　　畫家對木瓜不能忘情，連續畫了木瓜樹，此作金黃的枯葉與碩大成熟的木瓜正在對話，有如傾聽大自然的呢喃。

圖76
晨光溪影　2003　油彩・畫布

　　旅途之中，行經不知名的景區，陽光從山谷射入，水跟石頭的樣貌如此美好，斑爛的水面凝聚了畫面的張力。

圖77
深山幽溪　2005　油彩・畫布

　　陽光照進山谷，強烈的受光面之下形成複雜的倒影，色彩斑爛交錯，深山幽處逕自流洩如此金碧輝煌的一面，畫家深受震撼竟至無語。有光，就有顏色，就有對比，更有了生命力，畫家呈現出一幅充滿奇幻色彩的史詩般作品。

圖78
溪谷　2005　油彩・畫布

　　畫面看似靜謐，實則蘊藏著無數的生命累歷，石頭是畫家旅途上認識的新朋友，正對他低聲訴說著身世……與大自然心意相通的片刻，讓他內心頓覺充實，感到無比幸福。

圖79
一棵木瓜樹　2006　油彩・畫布

　　又畫了一棵木瓜樹，對角的構圖，華蓋般伸展的枝葉，顯出志酬意滿的灑脫，色彩更是歡快，逆光的木瓜樹背後映照出一處奇幻時空。此作一直掛在畫家自宅的餐廳牆上，畫中瀰漫的幸福之情有如置身永恆。

圖80
有幽靈穿梭的枯樹林　2006　油彩・畫布

　　此作有早期超現實主義的遺緒，畫家一直很喜歡這個時期的風格，但他認為此時的表現已有所不同，主要是技巧上的突破，畫風也更為自由。畫面上一片東倒西歪的枯樹林，右邊的黑色彎月如剪影般空洞，乍看是衰敗的意象，但幽靈穿梭其間卻象徵了奇妙的生機，不但枯木猶可再發，其實大自然循環不已，生命也無限延續。

圖81
旱季的金門　2006　油彩・畫布

　　金門全年雨量稀少，旱季相當漫長，也影響農作物收成，畫家到金門參加活動，以樸素的寫實風格，詮釋當地所見。

圖82
春暖山花開　2006　油彩・畫布

　　畫家透過親身體驗，深入臺灣的高山峻嶺，此作畫出了他心中的桃花源，展現大自然豐沛的力量，最特別的是畫中隱隱呈現出春天的溫度與氣息，引用他的說法：「寫生是觀念及技法，只要能推陳出新，是值得重新掌握而加以延伸的，因為寫生維繫著人及自然的靈犀相通。」

圖83
深山溪谷　2006　油彩・畫布

　　畫家進入深山，敏銳地感受著身心的溫度變化……。他以簡練明快的高彩度畫出岩石的五色斑爛，以蘊藏深厚的低明度重現溪流的深幽冷冽，波瀾不驚，一切感動融入畫幅，此作頗富前人「遠觀山有色，近聽水無聲」之境。

圖84
深谷清溪游魚　2006　油彩・畫布

　　畫家沒有強調山林之幽，只選了僻靜一隅，藉著黝暗的水色靜觀游魚，抒發與大自然的感應，享受當下的空靈。

圖85
第一道金光　2006　油彩・畫布

　　畫家說，繪畫不是描繪一個特定空間而已，要組織所有的元素在最合適的時機出現，再適當加入舞臺效果，這時候光線的安排非常重要，而且絕對不是複製自然，科學跟藝術是不一樣的追求，以此作為例，當時現場的光線很奇妙，他站在那裡看看著看著，一道光忽然射進深谷，這是天賜的機會，而他掌握到的不只是光，是剎那間的感動！

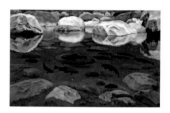

圖86
野木瓜　2006　油彩・畫布

　　畫家懷著感恩享受野木瓜的美味，他也喜歡上愛吃木瓜的鳥，例如藍鵲和五色鳥，想到能跟這樣美麗的生物一起分享這天賜的恩惠，內心湧出與天地共存的喜悅。

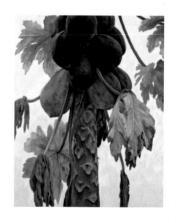

圖87
森林受難紀念碑　2006　油彩・畫布

　　此作反映畫家對人與土地的情感，創作時融入了他醉心的美洲古文明之馬雅、印加文化風格。

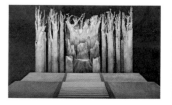

圖88 ──────────────
木瓜觀音　2007　油彩‧畫布

　　畫家參訪大英博物館之際，對其中一座古代佛雕留下深刻的印象。某次巧遇此作的模特兒，讓他聯想到記憶中佛雕的神采，因此靈感油然而生，於是有了這幅立於木瓜樹前的現代觀音像。他認為人與植物都屬於大地，結實纍纍的木瓜樹與豐滿的女性造型皆為母性豐沛的象徵，而在布局上採取聖像畫的置中構圖，藉此塑造出崇高的氣氛。

圖89 ──────────────
先知駕到　2007　油彩‧畫布

　　畫家之前到臺東採集木瓜題材，發現野生木瓜日漸稀少，這回來到某處山徑，意外發現在山腰上斜立著兩棵果實已經成熟的木瓜樹，近看又發現熟透的木瓜多被鳥類啄食了，他竟油然欣喜，對野生水果最為先知先覺的應該就是鳥類啊！據說藍鵲喜歡吃木瓜，這是何其優美的畫面。

圖90 ──────────────
似鏡靜溪的山石　2007　油彩‧畫布

　　水面如鏡，連一絲風也沒有，水面上下是動靜殊異的兩個世界，野溪是活的！畫家在重新布局石塊位置及調整結構時，深深體會到星羅棋布的奧妙，美好的情緒盡訴諸筆下。

圖91 ──────────────
奈良之鐘　2007　油彩‧畫布

　　此作可以說是畫家「符號式情境的回歸」，其中交織著幼時對臺中佛寺鐘聲繚繞的記憶，以及2004年赴日本東大寺一遊驀然激起的玄思奇想，將該寺鐘亭的棟梁木改原始生態的蒼涼巨木，滿足了創作的需求之外，又融入一份臺日文化和歷史枝蔓糾葛的蒼涼。

圖92 ──────────────
桐花季　2007　油彩‧畫布

　　畫家對此作格外珍惜，畫中小女孩是朋友的外甥女，小學二年級時隨長輩來訪，畫家初見可愛的童顏承諾要為她畫像，結果竟然忘記了。多年後舊友重提此一未竟之約，才終於誕生這幅被桐花簇擁的小女孩像，主角的父母不捨得割愛，於是最後成為女兒的嫁妝。

圖93 ──────────────
寂靜的穹蒼　2007　油彩‧畫布

　　此作與早前超現實風格作品相較，雖然仍以枯木為主軸，但包括用色等細節已迥然相異，看似枯槁的樹枝彷彿向天空極力延伸，傲然挺立的老鷹則象徵蘊藏的生命力，蓄勢待發準備向無盡的穹蒼飛去，此景依稀於夢中出現，讓畫家亦感慨、亦讚嘆。

圖94 ──────────────
豐收季　2007　油彩‧畫布

　　蓮霧樹枝頭美麗的果實鮮艷如炬，樹下的小孩臉上帶著一抹靦腆笑容，洋溢幸福的神采，遠山呈粉紅色，色彩與構成高度協調，卻又與現實景物落差極大，顯得既寫實又空靈。

圖95 ──────────────
晨曦的重山峻嶺　2009　油彩‧畫布

　　此作著重表現山勢的受光面、陰影面，令人感覺奇妙的溫度變化與光陰推移，森林飽經千萬年風霜，卻無損其美，如此接近雲端之處，歲月不驚不擾，每天太陽還是會重新在同一個地方升起。

圖96 ──────────────
寧靜的山谷　2009　油彩‧畫布

　　畫家表示此作是他心目中自認的精品，畫面呈現大自然極富神聖感的剎那，戲劇性的聚光效果，靜靜落在一塘水光瀲灩，形成奇幻的倒影，整體微妙的平衡與反差，造就這幅奧妙絕景。

圖97 ──────────────
光影交輝芳香四溢的木瓜季　2010　油彩‧畫布

　　此作光影變化細緻，構圖在規律中富於節奏，畫家與木瓜的緣分未已，此時的木瓜系列旨在表現對大自然的禮讚，萬物都能享受天地哺育，令人無比感動。

圖98
蓮霧成熟的風韻　2010　油彩·畫布

　　蓮霧是畫家聚焦的水果之一,不時加以禮讚。此作構圖單純,主題紅綠對比,飽滿成熟的蓮霧在枝頭迎著驕陽,表現出強悍的生命力。

圖99
天祐花蓮　2010　油彩·畫布

　　畫家在花蓮的友人陪伴下出遊,無意中經過一處廣袤稻田,此時雨過天晴,雲彩與高山相輝映,無比崇高美好,霎時內心激動,惟願此景永存。陽光穿透烏雲是真實的場景,但畫中的山之巔、稻田與農舍卻是記憶的移植,也是讓寫實畫風得以超越平凡的技法,使客觀自然和內在自然融合為一,正如畫家所言:「我的寫實風格創作實是完全超越寫實。」

圖100
在欉紅香蕉　2010　油彩·畫布

　　此時畫家對自然的豐收,產生巨大嚮往,而又以極大的畫幅來表達,整欉結實飽滿成串的成熟香蕉,讓他內心湧現對野生的敬慕,或許畫家也正處於生命的豐收期,因此有感而發。

圖101
國寶魚巡禮　2011　油彩·畫布

　　深水靜流中成群櫻花鉤吻鮭穿石而游,水面下時空無限悠遠,像是默默進行著生命輪迴的啟示,遠看這幅長度超過12公尺的驚人之作,忽然覺得天地俱靜。此作令人深為震撼,這是油畫版散點透視的「長卷」,畫家以多點透視,一一記錄細節,最後整體融合為一,卻能呈現出極其恢宏的視覺效果,頗能呼應莊子「天人合一」的美學思想,亦即可賦予自然以人格化,也可賦予人格以自然化的境界,可以說畫家在意境與技巧的表現上已超乎自我期待。

圖102
愛文種芒果豐收季　2011　油彩·畫布

　　畫家在臺南所見,畫此作時顯然心情極佳,把對大自然豐收的讚嘆移情於此株芒果,因此色彩誇飾,一發不可收拾,紫色、黃色強烈的對比,呈現出畫家掌握自如的信心與對土地的深刻眷戀。

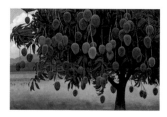

圖103
靈山幽居　2011　油彩·畫布

　　幽居一直是畫家的夢想之一,此作藉朋友的山居一償宿願,單純的表現山色之美,遠山層巒疊翠,樹林鬱鬱蔥蔥,簡筆畫出居中的房子,其中暗藏一雙窺奇的眼睛。

圖104
臺灣女兒獻上世界第一美味的愛文種芒果　2012　油彩·畫布

　　題目說明了一切,此時畫家對果樹的注意力,已經從木瓜延伸到芒果及其他,然而依然沿襲一貫誇飾手法,詮釋他對自然的獨門解讀,畫中人跟景物色彩高度協調,呈現夢幻般的唯美,現實與理想合一。

圖105
臺灣神木林的風雲歲月　2012　油彩·畫布

　　畫面枝葉茂密,大異於早期作品的枯木意象,呈現截然不同的視野與思維。以仰角刻劃高大挺拔的神木軀幹,強調其雄偉、不可侵犯的氣勢,在層層枝葉與陰影下的青苔等細節襯托下,整體氣氛莊嚴華美,居中於林木間隙遠眺天際,雲海景致又有令人意外的開展。

圖106
幽谷居士　2012　油彩·畫布

　　為了烘托水色空靈,顯現其透明度與深度,畫家花了許多心血去營造空寂的意境,並且產生奇妙的效果,做為舞臺主角的巨石,讓四周顯得空曠疏闊,整體溪石的分合結構使畫面充滿張力,是此作別有一番氣象的關鍵。

圖107
國鳥駕到　2012　油彩·畫布

　　藍鵲是畫家最喜歡的鳥類之
一，他說：「藍鵲的翅膀一張
開來，就是一幅美麗的畫
面。」欲來吃木瓜的藍鵲，與
畫家似乎是嚮往天賜美味的相
知，用「駕到」來迎接藍鵲的
出現，則是畫家對知己的幽
默。

圖108
清溪幽谷　2014　油彩·畫布

　　此作最特別的是，表現出溪
石在陽光下的溫度，其他如空
間的營造，石頭的推移，都經
過巧妙的安排與技巧的淬鍊，
畫家此時以心為主導，所畫已
非眼中之物。

圖109
野蓮霧　2014　油彩·畫布

　　看似突兀的構圖，大膽又潑
辣，花瓣一般的野生蓮霧，在
陽光下恣意生長。完成取景之
後，畫家也趁機品嚐了一番樹
頭鮮味。其實剛好入口的小蓮
霧入畫後被放大了，這也是創
作者的特權吧。

圖110
南國芭蕉王　2015　油彩·畫布

　　芭蕉在此不僅是大自然美好的結晶，也是充滿生命力的臺灣象徵。此
作主次關係複雜，色彩視覺衝擊強烈，是畫家想要表現的大塊文章，全
景戲劇性的設定，彩度和明度的靈活控制，以及光線的趣味與偶然，都
是貫穿畫面的動人旋律。

圖111
幽寂的山徑　2015　油彩·畫布

　　一條無名道路，不知通往何
方，山的後面有一朵白雲，可能是
象徵希望。畫家經常以孤獨自況，
又以不畏寂寞、不同流俗自居，景
色既是心靈的寫照，也寄寓了創作
者必經的歷程。

圖112
逆光色感律動中的木瓜樹　2015　油彩·畫布

　　從命題的細膩即可看出畫家的
投入，此作以逆光的角度，仰角取
景，彰顯木瓜強大的生命力，開枝
散葉的木瓜樹榮枯互見，與陽光交
錯而成一片迷離色彩，游移其間的
生動光影閃閃爍爍，耳邊似乎傳來
悅耳的韻律。

圖113
閃爍奇光異彩的溪石　2015　油彩·畫布

　　此作構圖、色彩有別於同系
列，疏淡之感另有一番意境，溪
流清澈明亮，閃爍奇光異彩，乍
看水天一色，實則色彩瞬間萬
幻，整體變化細緻，氣氛寧靜和
諧。

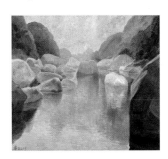

圖114
深山野宴　2015　油彩·畫布

　　深山裡面木瓜成熟欲滴，此刻
無人打擾，只有鳥兒吃得開心，
牠們無牽無掛飽餐一頓就飛走
了，激起了畫家的憐愛與童心。
此作以木瓜樹為主角，透過戲劇
性的透視營造出如舞臺般的層次
感，近景、遠景猶如劇中角色各
有擔當，盡情詮釋大自然的蘊藏
豐饒與無私分享。

圖115
湖中孤客　2015　油彩·畫布

　　白鷺鷥棲息湖心，享受孤寂帶來
的寧靜，山光水色朝暉夕陰，竟無
一絲雜音，白鷺鷥的一呼一吸，似
乎是天地間唯一的動靜。

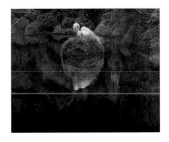

圖116 ────────────
木瓜　2016　油彩・畫布

　　晨光裡的木瓜樹，藍鵲悠然來棲。在各色熟悉的水果中，畫家最鍾情於木瓜，木瓜生命力強大，對土壤不甚苛求，幾乎遍地都能生長，感覺就像天賜的禮物，加上有國鳥之稱的藍鵲相襯，令人頓生景仰。

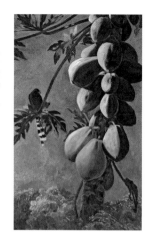

圖117 ────────────
抱貓的歐瑪　2016　油彩・畫布

　　歐瑪是苗栗泰安鄉泰雅族的編織藝術家，原名尤瑪・達陸，2016年獲文化部授予「重要傳統藝術保存者」又稱「人間國寶」的殊榮，畫家以這位可敬可愛的女性為原型禮讚人間美好。此作莊嚴又不失趣味，一人一貓的氣場非常強大，背景層巒如洗，白雲間紫氣繚繞，畫中健碩純樸的歐瑪抱著豐滿俊俏的大貓，在彼此心目中是互相尊重關愛的寶貴生命，猶如理想的眾生縮影。

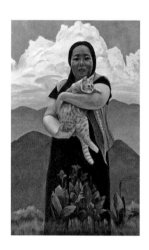

圖118 ────────────
波光粼粼紋身溪床　2016　油彩・畫布

　　正午時分，陽光照在水面上，水紋游移映在溪床，畫家說：「這些線條、這些紋路的本身都在石頭上面，都在溪床上面，留下很多非常有趣的圖案。」他心領神會，重現大自然光影的微妙變化。對他而言，創作是心靈的溝通，也是和宇宙的對話，並非外在的複製。

圖119 ────────────
靜然的溪谷　2016　油彩・畫布

　　沒有風的山谷，巨大的溪石與湖面的波光幻影也默然無聲，只隱約聽聞蟲鳴鳥叫。「靜」在這個充滿紛擾的時代是心靈最奢侈的慰藉。風靜，溪靜，天地俱靜，是畫家內在的嚮往與追求。

圖120 ────────────
豔陽高照　2016　油彩・畫布

　　日本旅途所見，畫家身心舒暢，欣賞著沿途的五色山林，團簇渲染般的秋葉如彩雲霓裳，迎風搖曳，好不怡然。

圖121 ────────────
三朵大香花　2017　油彩・畫布

　　畫家不常以花卉入畫，此作特寫三朵大花近景，筆觸活潑，用色自由，作品命題令人莞爾，應是偶然興到，逸筆幽秀之作。

圖122 ────────────
月光的幽客　2017　油彩・畫布

　　月光下神情怔忡的貓頭鷹，觀之引人入勝，是畫家自認的滿意之作，充滿童趣的畫面，細節不甚講究，關鍵全在意境。

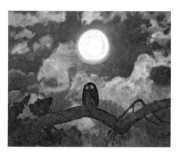

圖123 ────────────
白鷺鷥　2017　油彩・畫布

　　水邊覓食的白鷺鷥，襯托四周織錦般的綠意，在畫面上呈現出誇張的對比，四周一片豐饒景象表現對完滿與恆久期待，以及畫家傾注於鷺鷥獨特的寵愛。

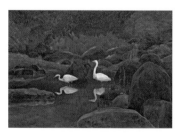

圖124 ────────────
青天白日下的木瓜　2017　油彩・畫布

　　熱愛描繪木瓜樹的畫家，沉浸於戲劇性的視覺效果，以逆光取景，完成此一符號化的作品。野生木瓜樹宛如天賜恩典，在陽光的輝映下，呈現尊貴的容顏。

圖125
幽徑獨行　2017　油彩・畫布

　　一人野外踽踽而行，右邊橫出畫面的蜿蜒枝幹有暗示前導的作用，前景空曠明朗，儘管是一條無名之路，必定也有人在前方走過，此作或許是畫家的自勵或心靈寫照。

圖126
晨曦山景　2017　油彩・畫布

　　此作暗藏玄機，光線交錯的山景中，本來想在天空畫一隻老鷹，畫家在野外見過此景，一直想移置畫中，畫著畫著……，後來竟覺得老鷹多餘，不如保持畫面上空曠的靈性氣氛，於是又任性地讓老鷹飛走了。

圖127
黃琬玲　2017　油彩・畫布

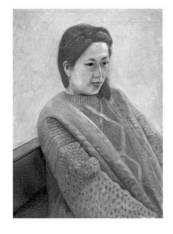

　　畫中人是一位正在跟病情搏鬥的堅強女性，也是畫家的學生。此作下筆謹慎，用色節制而溫暖，樸素的寫實手法，平靜的氛圍裡，人物雙眼特別有神，深刻寄託一份身為師長的鼓勵。

圖128
溪石澗的泉湧（一）　2017　油彩・畫布

　　此作生動表現出水流的速度感與乾淨感，偏僻山野，湧泉如此清澈，音樂般的節奏，微濕的空氣，在石與石之間湧動微妙的氣流充盈畫面，動靜之間，蘊藏著強大的能量。

圖129
溪石澗的泉湧（二）　2017　油彩・畫布

　　參見2017〈溪石澗的泉湧（一）〉。

圖130
激流　2017　油彩・畫布

　　此作對於空間感、時間感的詮釋非常精彩，尤其是畫家成熟掌握水流動態與力量的表現令人讚嘆，這是一幅既寫實又寫意的作品。在畫家的內心深處，「激流」是他身處驚濤駭浪時代的象徵，衝擊他的心路歷程、開拓他的靈性格局，讓他即使在有限時空裡，也要將潛藏在魂魄深處的生命力透過創作激盪出來。

圖131
獨行風韻　2017　油彩・畫布

　　乍看是有些突兀的花心特寫，但筆觸飽含力道，細節富於變化，值得仔細欣賞，可以理解為一朵花就是一個微觀世界，一朵花也可能是千萬化身。

圖132
鷹棲古木　2017　油彩・畫布

　　畫家一直有畫老鷹的念頭，終於在此際完成。月下蒼鷹來棲，以大樹的樹梢為舞臺，刻意彰顯其位置高度，又以狹長的畫幅強調此一特點，此作有想像的成分，具有裝飾性，畫中之鷹尚神形，不受寫實的局限，重點在表達理想化的造境。

圖133

一條清水溪的故事　2018　油彩‧畫布

　　畫幅巨大的〈一條清水溪的故事〉由九幅320號的畫布構成，畫花蓮慕谷慕魚下游的清水溪，水面青綠白黑，石上縠紋璧影，氣勢極其恢宏，可以說是集畫家長期觀察、描繪臺灣山水之大成。他說挑戰完2880號，才悚然而驚，一個人的意志力竟是沒有底限、無法評估的。這種超大尺寸的巨作，除了證明個人的毅力之不可思議，還讓人看到一位畫家如何堅持一再超越自己。

圖134

受大地祝福的山　2018　油彩‧畫布

　　〈受大地祝福的山〉是畫家自己十分滿意的作品，如同作品名稱，創作者落筆之時滿懷神聖的期許。畫中雨霽天青，山受到彩虹的祝福，巔峰處太陽金光透亮，宛若神仙所在。主題之外，四周群山雄峙，層次分明，山體以弧線推進，擁簇著天上彩虹。全作虛實之間含有主次、藏露、開合、動靜等關係的對比與協調，詩意之境難掩霸氣。

圖135

逆流衝刺的鮭魚　2018　油彩‧畫布

　　此作在逆流中衝刺而上的鮭魚，看起來就像在飛躍一樣，蒼天、雲朵與激流，襯托其生命的壯麗。鮭魚在淡水裡出生，之後游到海洋，憑藉太陽和地球磁場的引導，成熟後會克服萬難游回最初的出生地進行繁殖，待完成生命最神聖的任務之後死去，奇妙而壯烈的歷程，讓畫家深受感動，從中寄予對母土的澎湃激情。

圖136

金秋森林　2019　油彩‧畫布

　　畫家用凝練的筆法，把金秋時節紅黃相間的景色盡情揮灑，全作以暖色調呈現，卻予人清爽之感，恰當地詮釋出季節特徵，整體氣氛清曠幽遠，尤其是枝葉恣肆飄逸，迎風微漾，遠望如金色煙霧，有瀟灑出塵之感。

圖137

炎夏山景　2019　油彩‧畫布

　　遠處山坡林木蓊鬱，近景大樹簇生其間，貫穿畫面的溪流筆觸相對簡潔，瀰漫一股清涼氣息，全作構景飽滿平正，疏密有度，呈現幽寂清雅的氣氛。

圖138

山泉　2020　油彩‧畫布

　　畫中山石蒼勁樸拙，乍看渾然一色，但仍有深淺、明暗及色彩對比等細緻變化，尤其是向陽面厚重的大石對稱溪流明快的動態，戲劇效果強烈，渾厚與清秀兼有。

圖139

木瓜葉爭艷　2020　油彩‧畫布

　　此作構圖緊湊，穿插疏密虛實，層層疊疊，呈現一處詭譎野逸的景色，木瓜葉氤氳處一貓獨坐，平添幾分空靈之氣，是畫家難得表現閒散逸趣的作品。

圖140

炎陽高照的木瓜光影　2020　油彩‧畫布

　　此作初看似乎平淡，平鋪直敘的構圖與配色，大有別於從前，此時也許畫家有意表現「寄至味於淡泊」的旨趣。

圖141

綠葉共擁孤芳自賞的紅花　2020　油彩‧畫布

　　自在塗染，綠葉襯托獨秀一時的香花，呈現天真的意態。

圖142

魔法森林　2020　油彩‧畫布

　　畫家棄繁就簡，畫出一片霧氣瀰漫的山林，此作用色秀潤融合，層次分明細節富於變化，遠望水色淋漓間蒼茫一片，彷彿定格於神話故事一景，大自然的剎那幻化，猶如魔法。

水彩作品文字解說

圖143
善導寺　1964　水彩・紙

月下參拜的情境，具有濃厚宗教氛圍，也是永恆的命題，此作歷經時間淬鍊依然經得起考驗，惟畫家感慨此景已不復存在。

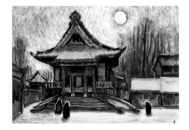

圖144
道　1968　水彩・紙

此作是畫家陰森心情的抒發，回憶母親過世的情節，以及人生總總不如意，但是生命總要尋找出口。

圖145
夢境中的白馬 II　1981　水彩・紙

畫家沈溺心靈的探索，畫面中滲透著感傷與神祕色彩，類似風格一直延續到他早期的油畫創作。

圖146
樹蔭下　1981　水彩・紙

此時水彩技法洗鍊，幾株大樹筆法酣暢淋漓，樹蔭下的牛，吸引了畫家的注意力，畫中刻意安排牛隻在戶外休憩，是同理心使然。

圖147
西班牙晨霧　1981　水彩・紙

畫家初到西班牙之始，非常著迷於四季的變化，此作畫冬季的清晨，路燈猶亮，迎著薄霧而行的路人欲往何處？未知當下心情。

圖148
老樹　1983　水彩・紙

此作風格已經有所突破，老樹張揚迷離，氣氛清奇，濃蔭如華蓋，佔滿整個畫面，蔚為壯觀，畫家有了新的體悟。

圖149
晨霧　1983　水彩・紙

晨霧中的老人，獨行於樹蔭婆娑下，似乎無悲無喜，從容不迫……。此作水分控制成熟，暈染的運用技巧超越以往，富有東方情懷。

圖150
透光的樹林　1983　水彩・紙

此作深具裝飾性，又饒富韻律，逆光的樹林，異常華麗而且極富立體感，是畫家對光影表現的新探勘。

圖151
黃葉林　1983　水彩・紙

畫家在西班牙所見，他說當地植物的顏色總是呼應季節變化，說來就來，風景也應時而生。

圖152 ─────────
鳳凰花開的季節　1983　水彩・紙

　此作構圖清逸，取景大異於一般繁花滿樹，低頭尋聲，樹蔭下有群鴿覓食，灰鴿穩重優雅的顏色，巧妙平衡了上方紅花綠葉的濃墨重彩，畫家以酣恣淋漓的寫意筆法，記一季風華。

圖153 ─────────
池邊老樹　1984　水彩・紙

　老樹在靜穆中，散發夢幻氣息，佇立池邊，觀世態變化，此作雖為寫景，實為反應畫家內在的本質。

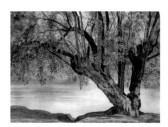

圖154 ─────────
林蔭山徑　1984　水彩・紙

　此作充分表現畫家對水彩渲染技法的掌握，在打溼的紙上做出朦朧、滲透、淋漓各種意趣，畫出林蔭間游移的陽光，映照著雨後潮濕的小徑。

圖155 ─────────
幽徑　1984　水彩・紙

　畫家經常以林木為水彩的主題，以各種技法表現著鬱夢幻的情境，此作在大量的暗面中，以強烈的對比畫出陽光照進林蔭的瞬間。

圖156 ─────────
深秋　1984　水彩・紙

　畫家喜歡四季分明植物報信的感覺，尤其是秋風颯颯，身心隨之泛起涼意的剎那，特別令人浮想連翩，這幅彷彿應聲召喚而來秋景，與其說是寫景不如說是心情的寫意。

圖157 ─────────
枝葉扶疏　1985　水彩・紙

　畫家無疑從渲染中得到技巧成熟帶來的快感，也是創作者特有的慰藉，從中獲得巨大自我滿足只有過來人知曉，可喜的是作品並沒有因此產生自滿的習氣。

圖158 ─────────
夏日叢林　1985　水彩・紙

　瀟灑恣意的構圖和設色，呈現畫家心中的一片淨土，盛夏特有的生命力量，叢林在此獲得充分滋養且盡情釋放。

圖159 ─────────
溪畔　1985　水彩・紙

　畫家早在油畫的濁水溪系列之前，就已經把視線停駐在本土的溪流了，此作星羅棋布的溪石，竟像命運埋藏的種子，悄悄等待命中注定榮耀的一刻。

圖160 ─────────
獨姿　1985　水彩・紙

　樹木一直是畫家深感興趣的題材，此一時期，畫法以渲染為主，此作古樹亭亭而獨芳，濃淡遠近與背景渾然一體，表現其高情逸態，卓然不群的審美趣味。

圖161
郊遊　1986　水彩・紙

　　此作畫家以妻子為主題,畫面
澄淨明亮,構圖平穩安適,人物
迎面而來……,儘管在林蔭間隱
隱錯錯的光影下,面目不甚清
楚,但從樹葉縫隙中穿透的光
線,依然可以感覺到畫面的溫
度,與其中洋溢的幸福。

圖162
山路　1986　水彩・紙

　　深深淺淺的叢林,用色層次分
明,溼潤得宜,表現其蓊鬱濃
密,主題的山路卻以留白處理,
於樹林間顯得通透,又具有引導
性,這是畫家從心境運化而出的
風景。

圖163
密林光影　1986　水彩・紙

　　畫家擅長林間光影的表達,巧
妙融合各種水彩技法,呈現明
暗、虛實、冷暖對照之美。

圖164
蔭　1986　水彩・紙

　　畫面上大片渲染、賦彩加上墨
色線條的樹蔭層次分明,表現出
空氣中微涼的濕度,既唯美又陰
鬱。

圖165
阿根廷牧人　1987　水彩・紙

　　旅途所見,畫家受鮮明的異
國趣味吸引,加上對基層生活
的感慨,隨筆畫下即景。

圖166
勁草　1988　水彩・紙

　　一片野草橫跨畫面,株株纖
細的草根線條充滿力道,屹立
荒郊臨風綽約,草叢間彷彿窸
窣有聲,全作在層次豐富的淡
金色鋪陳之下,隱隱散發無形
的能量。

圖167
逆游　2001　水彩・紙

　　此作可以說是畫家為日後以
鮭魚為主題系列油畫大作的準
備,小品色彩樸雅,落筆厚
重,簡潔之外蘊藏雄渾大氣,
這是經過深刻的觀察所致。

圖168
石斑魚　2003　水彩・紙

　　畫家對畫魚的興致一發不可
收拾,而且畫的是活魚,此作
水彩用色濃淡自如,線條收放
輕重得宜,對動態的掌握也愈
驅生動,頗有傳統水墨畫的意
趣。

年　表
Chronology Tables

年代	林惺嶽生平	國內藝壇	國外藝壇	一般記事（國內、國外）
1939	・誕生於臺中市。出生前，曾留學日本研究雕塑創作的父親林坤明病逝，得年僅二十六歲。	・立石鐵臣參展國會畫並返臺定居。 ・楊三郎〈夏之海邊〉、〈秋客〉參展東京聖戰美術展。 ・李梅樹〈紅衣〉入選第3屆文展。 ・陳德旺〈競馬場風雲〉入選第二屆「府展」。 ・藍蔭鼎〈市場〉入選一水會展。 ・林之助自帝國美術學校畢業。	・日本陸軍美術協會、美術文化協會創立。 ・岡田三郎助、材上華岳、野田英夫去世。 ・朝鮮總督府美術館竣工。	・第二次世界大戰爆發。 ・《臺灣教育沿革誌》創刊。 ・總督府推行治臺三政策：皇民化、工業化與南進。
1940	・真母葉彩雲因備受親族欺凌，帶著孩子林巨嶽（兄）、林惺嶽（弟）回娘家定居。林惺嶽幼年時期在外祖父的溫馨大家庭度過。	・廖德政入東京美術學校油畫科，林顯模入川端畫學校。 ・鹽月桃甫、郭雪湖個展。 ・創元會（洋畫）第一回例展於臺北。 ・第六屆臺陽展增設東洋畫部。 ・陳德旺〈水邊〉入選第3屆「府展」。 ・行動美術會改名「臺灣造型美術協會」。 ・顏雲連赴上海，入日中美術研究所。 ・陳德旺返臺定居。 ・蘇聯莫斯科東方文化博物館舉辦「中國戰時藝術展覽會」。	・日本紀元二千六百年奉祝美術展舉行、各團體參加。 ・正倉院御物展開幕。 ・水彩連盟、創元會組成。 ・川合玉堂受文化勳章。 ・正植彥、長谷川利行歿。 ・保羅・克利去世。 ・勒澤、蒙德利安到紐約。	・日德義三國同盟成立。 ・臺灣戶口規則修改，並公布臺籍民改日姓。 ・西川滿等人組「臺灣文藝家協會」並發行《文藝臺灣》、《臺灣藝術》創刊名促進綱要。
1943	・為躲避美軍轟炸機攻擊，母子三人被外祖父安排到臺中縣車籠埔山避居。	・倪蔣懷、黃清埕去世。 ・王白淵出獄。 ・美術奉公會成立，辦戰爭漫畫展。 ・第九屆臺陽展特別舉辦呂鐵州遺作展。 ・蔡草如入川端畫學校。 ・劉啟祥〈野良〉、〈收穫〉入選二科會。 ・劉啟祥獲第三十回二科賞，成為會友。 ・府展第六屆（最後）展出。 ・許武勇入選第13回獨立展。 ・李石樵獲文展無鑑查資格。	・日本美術報會、日本美術及工業統制協會組成。 ・伊東忠太、和田英作受文化勳章。 ・藤島武二、中村不折、島田墨仙去世。 ・莫里斯・托尼去世。 ・傑克森・帕洛克紐約首展。	・《文藝臺灣》、《臺灣文學》停刊。
1944	・母親不幸染上惡性瘧疾，隻身回臺中診治，不久病逝。自此林惺嶽成為失去雙親的孤兒。	・金潤作返臺定居。 ・府展停辦。	・二科會等解散。 ・文部省戰時特別展。 ・荒木十畝去世。 ・康丁斯基、孟克、蒙德利安去世。	・臺灣文學奉公會發行《臺灣文藝》。 ・全島六報統合為臺灣新報。
1945	・被收養在二伯父家。	・展覽活動暫停。 ・臺灣文化協進會成立。	・「五月沙龍」首展於巴黎舉行。 ・日本「二科會」重組，成為因大戰而終止的美術團體中，第一個復出者。	・德國、日本投降，二次大戰結束。 ・10月25日臺灣光復。
1946	・進入國小就讀。該年底被徵調到海外當日本兵的大伯父回臺。	・莊世和自日返臺。 ・陳澄波膺選為第1屆參議會議員。並正式向中國國民黨臺灣省黨部申請入黨。為全省畫家中第一位國民黨員。 ・陳夏雨以〈裸女之一〉參展第1屆展，陳進以作品〈繡裙〉入選此展。 ・戰後臺灣第1屆全省美展於臺北市中山堂正式揭幕。	・畢卡索創作巨型壁畫〈生之歡愉〉。 ・亨利摩爾在紐約近代美術館舉行回顧展，美國建築設計家華特展示螺旋型美術館設計模型，該館名為古根漢美術館。 ・路西歐、封答那發表「白色宣言」。 ・拉哲羅・莫侯利－那基在芝加哥形成「新包浩斯」學派，於美國去世。 ・日本文展改稱「日本美術展」（日展）。	・聯合國安理會成立，中國為常任理事國之一。 ・臺灣全省參議員選舉。 ・國民政府還都南京。 ・臺灣各報廢除日文版。 ・國民政府主席蔣中正偕夫人抵臺巡視。 ・臺南發生大地震。 ・國民大會通過中華民國憲法。
1948	・大伯父、二伯父正式分家，乃與哥哥分離，改被收養在大伯父家。	・第3屆全省美展與臺灣省博覽會在總統府（日據時代的總督府）合併舉行展覽。 ・臺陽美術協會東山再起，舉行戰後首次展覽。 ・《郭柏川返臺首次個展》於臺北中山堂舉行，展出四十幅北平故都風景。 ・馬壽華（時任臺灣省物資調節委員兼財政廳長）擔任全省美展評審委員。 ・青雲美展展覽會由金潤作、許深淵、呂基正、黃鷗波等籌創。 ・席德進來臺，任教於嘉義中學。	・「眼鏡蛇藝術群」成立於法國巴黎。 ・出生於亞美尼亞的美國藝術家艾敘利・高爾基於畫室自殺。 ・杜布菲在巴黎成立「樸素藝術」團體。 ・義大利威尼斯雙年展頒發大獎推崇本世紀的偉大藝術家喬治・布拉克。 ・法國藝術家喬治・盧奧與畫商遺屬長年官司勝訴，獲得對他認為尚未完成的作品的處理權，他公開焚毀三百一十五件他認為不允許存在的作品。	・第1屆立法委員選舉。 ・第1屆國民大會南京開幕。 ・蔣中正、李宗仁當選憲後中華民國第1任總統、副總統。 ・臺灣省通志館成立（為臺灣省文獻會之前身）由林獻堂任館長。 ・中美簽約合作成立「農村復興委員會」，蔣夢麟任主任委員。 ・甘地遇刺身亡。 ・蘇俄封鎖西柏林，美、英、法發動大規模空軍突破封鎖，國際冷戰開始。 ・國際法庭東京審判宣判。 ・以色列建國。 ・第14屆奧運於倫敦舉行。 ・朝鮮以北緯三十八度為界，劃分為南、北韓。 ・大戰後第一次中東軍事衝突。 ・聯合國大會通過世界人權宣言。
1951	・大伯父經商失敗，經濟窘困；為繼續上學，進入美國基督教兒童福利基金會創辦的孤兒院：光音愛兒園。	・顏水龍受聘為省政府建設廳技術顧問，專門輔導手工業者。 ・郭柏川個展於臺北市中山堂，展出作品三十二幅。 ・廿世紀社邀集大陸來臺名家舉行藝術座談會討論「中國畫與日本畫的區別」。 ・教育廳創辦《臺灣全省學生美展》。 ・政治作戰學校成立，設置藝術學系。 ・朱德群、劉獅、李仲生、趙春翔、林聖揚等在臺北市中山堂舉行「現代畫聯展」。	・畢卡索因受韓戰刺激，發憤創作〈韓戰的屠殺〉。 ・雕塑家柴金於荷蘭鹿特丹創作〈被破壞的都市之紀念碑〉。 ・巴西舉辦第1屆聖保羅雙年展。 ・義大利羅馬、米蘭兩地均舉行賈可莫・巴拉的回顧展。 ・法國藝術家及理論家喬治・馬修提出「記號」在繪畫中的重要性將超過內容意義的理論。	・臺灣省政府通過實施土地改革、立法院通過三七五減租條例、行政院通過臺灣省公地放領辦法。 ・省教育廳規定嚴禁以日語及方言教學。 ・臺灣發生大地震。 ・立法院通過兵役法。 ・美國軍事援華顧問團在臺北成立。 ・聯合國大會通過對中共、北韓實施戰略禁運。 ・四十九國於舊金山和會簽訂對日和約，中華民國未被列入簽字國。
1953	・考上臺灣省立臺中第一中學。在學校圖書館閱讀有關二戰及美蘇冷戰資料，深受啟發。	・第8屆全省美展臺北市綜合大樓舉行。 ・廖繼春在臺北市中山堂舉行個展。 ・劉啟祥等成立「高雄美術研究會」。	・畢卡索創作〈史達林畫像〉。 ・法國畫家布拉克完成羅浮宮天花板上的巨型壁畫〈鳥〉。 ・莫斯・基斯去世。 ・日本The Asahi Halt of Kobe展出第一次日本當代藝術作品。	・臺灣實施耕者有其田及四年經濟計畫。 ・《自由中國》連載殷海光譯海耶克〈到奴役之路〉。 ・美國恢復駐華大使館，副總統尼克森訪臺。 ・史達林去世。 ・韓戰結束。
1957	・離開孤兒院，先後居住在二伯父、阿姨家繼續高中學業，課餘拜楊啟東為師，研究水彩風景寫生，並參加中部美展。	・「五月畫會」與「東方畫會」成立，並分別舉行第1屆畫會展覽。 ・國立臺灣藝術館畫廊成立。 ・國立藝術專科學校設立美術工藝科。 ・第12屆全省美展移至臺中舉行。 ・雕塑家王水河應臺中市府之邀，在臺中公園大門口製作抽象造形的景觀雕塑，後因省主席周至柔無法接受，臺中市政當局即斷然予以敲毀，引起文評抨擊。	・建築家兼雕塑家布朗庫西去世。 ・美國藝術家艾德・蘭哈特提出他的「為新學院的十二條例」。 ・美國紐約古各漢美術館展出傑克・維斯和馬塞・杜象三兄弟的聯展。 ・紐約現代美術館展出畢卡索的繪畫。	・臺灣民眾不滿美軍法庭判決劉自然的美軍士官無罪，攻擊美國大使館及美國新聞處。 ・臺塑於高雄開工，帶引臺灣進入塑膠時代。 ・《文星》雜誌創刊。 ・楊振寧、李政道獲諾貝爾獎。 ・西歐六國簽署歐洲共同市場及歐洲原子能共同組織。 ・蘇俄發射人類史上第一個人造衛星「史潑特尼克號」。

年代	林惺嶽生平	國內藝壇	國外藝壇	一般記事（國內、國外）
1960	·畢業於省立臺中第一中學，同年大專聯考中落第。	·由余夢燕任發行人的《美術雜誌》創刊出版。 ·廖修平等成立今日畫會。	·美國普普藝術崛起。 ·法國前衛藝術家克萊因開創「活畫筆」作畫。 ·皮耶·瑞斯坦尼在米蘭發表「新寫實主義」宣言。	·國民大會三讀通過修改「動員戡亂時期臨時條款」。 ·蔣介石、陳誠當選第三任總統、副總統。 ·雷震「涉嫌叛亂」被捕。 ·臺灣省東西橫貫公路竣工。
1961	·以第一志願考上省立臺灣師範大學藝術系。	·東海大學教授徐復觀發表〈現代藝術的歸趨〉一文嚴厲批評現代藝術，激起「五月畫會」的劉國松為之反駁，引發論戰。 ·臺灣第一位專業模特兒林絲緞在其畫室舉行第1屆人體畫展，展出五十多位畫家以林絲緞為模特兒的一五〇幅作品。 ·國立藝術學校成立美術系。 ·何文杞等於屏東縣成立「新造形美術協會」。 ·中國文藝協會舉辦「現代藝術研究座談」。 ·劉國松受聘於臺北市中山堂開始「現代畫家具象展」。	·妮姬·德·聖法爾以及羅伯特·勞生柏、尚·丁格力、賴利·里弗斯以來福槍射擊妮姬的一張繪畫，從波拉克的「行動繪畫」再進一步成為「來福槍擊繪畫」。 ·羅伊·李奇登斯坦畫〈看米老鼠〉轉用卡通圖樣繪畫。 ·紐約現代美術館展出「集合藝術」。 ·美國的素人藝術家「摩西祖母」去世。 ·曼·雷獲頒威尼斯雙年展攝影大獎。 ·約瑟夫·波依斯受聘為杜塞道夫藝術學院雕塑教授。	·中央銀行復業。 ·清華大學完成我國第一座核子反應器裝置。 ·雲林縣議員蘇東啟夫婦涉嫌叛亂被捕，同案牽連三百多人。 ·胡適在亞東區科學教育會議演講「科學發展所需要的社會改革」。 ·行政院通過第三期四年經建計畫。 ·蘇俄首先發射「東方號」太空船，將人送入地球太空軌道。 ·德國東西柏林間的圍牆興建。 ·美國派軍事顧問前往越南。
1965	·自省立臺灣師範大學藝術系畢業，獲系展水彩組第一名。	·故宮博物院遷至外雙溪並開始公開展覽。 ·私立臺灣家政專科學校成立美術工藝科。 ·中華民國中山學術文化基金會成立。 ·劉國松著論《中國現代畫的路》出版。	·超現實主義畫家達利完成晚年大作〈Per-pignan車站〉。 ·歐普藝術在美國造成流行。 ·巴西聖保羅雙年展以超現實主義為主題。	·美國對華經援結束。 ·臺灣南部最大水利工程白河水庫竣工。 ·美國介入越戰。 ·英國政治家邱吉爾病逝。 ·馬可仕就任菲律賓總統。
1967	·退役後任教於嘉義協同中學，並潛心研究油畫創作。	·師大藝術系改為美術系。 ·「文星藝廊」開幕。 ·何懷碩等發起成立「中國現代水墨畫學會」。 ·《設計家》雜誌創刊，首先將「包浩斯」概念介紹進臺灣。	·超現實主義畫家馬格利特去世。 ·貧窮藝術出現。 ·地景藝術產生。 ·法國巴黎市立現代美術館首次展出動力藝術「光的動力」。 ·女雕塑家路意絲·納薇爾遜在紐約惠特尼美術館舉行回顧展。 ·美國古根漢美術館舉辦約瑟夫·柯尼爾回顧展。	·總統明令設置動員戡亂時期國家安全會議。 ·臺北市正式改制直轄市。 ·中國河北周口店發現中國猿人頭蓋骨化石。 ·美軍參加越戰人數超過韓戰；英國哲學家羅素發起「審判越南戰犯」，判美國有罪；美國各地興起反越戰聲浪。 ·以色列與阿拉伯國家的「六日戰爭」爆發。 ·南非施行人類史上第一次心臟移植手術。
1969	·於臺中美文化經濟協會舉辦首次油畫個展，展品呈現超現實主義風格。	·「畫外畫會」舉行第三次年度展。	·美國畫家安迪·沃荷開拓多媒體人像畫作。 ·歐普藝術家瓦沙雷在匈牙利布達佩斯舉行展覽。 ·漢斯·哈同在法國國立現代美術館展出。 ·日本發生學生、年輕藝術家群起反對現有美術團體及展覽會的風潮。	·金龍少年棒球隊勇奪世界冠軍。 ·中、俄邊境爆發珍寶島衝突事件。 ·美國太空船阿波羅十一號載人登陸月球。 ·巴解組織選出阿拉法特為議長。 ·以色列總理梅爾夫人組新內閣。 ·艾森豪去世。 ·戴高樂下臺，龐畢度當選法國總統。
1972	·在股張蘭熙女士資助下，參加中華民國藝術代表團赴日考察訪問。	·王秀雄等成立「中華民國美術教育學會」。 ·謝文昌等成立「藝術家俱樂部」於臺中。	·法國抽象畫家蘇拉琦在美國舉行回顧展。 ·克利斯多完成他的〈峽谷布幕〉。 ·金寶美術館在德州福特·渥斯揭幕。 ·法國巴黎大皇宮展出「72年的或當代藝術」，開幕前爭端迭起。 ·第5屆「文件展」在德國卡塞爾舉行。	·蔣經國接掌行政院，謝東閔臺灣省主席。 ·國父紀念館落成。 ·中日斷交。 ·南橫通車。 ·美國大舉轟炸北越。 ·美國將琉球（包括釣魚臺）施政權歸還日本，成立沖繩縣。
1975	·應臺灣省立博物館之邀，舉行個展。 ·赴西班牙留學，進入馬德里San Fernando藝術學院就讀，發現該校程度不理想，乃決定以西班牙當作一所大學來上課，開始畫遊之旅。	·藝術家雜誌創刊。 ·「中西名畫展」於國立歷史博物館開幕。 ·國家文藝獎開始接受推薦。 ·光復書局出版「世界美術館」全集。 ·楊興生創辦「龍門畫廊」。 ·師大美術系教授孫多慈去世。	·美國普普藝術家李奇登斯坦在巴黎舉行回顧展。 ·紐約蘇荷區自1960年代末期開始將倉庫改成畫廊，形成新的藝術中心。 ·壁畫在紐約、舊金山、洛杉磯蔚為流行。 ·米羅基金會在西班牙成立。 ·法國巴黎舉行「艾爾勃·馬各百紀念展」。 ·日本畫家堂本印象、棟方志功去世。	·4月5日，總統蔣中正心臟病逝去世。 ·北迴鐵路南段花蓮至新城通車。 ·「臺灣政論」創刊，黃信介任發行人。 ·中日航線正式恢復。 ·越南投降，北越進佔南越，形成海上難民潮。 ·蘇伊士運河恢復通航。 ·英國女王伊莉沙白夫婦訪日。 ·西班牙元首佛朗哥去世。
1977	·應龍門畫廊之邀，回臺舉行以西班牙樹為主題之個展。 ·認識在太陽海岸Torremonino港鎮經營餐館的水墨畫家劉昌漢，成莫逆之交。 ·參加馬德里Multitud畫廊舉辦的1977年新生代畫家聯展。	·臺南市「奇美文化基金會」成立。 ·國內第一座民間創辦的美術館——國泰美術館開幕。	·法國龐畢度藝術中心開幕。 ·法國國立當代藝術中心以馬塞·杜象作品為開幕展。 ·第6屆文件大展成為卡塞爾市全城參與的盛典。	·本土音樂活動興起。 ·彭哥、余光中抨擊鄉土文學作家，引發論戰。 ·臺灣地區五項公職選舉，演發「中壢事件」。
1978	·發起並策動西班牙與中華民國的美術交流展，四月二十日搭乘之韓航客機誤闖蘇俄國境，遭軍機攔截迫降冰湖，機上旅客被扣留俄境二天二夜，後被美國客機接載至芬蘭赫爾辛基，再搭韓航經日本東京，轉機回臺北。 ·西班牙二十世紀名家畫展一百多幅名家原作運抵臺北，在藝術家雜誌社及國泰藝術館合作主辦下隆重展出。 ·在龍門畫廊舉行個展。	·「吳三連獎基金會」成立。 ·謝里法《臺灣美術運動史》出版，藝術家發行。	·義大利·奇里訶去世。 ·柯爾達的戶外大型鋼鐵雕塑「Stabile」屹立巴黎。	·蔣經國當選第六任總統，謝東閔為副總統；李登輝為臺北市長。 ·南北高速公路全面通車。 ·中美斷交。
1979	·中美斷交。林惺嶽特前往法國Caen，考察二次大戰諾曼地登陸戰的舊戰場，撰寫〈歷史上最困難的戰爭——諾曼地登陸戰後的啟示錄〉長篇，在《聯合報》副刊連載。 ·遊歷歐洲多國，並特地到維也納貝多芬墳墓上獻花。 ·首次赴美，為了欣賞畢卡索世紀大作〈格爾尼卡〉。	·「光復前臺灣美術回顧展」在太極畫廊舉行。 ·旅美臺灣畫家謝慶德在紐約進行「自囚一年」的人體藝術創作，引起臺北藝術界的關注與議論。 ·水彩畫家藍蔭鼎去世。 ·馬芳渝等成立「臺南新象畫會」。 ·劉文煒等成立「中華水彩畫協會」。	·達利在巴黎龐畢度中心舉行回顧展。 ·女畫家設計家蘇拉沙亞·德洛內去世。 ·法國國立圖書館舉辦「趙無極回顧展」。 ·美國紐約古根漢美術館盛大展出波依斯作品。 ·法國龐畢度中心展出委內瑞拉動力藝術家蘇托作品。	·美國與中國建交。 ·行政院通過設立北美事務協調委員會。 ·美國總統簽署「臺灣關係法」。 ·中正國際機場啟用。 ·「美麗島」事件。 ·縱貫鐵路電氣化全線竣工，首座核能發電廠竣工。 ·多氯聯苯中毒事件。 ·伊朗國王巴勒維逃亡，回教領袖何梅尼控制全局。 ·以埃簽署和約。 ·七國高峰會議。 ·巴拿馬接管巴拿馬運河。 ·柴契爾夫人任英國首相。
1980	·發表《陽光季節的陰影》與《藝術家的塑像》專書。 ·「美麗島事件」爆發後，林義雄遭到滅門暗殺，有感而發撰寫了〈一千八百萬同胞〉的長文，因與邀稿人立場不盡相同而未予刊登。	·藝術家雜誌社創立五周年，刊出「臺灣古地圖」，作者為阮昌銳。 ·聯合報系推展「藝術歸鄉運動」。 ·國立藝術學院籌備處成立。 ·新象藝術中心舉辦第1屆「國際藝術節」。	·紐約近代美術館建館五十週年特舉行畢卡索大型回顧展作品。 ·巴黎龐畢度中心舉辦「1919-1939年間革命和反擊年代的寫實主義」特展。 ·日本東京西武美術館舉行「保羅·克利誕辰百年紀念特別展」。	·「美麗島事件」總指揮施明德被捕，林義雄家發生滅門血案。 ·北迴鐵路正式通車。 ·立法院通過國家賠償法。 ·收復淡水紅毛城。 ·臺灣出現罕見大乾旱。

年代	林惺嶽生平	國內藝壇	國外藝壇	一般記事（國內、國外）
1981	·應阿根廷國會圖書館邀請赴阿國首都布宜諾斯艾利斯市，在市政府文化中心舉行個展。	·席德進去世。 ·「阿波羅」、「版畫家」、「龍門」等三畫廊聯合舉辦「席德進生平傑作選展」。 ·師大美術研究所成立。 ·國立歷史博物館舉辦「畢卡索藝展」並舉辦「中日現代陶藝家作品展」。 ·印象派雷諾瓦原作抵臺在國立歷史博物館展出。	·法國第17屆「巴黎雙年展」開幕。 ·紐約「惠特尼美術館雙年展」開幕。 ·畢卡索世紀大作〈格爾尼卡〉從紐約的近代美術館返回西班牙，陳列在馬德里普拉多美術館。 ·法國市立現代美術館展出「今日德國藝術」。	·電玩風行全島，管理問題引起重視。 ·葉公超病逝。 ·華沙公約大規模演習。 ·教宗若望保祿二世遇刺。 ·英國查理王子與戴安娜結婚。 ·埃及總統沙達特遇刺身亡。
1982	·國立藝術學院成立，應聘到該校美術系任教。	·國立藝術學院開學。 ·「中國現代畫學會」成立。 ·文建會籌劃「年代展」。 ·李梅樹舉行「八十回顧展」。 ·陳庭詩等成立「現代眼畫會」。	·第7屆「文件大展」在德國舉行。 ·義大利主辦「前衛·超前衛」大展。 ·荷蘭舉行「60年至80年的態度──觀念──意象展」。 ·國際樸素藝術館在尼斯揭幕。 ·比利時畫家帕羅·德爾渥美術館成立揭幕。	·臺北市土地銀行古亭分行搶案，嫌犯李師科未及一個月被捕；世華銀行運鈔車遭劫。 ·西仕颱風豪雨成災。 ·行政院會通過設玉山、陽明山國家公園。 ·英國、阿根廷發生「福克蘭戰爭」。 ·以色列撤離西奈半島。
1983	·於春之藝廊舉行個展。	·李梅樹去世。 ·張大千去世。 ·金潤作去世。 ·臺灣作曲家江文也病逝中國。 ·臺北市立美術館開館。	·新自由形象繪畫大領國際藝壇風騷。 ·美國杜庫寧在紐約舉行回顧展。 ·龐畢度中心展出巴修斯的作品，波蘭當代藝術。 ·克里斯多在佛羅里達邁阿密畢斯凱恩灣製作「圍島」地景環境藝術。	·臺北鐵路地下化先期工程開工。 ·豐原高中禮堂崩塌。 ·大學聯招重大改革「先考試再填志願」。 ·前菲律賓參議員艾奎諾結束流亡返菲，遇刺身亡。 ·韓航客機遭蘇聯擊落。
1984	·與相識五年的魏錦秀小姐結婚。	·載有二十四箱共四百五十二件全省美展作品的馬公輪突然爆炸，全部美術作品隨船沉入海底。 ·畫家陳德旺去世。 ·畫家李仲生去世。 ·「一○一現代藝術群」成立，盧怡仲等發起的「臺北畫派」成立。 ·輔仁大學設立應用美術系。	·法國密特朗宣佈擴建羅浮宮，旅美華裔建築師貝聿銘為此擴張計畫的設計人。 ·紐約近代美術館舉辦「20世紀藝術中的原始主義：部落種族與現代的」大展。 ·香港藝術館展出「20世紀中國繪畫」。 ·德國藝術家安森·基弗在法國巴黎展出。	·諾貝爾和平獎得主德蕾莎修女訪臺。 ·臺灣對外貿易總額躍居全球第十五名。 ·勞動基準法施行細則實施。 ·我國第一試管嬰兒誕生。 ·立法院通過著作權法修正案。 ·戈巴契夫任蘇俄共黨總書記。
1985	·開始撰寫《臺灣美術運動史》（戰後篇），在《雄獅美術》連載。 ·進入玉山國家公園觀摩採景，決心回歸本土大自然，進行新的創作探索。	·臺北市立美術館代館長蘇瑞屏下令以噴漆將李再鈐原本紅色的鋼鐵雕作「低限的無限」換漆成銀色，並以粗魯動作予以搬離而引發藝術抗議風暴。 ·臺北市立美術館參加「前衛、裝置、空間」的青年藝術家張建富，引發藝術抗議風暴。 ·李仲生「現代繪畫文教基金會」成立。	·夏卡爾去世。 ·世界科學博覽會在日本筑波城揭幕。 ·法國巴黎大包紮法國新凱旋門的新橋。 ·法國哲學家、藝術理論家主選「非物質」在龐畢度中心展出，表達後現代主義觀點。 ·法國藝術家杜布菲去世。 ·「法國巴黎雙年展」。	·諾貝爾和平獎得主德蕾莎修女訪臺。 ·臺灣對外貿易總額躍居全球第十五名。 ·勞動基準法施行細則實施。 ·我國第一試管嬰兒誕生。 ·立法院通過著作權法修正案。 ·戈巴契夫任蘇俄共黨總書記。
1986	·於雄獅畫廊舉行個展。 ·針對臺北市立美術館引爆官方塗改藝術家作品顏色事件，發表批判長文刊登在《文星》復刊號。	·臺北市第1屆「畫廊博覽會」在福華沙龍舉行。 ·黃光男接掌臺北市立美術館。 ·臺北市立美術館舉辦「中國現代繪畫回顧展」及「陳進八十回顧展」。	·德國前衛藝術家波依斯去世。 ·法國巴黎、奧塞美術館開幕。 ·美國洛杉磯當代藝術熱潮：洛杉磯郡美術館「安德森館」增建落成，以及洛杉磯當代美術館（MOCA）落成開幕。 ·英國雕塑亨利·摩爾去世。	·臺灣首宗AIDS病例。 ·卡拉OK成為最受歡迎的娛樂。 ·「民主進步黨」宣布成立。 ·中美貿易談判、中美菸酒市場開放談判。 ·李遠哲獲諾貝爾化學獎。
1987	·戒嚴統治結束，應邀撰寫《臺灣美術風雲四十年》。 ·應阿根廷首都現代美術館邀請舉行個展。	·環亞藝術中心、新象畫廊、春之藝廊，先後宣佈停業。 ·陳榮發等成立「高雄市現代畫學會」。 ·行政院核准公家建築藝術基金。 ·本地畫廊紛紛推出中國畫家作品，市場掀起中國美術熱。	·國際知名的超現實主義畫家馬松去世。 ·梵谷名作〈向日葵〉（1888年作）在倫敦佳士得拍賣公司以3990萬美元賣出。 ·夏卡爾遺作在莫斯科展出。	·民進黨發起「五一九」示威行動。 ·「大家樂」賭風席捲臺灣全島。 ·翡翠水庫完工啟用。 ·中華民國紅十字會開始辦理中國探親。 ·伊朗攻擊油輪、波斯灣情勢升高。 ·紐約華爾街指數崩盤。
1988	·《藝術家》雜誌與大陸《美術》雜誌交換編輯撰稿，代表臺灣方面撰寫〈彩筆耕耘下的臺灣美術〉。 ·進入北海岸，深入玉山國家公園及臺東秀姑巒溪流域採景。	·省立美術館開館，高雄市立美術館籌備處成立。 ·北美館舉辦「後現代建築大師查理·摩爾建築展」、「克里斯多回顧展」、「李石樵回顧展」等。 ·高雄市長蘇南成擬邀俄裔雕塑家恩斯特·倪茲維斯尼為高雄市雕塑花費達五億新臺幣的「新自由男神像」，招致文化界抨擊而作罷。	·西柏林舉行波依斯回顧大展。 ·美國華盛頓畫廊展出女畫家歐姬芙的回顧展。 ·英國倫敦拍賣場創高價紀錄，畢卡索1905年粉紅時期的〈特技家的年輕小丑〉拍出3845萬元。	·蔣經國去世，李登輝繼任第七任總統。 ·開放報紙登記及增張。 ·國民黨召開十三全大會。 ·內政部受理中國親友來臺奔喪及探病。 ·兩伊停火。 ·南北韓國會會談。
1989	·六月，在《首都早報》發表〈我們必須開拓出自己的方向〉長文連載。 ·九月，撰寫〈大戰50週年記──一個臺灣人回顧二次世界大戰的歷史〉，在《首都早報》連載。	·《藝術家》刊出顏娟英撰「臺灣早期西洋美術的發展」及「十年來大陸美術動向」專輯。 ·臺大將原歷史研究所之中國藝術史組改為藝術史研究所。 ·李澤藩去世。	·達利病逝於西班牙。 ·巴黎科技博物館舉行電腦藝術大展。 ·日本舉行「東山魁夷柏林、漢堡、維也納巡迴展歸國展」。 ·貝聿銘設計的法國大羅浮宮入口金字塔廣場正式落成開放。	·涉及「二二八」事件議題的電影「悲情城市」獲威尼斯影展大獎。 ·臺北區鐵路地下化完工通車。 ·《自由雜誌》負責人鄭南榕因主張臺獨，抗拒被捕自焚身亡。 ·老布希任美國第四十一任總統。
1990	·為《藝術家》創刊十五周年主講〈主體意識的建立──臺灣美術邁向21世紀的關鍵性挑戰〉，正式提出「臺灣美術史的建構應從原住民的原始藝術講起」。 ·發表本土化觀點論述〈新潮、市場、政治〉於《藝術家》。 ·發表〈野百合的訊息──一朵藝術野花在水泥地上綻開的故事〉於《藝術家》雜誌。	·為藝術家雜誌社出版之《臺灣美術全集》撰寫〈廖繼春〉專卷。 ·在《藝術家》發表〈第一次世界大戰對臺灣美術的影響〉。	·荷蘭政府盛大舉行梵谷百年祭活動，帶動全球梵谷熱。 ·西歐藝壇掀起東歐畫家的展售熱潮。 ·日本舉辦「歐洲繪畫五百年展」展出作品皆為莫斯科普希金美術館收藏。 ·法國文化部主持的「中國明天──中國前衛藝術家的會聚」，在法國南部瓦爾省揭幕。	·中華民國代表團赴北京參加睽別廿年的亞運。 ·總統府國家統一委員會成立。 ·五輕宣布動工。 ·海峽交流基金會成立，行政院大陸委員會正式運作。
1991	·為藝術家雜誌社出版的《臺灣美術全集》撰寫〈廖繼春〉專卷。 ·在《藝術家》發表〈第一次世界大戰對臺灣美術的影響〉。	·鴻禧美術館開幕，創辦人張添根名列美國《藝術新聞》雜誌所選的世界排名前兩百的藝術收藏家。 ·紐約舉辦中國書法討論會。 ·中國龐薰琹美術館成立。 ·國立故宮舉辦中國藝術文物討論會及國立故宮文物赴美展覽。 ·楊三郎美術館成立。 ·太古佳士得首度獨立拍賣古代中國油畫。 ·立法院審查「文化藝術發展條例草案」。	·德國、荷蘭、英國舉行林布蘭特大展。 ·國際都會1991柏林國際藝術展覽。 ·羅森柏格捐贈價值十億美元的藏品給大都會美術館。 ·歐洲共同體藝術大師作品展巡迴世界。 ·馬摩丹美術館失竊的莫內〈印象·日出〉等名作失而復得。	·「閩獅」號漁船事件。 ·蘇聯共產政權瓦解。 ·波羅的海三小國獨立。 ·調查局偵辦「獨臺會案」，引發學運抗議。 ·民進黨國大黨團退出臨時會，發動「四一七」遊行，動員戡亂時期自5月1日終止。 ·財政部公布開放十五家新銀行。 ·臺塑六輕決定於雲林麥寮建廠。 ·中國組織「海峽兩岸關係協會」，兩岸關係進入新階段。
1992	·在《藝術家》發表〈《臺灣美術全集》推出的感慨與憧憬──美術全集的一小步，美術歷史的一大步〉、〈評1991年臺灣美術現象〉。	·臺北市立美術館與藝術家雜誌主辦「陳澄波作品展」。 ·藝術家出版社出版《臺灣美術全集（第一～七卷）》。 ·臺灣蘇富比公司在臺北市新光美術館舉行現代中國油畫、水彩及雕塑拍賣會，包括臺灣本土畫家作品。	·6月，第9屆文件展在德國卡塞爾舉行。 ·9月24日馬諦斯回顧展在紐約現代美術館揭幕。	·8月，中華民國宣布與南韓斷交。 ·中華民國保護智慧財產的著作權修正案通過。 ·美國總統選舉，柯林頓入主白宮。 ·資深立法委員、監察委員、國大代表及民國38年從中國來的老民代議員全部退休。

年代	林惺嶽生平	國內藝壇	國外藝壇	一般記事（國內、國外）
1993	・參與民主進步黨主辦的「1993年文化會議」，宣讀論文〈從民間力量的崛起，展望臺灣美術的未來〉。 ・高雄長谷企業在國內首座五十層摩天大廈落成，林惺嶽策劃「邁向巔峰」大展，召集國內五十五位中新生代藝術家展出二百號以上的大作，為該年藝壇盛事。林惺嶽則展出最重要代表作〈濁水溪〉。	・藝術家出版社出版《臺灣美術全集（第八～十二卷）》。 ・李石樵美術館在阿波羅大廈內設立新館。 ・李銘盛獲45屆威尼斯雙年展「開放展」邀請參加演出。 ・莫內展於國立故宮博物院舉行。 ・羅丹展於臺北市立美術館舉行。 ・夏卡爾展於國父紀念館舉行。	・奧地利畫家克林姆在瑞士蘇黎世舉辦大型回顧展。 ・佛羅倫斯古蹟區驚爆，世界最重要的美術館之一，烏非茲美術館損失慘重。	・海峽兩岸交流歷史性會議的「辜汪會談」於第三地新加坡舉行會談。 ・中國客機被劫持來臺事件，今年共發生了十起，幸未造成重大傷害。 ・臺灣有線電視法於立法院三讀通過。 ・自波斯灣戰事後，經美國斡旋，長達二十二個月談判，以巴簽署了和平協議。
1994	・發表論文〈美術本土化的釋疑及申論〉、〈歷史沉澱中形塑出的命運共同意識〉。 ・撰寫〈戰爭陰影下的美術〉十萬字長文，在《藝術家》連載。	・藝術家出版社出版《臺灣美術全集（第十三卷）》李澤藩。 ・玉山銀行和《藝術家》雜誌簽約共同發行臺灣的第一張VISA「藝術卡」。 ・臺灣著名藝術收藏家呂雲麟病逝。 ・臺北市立美術館獲得捐贈——臺灣早期畫家何德來的一百二十五件作品。 ・臺北世貿中心舉辦畢卡索展。	・米開朗基羅的名畫〈最後的審判〉，歷經四十年的時間終於修復完成。 ・挪威最著名畫家孟克名作〈吶喊〉在奧斯陸市中心的國家美術館失竊三個月後被尋回。	・諾貝爾和平獎得主曼德拉，當選為南非黑人總統。 ・7月，立法院通過全民健保法。 ・中華民國自治史上的大事，省市長直選由民進黨陳水扁贏得臺北市長選舉的勝利。
1995	・為臺北縣政府策劃具有實驗性及開拓性的大展「淡水河上的風起雲湧 臺北縣第7屆美展」。 ・《戰爭對美術發展的影響——一個畫家對諾曼地登陸50週年的歷史反省》，由《藝術家》出版。	・藝術家出版社出版《臺灣美術全集（第十四～十八卷）》。 ・李梅樹紀念館於三峽開幕。 ・畫家楊三郎病逝家中，享年八十九歲。 ・《藝術家》雜誌創刊二十週年紀念。 ・畫家李石樵病逝紐約，享年八十二歲。 ・基隆市立文化中心展出倪蔣懷作品展。 ・高雄市立美術館展出「黃土水百年紀念展」。	・第46屆威尼斯雙年美展6月10日開幕，「中華民國臺灣館」首次進入展出。 ・威尼斯雙年展於6月14日舉行百年展，以人體為主題，展覽全名為「有別、有不同：人體簡史」。 ・美國地景藝術家克里斯多於6月14日完成包裹柏林國會大廈計畫。	・中華民國總統李登輝順利至美國訪問，不僅造成兩岸關係的文攻武嚇，也引起國際社會正視兩岸分裂分治的事實。 ・立法委員大選揭曉，我國正式邁入三黨政治時代。 ・日本神戶大地震奪走六千餘條人命。 ・以色列總理拉賓遇刺身亡。
1996	・4月12日，以「搶救臺北市立美術館——來自藝術界的控訴」為標題舉行記者招待會，挺身揭發臺北市立美術館重重弊端，引起藝術界及輿論界的熱烈回應，最後導致不適任館長下臺，也因此開啟長達三年被告的訴訟官司。 ・在《自由時報》發表〈鏡花水月〉、〈水落石出〉、〈萬馬奔騰〉、〈鬼斧神工〉一系列回歸臺灣土地自然的創作觀。	・國立故宮「中華瑰寶」巡迴美國館展出。 ・國立歷史博物館舉辦「陳進九十回顧展」。 ・廖繼春家屬捐贈廖繼春遺作五十件給臺北市立美術館，北美館舉辦「廖繼春回顧展」。 ・文人畫家江兆申，逝於中國瀋陽古旅。 ・《雄獅美術》宣佈於9月號後停刊。 ・臺灣前輩畫家洪瑞麟病逝於美國加州。 ・藝術家出版社出版《臺灣美術全集（第十九卷）》黃土水。	・紐約佳士得拍賣公司舉辦「中國古典家具博物館」拍賣會。 ・山東省青州博物館公布五十年來中國最大的佛教古物發現——北魏以來的單體像四百多尊。	・秘魯左派游擊隊突襲日本駐秘魯大使官邸挾持秘魯的各國大使及官員名流。 ・美國總統柯林頓及俄羅斯總統葉爾欽雙雙獲得連任。 ・英國狂牛症恐慌蔓延至世界。 ・中華民國首次正副總統民選，李登輝與連戰獲得當選。 ・8月，臺灣地區發生強烈颱風賀伯肆虐全島。
1997	・專書《渡越驚濤駭浪的臺灣美術》，由《藝術家》出版。	・國立歷史博物館展出「黃金印象」法國奧塞美術館名作展。 ・陳進獲頒文化獎。 ・國立歷史博物館展出「吳冠中畫展」。 ・文建會與藝術家出版社合作出版《公共藝術圖書》12冊。 ・楊英風、顏水龍病逝。	・第47屆威尼斯雙年展，由臺北市立美術館統籌規劃臺灣主題館，首次進駐國際藝術舞臺。 ・第10屆德國大展6月於卡塞爾市展開。	・中國元老鄧小平病逝，享年九十三。 ・西藏精神領袖達賴喇嘛訪華。 ・英國威爾斯王妃黛安娜在與查理斯王子仳離後，不幸於出遊法國時車禍身亡，享年僅三十六歲。 ・蔣夫人宋美齡女士百歲華誕。
1998	・於臺灣省立美術館「第一屆全球華人美術策展人會議」，發表論文〈全球的展覽與展覽的藝術——試論策展人的角色與功能〉。 ・在劉昌漢夫婦陪同下，遠赴加拿大亞當河觀看鮭魚返鄉實況，返臺完成〈歸鄉〉。 ・在《藝術家》雜誌的贊助下，首次進入中國大陸探訪並蒐集中國近現代油畫史的資料。	・1月，藝術家出版社出版《臺灣美術全集〈第二十、二十一卷〉》。 ・國畫嶺南派大師趙少昂病逝香港。 ・臺灣前輩畫家陳進病逝。 ・臺灣前輩畫家劉啟祥去世。	・紐約古根漢美術館展出「中華五千年文明藝術」。 ・1998年紐約亞洲藝術節開幕。 ・西班牙馬德里舉行第17屆拱之大展（ARCO）當代藝術博覽。	・亞洲金融風暴，東南亞經濟持續低迷。 ・聖嬰現象導致全球氣候變化異常，暴風雨、水災、乾旱等天災不斷，人畜死傷慘重。 ・教育部發布「高級中學多元入學方案」，以基本學力測驗取代聯招。
1999	・在《藝術家》發表，〈從歷史悲情走向自立與自信的大道〉。 ・應法國巴黎索邦（第四）大學邀請，舉行〈百年來臺灣美術發展〉的系列演講。 ・葉玉靜撰寫的《臺灣美術評論全集 林惺嶽》出版。	・臺灣美術館與藝術家出版社合作出版《臺灣美術評論全集》。 ・於鹿港舉行的「歷史之心」裝置大展，由於藝術家們的理念與當地人士不合，作品遭住民杯葛。	・日本福岡美術館開館，舉辦第1屆福岡亞洲藝術三年展，邀請臺灣藝術家吳天章、王俊傑、林明弘、顧順築參展。 ・美國波士頓美術館舉辦沙金特展。 ・巴黎市立現代美術館舉辦野獸派大型回顧展。	・世紀末話題：千禧蟲。 ・科索沃戰爭。 ・印巴喀什米爾發生衝突。 ・俄羅斯出兵車臣。
2000	・應邀參展高雄市立美術館「臺灣美術與社會脈動」大展。 ・於臺灣美術館「臺灣美術百年回顧學術研討會」發表論文〈從凱綏・珂勒惠，說起——探索一段臺灣左翼美術的滄桑史〉。 ・〈歸鄉〉參展「千濤拍岸——臺灣美術一百年」大展。	・「林風眠百年誕辰回顧展」於國父紀念館與高雄市立美術館展出。 ・臺北縣鶯歌陶瓷博物館正式於11月26日開館，為全臺第一座縣級專業博物館。 ・第1屆帝門藝評獎。 ・雕塑家陳夏雨去世。	・漢諾威國際博覽會。 ・巴黎市立美術館野獸派大型回顧展。 ・第3屆上海雙年展。 ・巴黎奧塞美術館展出「庫爾貝與人民公社」。	・兩韓領導人舉行會晤，並簽署共同宣言。
2002	・近六十萬字的著作《中國油畫百年史——二十世紀最悲壯的藝術史詩》，由《藝術家》出版。	・「張大千早期風華與大風堂用印展」於國立歷史博物館展出。 ・劉其偉、陳庭詩病逝。 ・臺北舉行齊白石、唐代文物大展。	・阿姆斯特丹梵谷美術館舉辦「梵谷與高更」特展。 ・第25屆巴西聖保羅雙年展主題為「都會圖象」。 ・日本福岡舉行第2屆亞洲美術三年展。	・以巴衝突持續進行。 ・歐元上市。 ・臺灣與中國今年均加入WTO成為會員。
2003	・專著《戰火淬煉下的藝術——戰爭與藝術的一頁滄桑史》，由典藏藝術家庭出版。 ・在原住民開車帶領下深入臺東深山拜訪「山豬王」。重新執畫筆創作系列山溪及野木瓜為題材的油畫。	・古根漢中分館爭取中央五十億補助。 ・第1屆臺新藝術獎出爐。 ・國立故宮博物院的珍藏赴德展出。 ・「印刻」文學雜誌創刊。	・至上主義大師馬列維奇回顧展於紐約古根漢美術館等美三地大型巡迴展。 ・巴塞隆納畢卡索美術館推出畢卡索鬥牛藝術版畫系列展。	・SARS疫情衝擊臺灣。 ・狂牛症登陸美洲。 ・北美發生空前大停電事件。
2004	・於日本國立京都近代美術館演講〈中國近代美術的百年〉。 ・應邀於國立政治大學臺文所「臺灣文學藝術與東亞現代性國際學術研討會」發表論文〈「南國風光」的背後——帝國眼光開啟下的臺灣美術之剖析〉。	・藝術家出版社出版《臺灣當代美術大系》二十四冊。 ・林玉山去世。	・英國倫敦黑沃爾美術館推出「普普藝術大師——李奇登斯坦特展」。 ・西班牙將2004定為達利年。	・陳水扁、呂秀蓮連任中華民國第11屆總統、副總統。 ・俄羅斯總統大選，普丁勝選。
2005	・應邀參展國立臺灣美術館「原鄉與流轉——臺灣三代藝術」至加拿大與美國巡迴展出。	・文建會與義大利方面續約租用普里奇歐尼宮。	・第51屆威尼斯雙年展。	・旨在減少全球溫室氣體排放的「京都議定書」正式生效。
2007	・於國立臺灣美術館舉行生平第一次回顧展「歸鄉——林惺嶽創作回顧展」，並辦理「林惺嶽與當代美術思潮國際研討會」。	・國立故宮舉辦「大觀——北宋書畫、汝窯、宋版圖書特展」，以及世界文明瑰寶大英博物館二百五十年收藏展。	・羅浮宮慶祝林布蘭特四百歲生日，舉辦其素描特展。	・臺灣高鐵通車。 ・聯合國經濟事務部預測2007年世界經濟增長將減緩。

年代	林惺嶽生平	國內藝壇	國外藝壇	一般記事（國內、國外）
2008	·〈橫臥大地〉、〈第一道金光〉獲邀於總統府展示。 ·作品〈歸鄉〉應邀為林谷芳企畫的「丹青樂響——畫與樂的交會」音樂作品創作之依據，由國家國樂團在國家音樂廳演出。	·臺北市立美術館與上海雙年展、廣州三年展首度串連合作。 ·膠彩畫家郭雪湖獲第27屆行政院文化獎。 ·膠彩畫家林之助逝世。 ·高雄捷運美麗島站〈光之穹頂〉舉行揭幕儀式。 ·北美館設立「雙年展辦公室」。	·第16屆雪梨雙年展。	·投資銀行「雷曼兄弟」宣布破產，引發國際金融海嘯。 ·印度孟買遭巴基斯坦激進組織連環恐怖攻擊。 ·前總統陳水扁以貪汙罪遭到起訴。
2010	·進駐南港巨型畫室，完成3000號〈大地的屏風〉。	·臺北當代藝術中心開幕。 ·「文創法」於8月30日正式實施。 ·勞委會完成同意新增「藝術創作者」成為（第505項）職業職項。 ·2010臺北雙年展舉行。	·佳士得於新加坡自由港設立亞洲首座藝術倉儲。 ·第12屆威尼斯建築雙年展。 ·第8屆上海雙年展舉行。	·上海舉行第41屆世界博覽會。 ·臺灣舉行2010臺北國際花卉博覽會。 ·第五次「江陳會談」於中國重慶舉行，兩岸簽署「兩岸經濟合作架構協議」（ECFA）。 ·南非舉行2010年世界盃足球賽。
2011	·創作〈受文芒果成熟時〉、〈國寶魚巡禮〉等代表作。	·前輩畫家陳慧坤過世。 ·第6屆國藝會董事長由施振榮出任。 ·「山水合璧——黃公望與富春山居圖特展」，於國立故宮博物院展出〈富春山居圖〉與浙江博物館〈剩山圖〉。	·第54屆威尼斯雙年展舉行，參展國家數為歷年之最。 ·西班牙馬德里舉辦30屆拱之大（ARCO）。 ·藝術家艾未未於北京被捕並於6月獲釋。 ·第11屆里昂雙年展舉行。	·中華民國建國百年，臺灣五都改制。 ·3月11日，日本因強震海嘯引發核災。 ·蓋達組織首腦賓拉登遭美軍擊斃。 ·英國威廉王子大婚。 ·6月28日，臺灣實施國內遊客自由行。
2012	·由彭宇薰撰寫之傳記《逆境激流——林惺嶽傳》，由典藏家庭出版。	·文化部成立，龍應臺任首任部長。 ·蕭瓊瑞《戰後臺灣美術史》於《藝術家》雜誌連載。	·第9屆上海雙年展。 ·第30屆聖保羅雙年展。	·中華民國總統馬英九與副總統吳敦義就職。 ·弗朗索瓦·奧朗德當選法國總統。 ·美國總統歐巴馬成功連任。
2013	·於臺北市立美術館舉行第二次回顧展《林惺嶽·臺灣風土的魅力》。	·藝術家出版社出版《戰後臺灣美術史》。 ·文化部針對威尼斯雙年展參展藝術家國籍爭議，邀北中南三大官方美術館館長舉行會議。 ·首次舉辦的高雄藝博會登場。 ·荷蘭藝術家霍夫曼的〈黃色小鴨〉引發全臺熱潮。 ·國際工業設計社團組織宣布臺北市獲選2016世界設計之都。	·華裔法國畫家趙無極辭世。 ·法蘭西斯·培根〈路西安·弗洛伊德肖像三習作〉畫以1.42億美元刷新拍賣記錄。 ·梵諦岡首度現身威尼斯雙年展。	·教宗本篤十六世退位，新任教宗方濟就任。 ·兩岸服貿協議惹議，藝文界發表共同聲明，要求政府重啟服貿談判。 ·南韓女總統朴槿惠上任，成為南韓史上首位女總統。 ·敘利亞政府傳出以毒氣等生化武器攻擊反政府軍和民眾，傷亡慘重。 ·馬來西亞航空MH370離奇失蹤事件。
2015	·創作油畫〈南國芭蕉王〉等代表作。 ·「島嶼自然史詩——林惺嶽藝術創作回顧展」，於臺灣創價學會至善、新竹、臺中、鹽埕藝文中心巡迴展出。	·洪孟啟任文化部長。 ·《藝術家》雜誌創刊四十週年，發行人何政廣獲年度特別貢獻獎。 ·林平接任臺北市立美術館館長，蕭宗煌接任國立臺灣美術館館長。 ·國立故宮博物院建院九十週年推出三檔重要特展。 ·奇美博物館開館。	·香港巴塞爾藝術會已成亞洲重要國際藝展，吸引人氣。 ·日本森美術館重新開幕。 ·孟克美術館推出「梵谷和孟克」特展。	·希臘債務危機，造成政府破產。 ·臺灣八仙水上樂園塵爆意外，近五百人燒成輕重傷，為史上最大公安事件。 ·臺灣一名高中生因反對「微調課綱」而自殺身亡，引發民眾占領教育部抗議。 ·國際解除對伊朗經濟制裁，伊朗恢復石油出口，造成國際油價下跌。
2016	·創作油畫〈波光瓢紋身溪床〉、〈浩蕩清流〉、〈靜然的溪谷〉等代表作。	·前高美館館長謝佩霓接任臺北市文化局局長。 ·鄭麗君任文化部長。	·中國藝術家艾未未關閉他在丹麥的展覽，為抗議該國沒收庇護難民的財物用作供養費用。 ·英國搖滾歌手大衛·鮑伊因癌症逝世，享年六十九歲。其對現代藝術和時尚均具有巨大的影響。	·蔡英文當選中華民國總統，成為華人世界首位女性總統。 ·巴西爆發茲卡病毒，全球近三十國受到影響。 ·高雄美濃地震造成臺南維冠金龍大樓倒塌，傷亡數百人。
2017	·創作油畫〈白鷺鷥〉、〈溪石潤的泉湧（二）〉等代表作。	·國立故宮開放低階文物圖像免費申請使用。 ·首個官辦同志議題展「光·合作用」9月9日在臺北當代藝術館開幕。 ·藝術家林良材作品遭經紀人侵佔，47件市值共達新臺幣5000萬元的油畫、雕塑作品遭楊博文帶走。	·第14屆卡塞爾文件展舉行。 ·第57屆威尼斯雙年展舉行。 ·香港蘇富比〈北宋汝窯天青釉洗〉以2億9430萬港元天價拍出，刷新中國瓷器拍賣紀錄。 ·英國泰納獎解除得獎年齡限制。 ·阿布達比羅浮宮正式開館。	·南韓前總統朴槿惠遭彈劾入獄。 ·「#MeToo」運動席捲全球，引起社會大眾對性騷擾及性侵受害者的關注。 ·臺北舉行世界大學運動會。 ·司法院大法官於5月24日正式宣告「民法禁同婚違憲」。
2018	·創作油畫〈一條清水溪的故事〉、〈受大自然祝福的山〉、〈逆流衝刺〉等代表作。 ·於高雄市立美術館舉行第三次回顧展「林惺嶽——大自然奇幻的光影」。	·王攀元辭世。 ·潘襎接任臺南市美術館館長；廖新田接任國立歷史博物館館長。 ·陳輝東擔任臺南市美術館董事長。	·2018年沃夫岡罕獎得主為韓國藝術家梁慧圭。	·美國鼓勵美臺各層級官員互訪的《臺灣旅行法》法案正式生效。 ·中國全國人大會議於3月17日表決，通過習近平連任國家主席。
2019	·於國立臺灣美術館舉行回顧展「林惺嶽——大自然奇幻的光影」。 ·獲第41屆吳三連獎——藝術獎西畫類。 ·作品〈受大地祝福的山〉，受邀於日本國立京都國際會館舉行的「2019年國際博物館協會（ICOM）京都大會」作為臺灣主題館「博物之島」展區主視覺。	·臺南市美術館開幕。 ·胡念祖辭世。李錫奇辭世。李奇茂辭世。 ·鄭淑麗代表臺灣館參加2019年「第58屆威尼斯雙年展」。	·傑夫·昆斯〈兔子〉以7.8億臺幣刷新在世藝術家拍賣紀錄。 ·日本近現代美術館整修三年重新開幕。 ·華裔建築大師貝聿銘去世。	·臺灣立法院通過同性婚姻專法。 ·巴黎聖母院發生火災。
2020	·持續創作〈山泉〉、〈魔法森林〉等力作，籌備展出中。	·李永得任文化部長。 ·順益臺灣美術館開館。 ·梁永斐接任國立臺灣美術館館長。 ·嘉義市立美術館正式開幕。 ·洪瑞麟作品返臺，共1496張圖及40本素描由長子洪鈞雄捐贈給文化部。	·野火肆虐澳洲，數間美術館包括坎培拉澳洲國家美術館緊急關閉。 ·英國泰納獎因新冠疫情取消年度獎項，並改為頒發「泰納獎助金」予十位藝術家。 ·梵谷作品〈春天的紐南牧師花園〉（1884）於3月30日疫情期間遭竊。	·1月31日英國正式退出歐盟。 ·世界衛生組織（WHO）在3月11日正式宣布新型冠狀病毒（COVID-19）全球大流行。 ·黎巴嫩首都貝魯特港口於8月4日發生大型爆炸事故。 ·美國總統大選，拜登當選第46任美國總統。
2021	·《家庭美術館傳記叢書：激流·厚土·林惺嶽》出版，倪又安著。	·高雄市立美術館在閉館近八個月的整修後重新開幕。 ·王俊傑接任臺北市立美術館館長、林育淳接任臺南市美術館館長、潘襎接任亞洲大學現代美術館館長。 ·國家攝影文化中心（臺北館）正式開幕。 ·臺北當代藝術館成立二十週年。 ·《文化藝術獎助及促進條例》修正三讀通過。	·紐約佳士得首次拍賣NFT作品以天價6934萬6250美元售出，使該作作者Beeple一躍躋身為當前仍在世身價排行前三位的藝術家。 ·蘿倫絲·德卡（Laurence des Cars）成為法國羅浮宮首位女館長。 ·2021年英國泰納獎首次無個人藝術家入圍。 ·弗列茲藝博會（Frieze Art Fair）宣布將在2022年9月與韓國畫廊協會合作，於首爾舉辦第一場在亞洲的弗列茲藝博會。	·臺南市立圖書館新總館1月2日正式開幕。 ·長榮海運貨櫃船長賜號3月23日在蘇伊士運河擱淺，造成航道癱瘓。 ·英國女王伊麗莎白二世的丈夫菲利普親王辭世，享壽99歲。 ·中國宣布「三孩政策」批准生育第三胎。
2022	·《林惺嶽——臺灣美術全集》付梓，張瓊慧著，藝術家出版社出版。	·文化部與九家票券平台推出「平台回饋送同學藝起FUN」回饋活動	·香港疫情持續影響，巴塞爾藝術展香港展延至5月舉行 ·挪威國家博物館新館開幕	·新冠COVID-19全球疫情持續進入第三年。 ·俄羅斯侵略烏克蘭，俄烏戰爭爆發。 ·世界多國逐漸解封，與新冠（COVID-19）病毒共存。

索 引
Index

1 畫

〈一個畫家的觀察〉 25

〈一條清水溪的故事〉 26、169、216、225

〈一棵木瓜樹〉 115、210

2 畫

〈十分瀑布〉 90、207

3 畫

〈三朵大香花〉） 157、214

〈山〉 76、206

〈山谷〉 83、206

〈山泉〉 174、216、225

〈山野秋色〉 106、209

〈山路〉 189、219

〈大地的屏風〉 199、225

〈大戰 50 週年記——一個臺灣人回顧二次世界大戰的歷史〉 223

4 畫

《中國油畫百年史：二十世紀最悲壯的藝術史詩》 17、24、199、224

〈化石林〉 63、204

〈水〉 77、206

〈水落石出〉 224

〈水落石出（二）〉 96、208

〈牛車的黃昏〉 101、208

〈木瓜〉 152、214

〈木瓜紅的季節〉 110、209

〈木瓜葉爭艷〉 175、216

〈木瓜觀音〉 124、211

〈天祐花蓮〉 135、212

〈月光的幽客〉 158、214

〈幻日〉 32

5 畫

〈冬祭的舞臺〉 50、203

畫

〈白牛的幻境〉 70、205

〈白牛的世界〉 51、203

〈白樹叢〉 60、204

〈白鷺鷥〉 159、214、225

〈古典之追憶〉 64、204

〈古典之祭〉 68、205

〈古典階梯〉 65、205

〈古劇場〉 66、205

〈田園之秋〉 89、207

〈石斑魚〉 192、219

6 畫

「西班牙 20 世紀名家畫展」 17、23-24、222

〈西班牙內戰與「格列尼卡」〉 21、33

〈西班牙晨霧〉 181、217

〈竹林〉 32

〈有幽靈穿梭的枯樹林〉 116、210

〈先知駕到〉 125、211

〈光影交輝芳香四溢的木瓜季〉 133、211

〈在欉紅香蕉〉 136、212

〈老樹〉 182、217

〈池邊老樹〉 186、218

7 畫

〈似鏡靜溪的山石〉 126、211

〈卵生的卡達倫人〉 31、33

〈我們必須開拓出自己的方向〉 223

〈我們從哪裡來？我們是誰？我們往哪裡去？〉（高更作品）32

〈吟月〉 37、202

〈芒果林〉 79、206

〈投閒置散〉 84、207

〈旱季的金門〉 117、210

何政廣 17、18、23、33、225

8 畫

〈枝葉扶疏〉 187、218

〈迎接新的挑戰——為「西班牙 20 世紀名家畫展」而寫」〉 24、33

〈受大地祝福的山〉 29-30、170、216、225

〈東北角海岸〉〉 85、207

〈阿根廷公園〉 91、207

〈阿根廷牧人〉 191、219

〈秀姑巒溪出海口〉 98、208

〈雨後天晴龜山島〉 102、208

〈果實纍纍〉 111、209

〈奈良之鐘〉 127、211

〈抱貓的歐瑪〉 153、214

〈波光粼粼紋身溪床〉 154、214、225

〈青天白日下的木瓜〉 160、214

〈金秋森林〉 172、216

〈炎夏山景〉 173、216

〈炎陽高照的木瓜光影〉 176、216

林之助 197、221、225

林巨嶽 20、22、221

林坤明 20、22、221

林惺嶽 6-7、17～33，34、35、37　192、194　200、202　219、221　225

「林惺嶽：大自然奇幻的光影」展 25-26、28、200、225

《林惺嶽：大自然奇幻的光影》 33

「林惺嶽：臺灣風土的魅力」展 26、28、200、209、225

《林惺嶽——臺灣美術全集》 225

〈林蔭山徑〉 186、218

9 畫

《帝國的眼睛——林惺嶽藝術評論及學術文集》 24、25

〈幽谷〉 86、207

〈幽谷居士〉 142、212

〈幽林〉 38、202

〈幽徑〉 184、218

〈幽徑獨行〉 161、215

〈幽寂的山徑〉 147、213

〈幽靜〉 72、205

〈神祕的森林〉 39、202

〈神話〉 71、205

〈律動的山水〉 43、202

〈風信儀〉 47、203

〈春暖山花開〉 118、210

〈春瀑〉 103、208

〈南國芭蕉王〉 146、213、225

〈「南國風光」的背後——帝國眼光開啟下的臺灣美術之剖析〉 224

〈郊遊〉 188、219

〈勁草〉 191、219

〈美術本土化的釋疑及申論〉 224

〈鬼斧神工〉 224

10 畫

〈記憶的延續〉（達利作品） 31

〈流動的山脈〉 44、202

〈海邊殘夢〉 48、203、204

〈浮游山水〉 52、203

〈浩蕩清流〉 225

〈草舟渡重洋〉 53、203

〈埔里之春〉 92、207

〈高山姑娘〉 109、209

〈桐花季〉 128、211

〈逆光色感律動中的木瓜樹〉 148、213

〈逆流衝刺的鮭魚〉 171、216

〈逆游〉 192、219

《逆境激流——林惺嶽傳》 225

〈閃爍奇光異彩的溪石〉 149、213

〈夏日叢林〉 187、218

〈彩筆耕耘下的臺灣美術〉 223

〈島〉 59、204

「島嶼自然史詩——林惺嶽藝術創作回顧展」 225

《家庭美術館傳記叢書：激流‧厚土‧林惺嶽》 225

11 畫

〈第一次世界大戰對臺灣美術的影響〉 223

「第一等國民」手稿 19

〈第一道金光〉 29、121、210、225

《渡越驚濤駭浪的臺灣美術》 24、33、224

〈清明上河圖〉（張擇端作品） 27、33

〈清溪〉 88、207

〈清溪幽谷〉 144、213

〈深山幽溪〉 113、209

〈深山野宴〉 150、213

〈深山溪谷〉 119、210

〈深谷清溪游魚〉 120、210

〈深秋〉 185、218

〈國鳥駕到〉 143、213

〈國寶魚巡禮〉 26、137、212、225

〈魚骨森林〉（恩斯特作品） 30-31

〈祭〉 40、202

〈教堂〉 67、205

〈黃昏〉 82、206

〈黃琬玲〉 163、215

〈黃葉林〉 183、217

〈晨光溪影〉 112、209

〈晨霧〉 182、217

〈晨曦山景〉 162、215

〈晨曦的重山峻嶺〉 131、211

〈野木瓜〉 122、210

〈野百合的訊息——一朵藝術野花在水泥地上綻開的故事〉 223

〈野蓮霧〉 145、213

〈寂靜的穹蒼〉 129、211

〈密林光影〉 190、219

〈新潮、市場、政治〉 223

〈從凱綏・珂勒惠・說起——探索一段臺灣左翼美術的滄桑史〉 224

〈從歷史悲情走向自立與自信的大道〉 224

陳夏雨 20、221、224

12 畫

《陽光季節的陰影》 24、25、33、222

〈殘月〉 41、202

〈黑日〉 80、206、208

〈森林之夜〉 49、203

〈森林受難紀念碑〉 123、210

〈湖中孤客〉 151、213

〈善導寺〉 180、217

〈透光的樹林〉 183、217

〈評 1991 年臺灣美術現象〉 223

13 畫

〈溪石澗的泉湧（一）〉 164、215

〈溪石澗的泉湧（二）〉 165、215、225

〈溪谷〉 114、210

〈溪畔〉 186、218

〈愛文芒果成熟時〉 225

〈愛文種芒果豐收季〉 138、212

〈道〉 180、217

〈鳳凰花開的季節〉 184、218

〈萬馬奔騰〉 224

葉彩雲 20、221

楊啟東 221

14 畫

〈臺中公園憶象〉 81、206

〈臺灣女兒獻上世界第一美味的愛文種芒果〉 140、212

〈臺灣戒嚴統治〉 97、206、208

《臺灣美術全集——廖繼春》 17、223

〈《臺灣美術全集》推出的感慨與憧憬——美術全集的一小步，美術歷史的一大步〉 17、223

《臺灣美術風雲 40 年》 24、33、223

《臺灣美術評論全集——林惺嶽卷》 24、25、33、224

《臺灣美術運動史》 24、223

〈臺灣神木林的風雲歲月〉 141、212

〈孵〉 54、203

〈漂浮的山水〉 55、203

〈綠山與白牛〉 56、204

〈綠葉共擁孤芳自賞的紅花〉 177、216

〈遠眺火燒島〉 99、208

〈寧靜的山谷〉 132、211

15 畫

〈撲月〉 31、62、204

〈憤怒的山〉 45、202

〈舞臺〉 61、204

〈夢境中的白馬〉 73、205

〈夢境中的白馬 II〉 180、217

〈蓮蕉花〉 93、207

〈蓮霧成熟的風韻〉 134、212

〈蓮霧的季節〉 104、209

〈蔭〉 190、219

〈澎湖之秋〉 105、209

〈橫臥大地〉 107、209、225

劉昌漢 22、33、222、224

16 畫

〈獨行風韻〉 167、215

〈歷史上最困難的戰爭——諾曼地登陸戰後的啟示錄〉 21、222

〈樹塔〉 42、202

〈樹蔭下〉 181、217

〈激流〉（1970） 46、203

〈激流〉（1994） 94、208

〈激流〉（2017） 166、215

〈濁水溪〉（1986） 74、206

〈濁水溪〉（1988） 78、206

〈濁水溪〉（1992） 87、207、224

〈濁水溪的石頭族〉 100、208

〈禪夢〉 57、204

〈親水〉 95、208

〈靜然的溪谷〉 155、214、225

〈獨姿〉 188、218

17 畫

《戰火淬煉下的藝術——戰爭與藝術的一頁滄桑史》 21、24、33、224

〈戰爭陰影下的美術〉 224

《戰爭對美術發展之影響——一個畫家對諾曼地登陸50週年的歷史反省》 24

〈谿山行旅圖〉（范寬作品） 29

〈邁向顛峰〉 75、206

魏錦秀 197、223

18 畫

〈歸鄉〉 26、108、209、224、225

《歸鄉——林惺嶽創作回顧展》 22、33、224

「歸鄉——林惺嶽創作回顧展」 27、28、199

〈雙牛〉 69、205

〈豐收季〉 130、211

19 畫

〈藝術的展覽與展覽的藝術——試論策展人的角色與功能〉 224

《藝術家的塑像》 24、25、33、222

〈鏡花水月〉 224

20 畫

〈鐘樓〉 58、204

21 畫

〈魔法森林〉 178、216、225

24 畫

〈靈山幽居〉 139、212

〈鷹棲古木〉 168、215

28 畫

〈豔陽高照〉 156、214

論文作者簡介

張瓊慧

（莊伯和攝）

生於臺灣臺北，英國伯明翰中央英格蘭大學（University of Central England in Birmingham）藝術教育碩士，長期從事藝術行政管理、主持出版計畫、藝術專題研究、統籌藝文活動暨整合文化人文資源等工作。

現任：
財團法人文化臺灣基金會董事／執行長。
藝術家出版社編輯顧問。

編有：
《臺灣美術全集》一至十六卷（藝術家出版社發行）
《傳統藝術叢書》十二卷（國立傳統藝術中心發行）
《從傳統出發的文化創意產業叢書》十卷（國立傳統藝術中心發行）
《尋找臺灣紅》（行政院文化建設委員會發行）
《臺灣十二生肖宴》上下卷（行政院文化建設委員會發行）
《傳藝巧工叢書》六卷（國立傳統藝術中心發行）等。

著有：
《臺灣美術家—江兆申》（臺灣省教育廳發行）
《十位美術家的故事》（臺灣省教育廳發行）
《藝術中的貓》（藝術家出版社發行）
《藝術中的沐浴》（藝術家出版社發行）
《遊筆・人生・鄭世璠》（國立臺灣美術館發行）
《林惺嶽—臺灣美術全集》（藝術家出版社發行）等。

國家圖書館出版品預行編目資料

臺灣美術全集. 37, 林惺嶽
Taiwan fine arts series. 37, Lin Hsin-Yueh.
-- 初版. -- 臺北市：藝術家出版社, 民111.01
232面 ; 22.7X30.4公分
ISBN 978-986-282-287-6(精裝)

1.CST: 繪畫 2.CST: 畫冊

947.5 110021880

臺灣美術全集　第37卷
TAIWAN FINE ARTS SERIES 37

林惺嶽
Lin Hsin-Yueh

中華民國111年（2022）5月　初版發行
定價　1800元

發 行 人／何政廣
出 版 者／藝術家出版社
　　　　　臺北市金山南路（藝術家路）二段165號6樓
　　　　　TEL：（02）2388-6715～6
　　　　　FAX：（02）2396-5708
　　　　　郵政劃撥：50035145 藝術家出版社帳戶
　　　　　登記證 行政院新聞局臺業第1749號

總 經 銷／時報文化出版企業股份有限公司
　　　　　倉 庫：桃園市龜山區萬壽路二段351號
　　　　　電 話：（02）2306-6842

製版印刷／鴻展彩色製版印刷有限公司

法律顧問／蕭雄淋